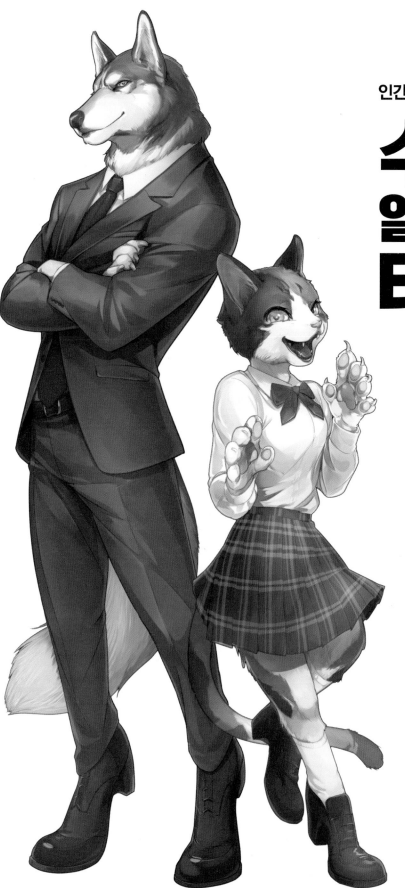

인간과 짐승의 특징을 조합한

수인
일러스트
테크닉

삼호미디어
samho MEDIA

시작하며

주인공으로서 수인

이 책을 선택해 주셔서 정말 감사합니다.
가루다나 바스테트, 늑대인간, 미노타우로스 등과 같은 반인반수의 존재는 옛날부터 전설로 전해져 왔습니다. 이러한 존재는 종종 게임이나 만화에서 몬스터로 등장했지만, 최근에는 다른 세계로의 모험이나 판타지, 동물 애니메이션 작품이 늘어나면서 기존에 있던 '몬스터'와는 다른 '수인(獸人)'이라는 독자적인 장르가 되었습니다. 이 책에서는 '악역이나 서브 캐릭터로서 존재하는 수인'이 아니라, 이야기를 주도적으로 이끄는 '주인공으로서 존재하는 수인'을 그리는 법을 소개합니다.

수인 일러스트 설명 방식

이 책에서는 기본적인 수인의 구조와 그리는 법은 물론, 개나 고양이 등 개성이 다른 수인을 6가지로 분류하여 설명합니다. 하위종이나 유사종까지 더하면 총 30종의 수인 캐릭터가 수록돼 있습니다. 사실 수인이라는 생물은 실제로 존재하지 않지만, 그 근본이 되는 인간과 짐승은 존재합니다. 이 책에서는 먼저 수인의 모델이 된 짐승의 특징과 구조를 소개하고, 인간의 골격을 기반으로 하여 수인 캐릭터로 그리는 요령을 설명합니다. 수인의 얼굴은 가장 기초 단계인 형태 잡기부터 완성까지 이해가 쉽도록 그림으로 설명하였고, 인간에서 짐승으로 변해감에 따라 손, 발과 같은 부분이 어떻게 달라지는지 단계적으로 보여줍니다. 또한 다양한 각도에서 보이는 얼굴의 특징, 감정을 나타내는 표정 등 캐릭터를 만화로 완성하기 위해 반드시 알아야 할 핵심을 설명하였기에 표현의 베리에이션을 넓히고 싶은 분들께 추천합니다.

다른 종족으로서의 수인

일반적으로 '수인'이라는 존재를 생각하면 털이 복슬복슬하다거나 귀엽다는 인상을 떠올립니다. 또한 자신과 다른 모습에 대한 호기심을 느끼기도 합니다. 하지만 수인의 모든 것이 인간과 다르기만 한 것은 아닙니다. 인간도 동물 중 하나이므로 머리뼈와 갈비뼈, 손가락과 발가락 등 근본적인 구조가 같은 부분이 여러 군데 있습니다. 인간과 수인, 무엇이 비슷하고 무엇이 다를까? 이러한 유사와 차이에 대해서도 생각해보면서 즐겁게 읽어주시길 바랍니다.

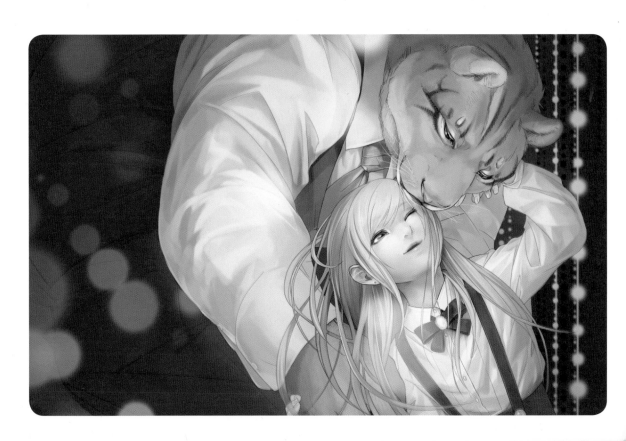

이 책을 사용하는 법

만화적인 캐릭터와 현실적인 캐릭터의 차이

수인을 그리는 법은 선의 표현에 따라 달라집니다. 주로 머리의 구조가 달라지는데, 예를 들어 짐승은 머리부터 목까지 굴곡이 없는 반면, 인간은 머리 뒷부분이 돌출되어 있어서 목이 극단적으로 가늘어지는 독특한 형태를 하고 있습니다. 이러한 영장류의 특징을, 수인을 그릴 때 어떻게 적용할 것인지에 따라 만화적인 캐릭터와 현실적인 캐릭터로 구분됩니다. 이 책에서는 만화적으로 표현한 수인, 현실적으로 표현한 수인을 모두 다루고 있습니다. 근본적인 골격은 다르지 않지만, 표현의 방식에 따라 목의 굴곡과 같은 특징이 달라지니 주의해야 합니다.

만화적으로 표현한 고양이 얼굴

현실적으로 표현한 염소의 얼굴

골격과 구조의 중요성

수인은 명확한 실물이 존재하지 않지만, 인간과 짐승을 모델로 삼아 그릴 수 있습니다. 이때 설득력 있는 일러스트가 되려면 골격과 같은 내부 구조를 파악하고 그려야 합니다. 이 책에서는 인간과 짐승의 구조 및 특징을 하나로 합치고 보완하는 방식으로 수인을 그립니다. 각 종족에 따라 표현의 근거가 되는 골격과 구조를 설명하고 있으니 이를 바탕으로 그리거나 응용하는 등 자유롭게 책을 활용하시기 바랍니다.

CONTENTS

기초 편

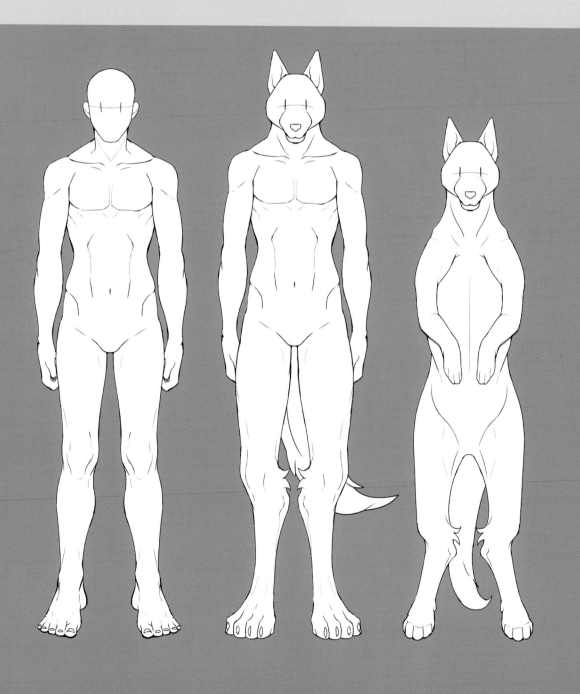

수인이란?

수인이란 어떤 존재인가? 어떤 특징이 있으며, 어떤 사고방식을 기반으로 그려지는가? 수인을 그리기 전에 그 존재부터 생각해보자.

수인의 정의　　반인반수의 존재

일반적으로 수인이란 인간과 짐승의 특징을 함께 가지고 있는 반인반수의 존재로 알려져 있다. 늑대인간, 미노타우로스 등 옛날부터 전설로 내려오던 수인은 최근 애니메이션이나 판타지 만화에서 많이 볼 수 있다. 이들의 특징은 대부분 짐승의 머리에 인간의 몸을 하고 있지만, 캐릭터 설정에 따라 피부나 꼬리, 손과 발, 날개와 같은 신체 구조에서 짐승의 특징을 강조하기도 하고, 일상생활에서 4족 보행을 하는 등 거의 짐승에 가까운 형태로 그리기도 한다. 이 책에서는 머리, 손과 발, 날개와 같은 부분의 골격은 짐승으로 표현하고, 몸은 인간의 골격을 기반으로 한 수인을 주로 다뤘다.

일러스트: 야마히츠지 야마

수인의 성립 과정

수인을 디자인하기 전에 먼저 수인의 성립 과정에 대해 생각해보자. 원래 수인으로 태어났는지, 후천적으로 변신했는지 등 세부적인 설정이 다르면 변화하는 부분이나 표현의 깊이감이 달라진다.

아인

인간과 짐승의 특징이 섞여서 진화한 종족

아인(亞人)은 후천적으로 인간이나 짐승의 특징을 얻은 것이 아니라, 태어난 순간부터 아인이라는 종족으로 정해졌다. 따라서 인간과 짐승의 생활방식이 섞여서 진화했다고 봐도 좋다. 아인 캐릭터를 그릴 때는 '손은 어떻게 진화했는가?', '다리에는 짐승의 특징을 얼마나 남겨 두었는가?' 등 진화의 과정을 디자인에 반영할 수 있다.

혼혈아

인간과 짐승 사이에 태어난 하이브리드

혼혈아는 짐승 또는 짐승의 모습을 한 존재와 인간 사이에서 태어난 존재다. 또한 다른 종의 짐승끼리 조합하기도 하는데, 어느 쪽이든 양쪽 부모의 특징을 이어받는다. 혼혈아 캐릭터를 그릴 때는 어떤 특징이 유전되었는지가 중요하므로 물려받은 부분을 어느 정도 표현해주는 것이 좋다.

합성수

다양한 생물이 인공적으로 합성한 존재

유전자 조작, 마법, 봉합 등으로 서로 다른 종족을 합성한 상태다. 근본이 되는 생물의 수는 한정되어 있지 않으며 다양한 생물과의 합성을 생각할 수 있기에 표현이 풍부해지지만, 디자인 난이도가 높아진다.

변신

본래 모습에서 후천적으로 몸을 변화시킨 상태

비교적 전통적인 설정이다. 저주나 마법, 병 등으로 인해 후천적으로 다른 생물로 변신하는 상태다. 일시적인 변신과 영속적인 변신이 있으며 변하는 부위나 정도를 자유롭게 표현할 수 있다. 늑대인간처럼 짐승에 가까운 강력한 설정도 잘 어울린다.

이 책에서 다루는 수인

일반적으로 수인은 개나 고양이와 같은 포유류 계열의 수인을 말하지만, 이 책에서는 새, 용, 범고래 등 다양한 수인을 다루고 있다. 사전적 의미의 짐승은 '몸이 털로 덮여 있고 4족 보행을 하는 포유동물'이다. 그러므로 수인을 분류할 때 상어인간처럼 몸에 털이 없거나 포유류에 해당하지 않거나 본래의 모습이 4족 보행이 아닐 경우 수인이라는 호칭을 쓰지 않기도 한다. 하지만 이 책에서는 수인을 '반은 인간, 반은 동물의 요소를 가진 것'으로 정의하여 포유동물이 아닌 생물을 기반으로 한 경우도 수인으로 포함하고 있다.

포유류 전통적인 수인

현존하는 종의 대부분이 태생(胎生: 모체 안에서 어느 정도 발육한 후 태어나는 것)이며, 모유로 아이를 키우는 생물군이다. 개, 고양이, 염소 등 인간과 친숙한 동물 대부분이 여기에 포함되고, 인간도 포유류의 일종이므로 내부 골격이 상당히 많이 닮았다. 포유류 대부분은 육상에서 생활하지만, 땅속이나 물속에서 생활하는 종도 있다. 예를 들어 바닷속에서 생활하는 범고래, 돌고래도 포유류의 일종이다.

파충류 매끈한 피부, 비늘을 가진 몸이 특징

악어, 뱀, 도마뱀 등 피부를 보호하는 비늘을 가진 생물군이다. 대부분 난생(卵生: 알에서 태어남)이며, 몸에 털이나 깃털이 없다. 외견은 포유류와 다르게 보이지만, 인간과 같은 척추동물이므로 손과 발, 등뼈, 갈비뼈와 같은 기본적인 골격 구조가 인간과 많이 닮았다. 우리가 흔히 아는 '리자드맨'은 대표적인 파충류 수인이다.

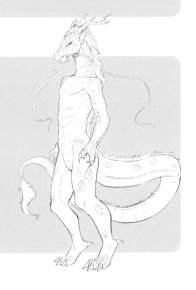

환상 생물 환상 속에서만 존재하는 생물

실제로 존재하지 않는 생물이더라도 특정 세계관 속에서 수인이 되는 경우가 있다. 예를 들어 하피나 인어는 전설 속의 생물이지만, 반인반수라는 점에서 수인이라고 불릴 만한 요소를 충족하고 있다. 하지만 이 책에서는 '짐승의 머리' + '인간의 몸'이라는 콘셉트가 있으므로 다루는 환상 생물은 '용 수인'으로만 한정했다.

세계관 설정

수인을 그리기 전에 먼저 세계관을 정해두자. 지금 그리고자 하는 세계관이 어떤 문화를 기반으로 어떻게 생활해야 하는지에 따라 캐릭터의 표현이 달라질 수 있다.

인간과의 공존

인간의 문화, 인간이 포함된 문화

인간과 수인이 공존하는 세계는 인간의 생활 속에 수인이 들어온다고 생각하면 세계관을 구성하기가 상대적으로 쉬워진다. 수인을 인종 중에 하나라고 생각해도 좋다. 반대로 '수인이 주도하며 인간의 수가 적은 세계'라는 설정도 할 수 있다. 배경 설정이 평범한 현대사회라도 수인이 등장인물로 나오면 그것만으로도 독자는 '일반적인 세계는 아니다'라고 인식하게 된다. 따라서 수인 캐릭터는 하이 판타지와 궁합이 좋다. 마법과 같은 특수 요소를 넣지 않더라도 수인의 존재감만으로 현실과 다른 비일상적인 느낌을 표현할 수 있기 때문이다. 비주얼의 차이를 대비해서 표현하는 것만으로도 드라마틱한 인상을 줄 수 있지만, 같은 세계관에서 인간이 등장하면 어쩔 수 없이 인가의 편으로 시선이 가버리기도 하니 캐릭터 설정을 잘 생각해서 그려야 한다.

일러스트: 야마히츠지 야마

수인만의 세계

독자적인 세계관이 매력적이다

수인의 세계관은 일반적인 세계에서 인간이 거의 등장하지 않거나 인간 대신에 수인이 등장하는 세계가 있고, 완전히 다른 세계에서 수인이 등장하는 세계가 있다. 인간의 세계관을 그대로 유지하면서 등장인물을 수인으로 바꾸기만 한 설정에서는 생활 형태가 인간과 큰 차이가 없다. 따라서 이 경우에는 머리는 짐승, 몸은 인간처럼 디자인하게 된다. 한편 인간적인 요소가 아예 배제된 세계관일 경우에는 세부 사항을 더욱 신경 써서 구축할 필요가 있다. 예를 들어 어떤 과정으로 진화해 왔으며 신체 구조는 인간과 어떻게 달라졌는지 등이다. 만약 현대상을 그리는 작품이면 스마트폰처럼 손가락의 활용이 요구되는 사소한 것부터 문제가 될 수 있다. 전화기처럼 작은 물건조차도 인간이 쓰던 것과는 디테일이 다를 수 있으므로 신경을 써야만 하는 것이다. 때로는 세부 사항을 세세하게 정하지 않고 느낌으로만 세계를 구성하기도 하는데, 어느 쪽이든 인간이 등장하지 않는 독특한 세계관의 작품이 된다.

일러스트: 야마히츠지 야마

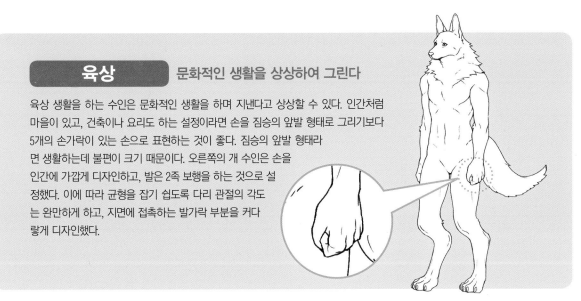

육상 문화적인 생활을 상상하여 그린다

육상 생활을 하는 수인은 문화적인 생활을 하며 지냈다고 상상할 수 있다. 인간처럼 마을이 있고, 건축이나 요리도 하는 설정이라면 손을 짐승의 앞발 형태로 그리기보다 5개의 손가락이 있는 손으로 표현하는 것이 좋다. 짐승의 앞발 형태라면 생활하는데 불편이 크기 때문이다. 오른쪽의 개 수인은 손을 인간에 가깝게 디자인하고, 발은 2족 보행을 하는 것으로 설정했다. 이에 따라 균형을 잡기 쉽도록 다리 관절의 각도는 완만하게 하고, 지면에 접촉하는 발가락 부분을 커다랗게 디자인했다.

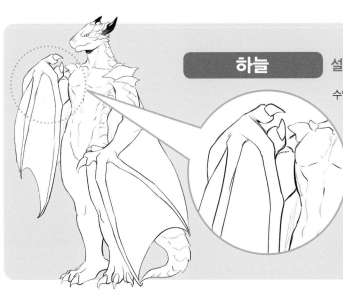

하늘 설정에 따라 날개를 다르게 표현한다

수인은 인간에 가까운 형태를 하고 있어서 하늘에서 생활하기에는 몸이 무겁고 날기 힘든 구조로 되어 있다. 따라서 날개를 가진 수인을 그릴 때는 날개를 작게 그려 하늘을 나는 기능 없이 장식으로 설정하기도 한다. 왼쪽의 용 수인은 커다란 날개막을 가지고 있어 하늘을 날 수 있다는 설정으로 디자인했다.

바다 육지와 수중에서의 생활을 상상하여 그린다

오른쪽의 상어 수인은 육지와 수중에서의 생활을 상상하여 디자인했다. 육지 생활을 할 수 있도록 골반을 표현해주고, 지느러미도 인간의 다리 관절을 기반으로 하여 2개로 나누어 놓았다. 또한 수중 생활도 할 수 있도록 목 부근에는 아가미를 그려주고, 등지느러미를 남겨 두었다. 등지느러미는 물의 흐름에 방해받지 않고 편하게 수영할 수 있다는 설정으로 디자인했다. 수중 생활도 할 수 있는 설정의 캐릭터라면 예시로 그린 상어 수인과 같이 지느러미를 퇴화시키지 않고 남겨두는 것이 좋다.

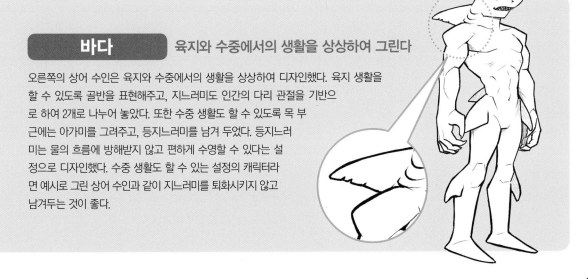

짐승화 단계

같은 수인이라고 해도 '어디를 짐승답게 할 것인가'와 '인간과 짐승의 비율을 어떻게 할 것인가'는 그리는 사람에 따라 달라진다. 여기에서는 고양이 수인의 짐승화 단계를 4개로 나누어 단계별로 어떻게 변화하는지 알아보겠다.

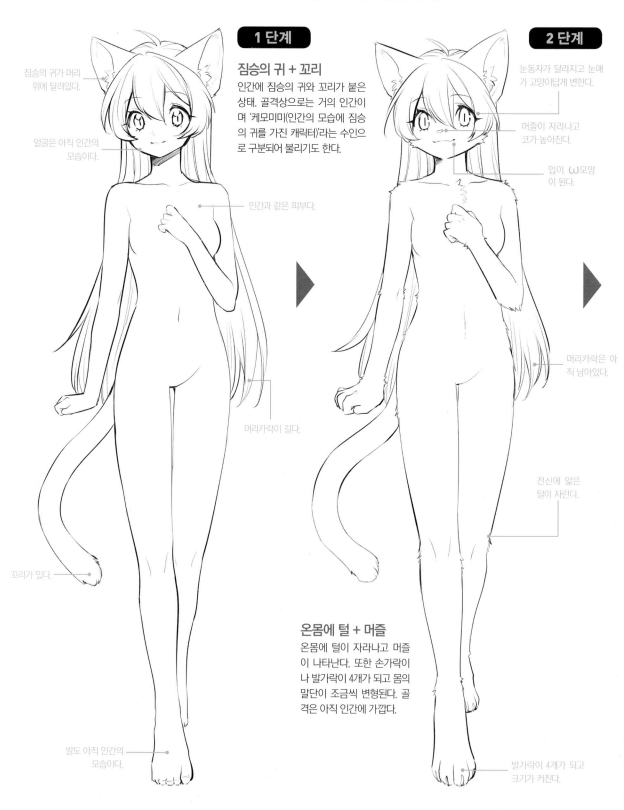

1 단계

짐승의 귀 + 꼬리

인간에 짐승의 귀와 꼬리가 붙은 상태. 골격상으로는 거의 인간이며 '케모미미(인간의 모습에 짐승의 귀를 가진 캐릭터)'라는 수인으로 구분되어 불리기도 한다.

짐승의 귀가 머리 위에 달려있다.

얼굴은 아직 인간의 모습이다.

인간과 같은 피부다.

머리카락이 길다.

꼬리가 있다.

발도 아직 인간의 모습이다.

2 단계

눈동자가 달라지고 눈매가 고양이답게 변한다.

머즐이 자라나고 코가 높아진다.

입이 ω모양이 된다.

머리카락은 아직 남아있다.

전신에 얇은 털이 자란다.

온몸에 털 + 머즐

온몸에 털이 자라나고 머즐이 나타난다. 또한 손가락이나 발가락이 4개가 되고 몸의 말단이 조금씩 변형된다. 골격은 아직 인간에 가깝다.

발가락이 4개가 되고 크기가 커진다.

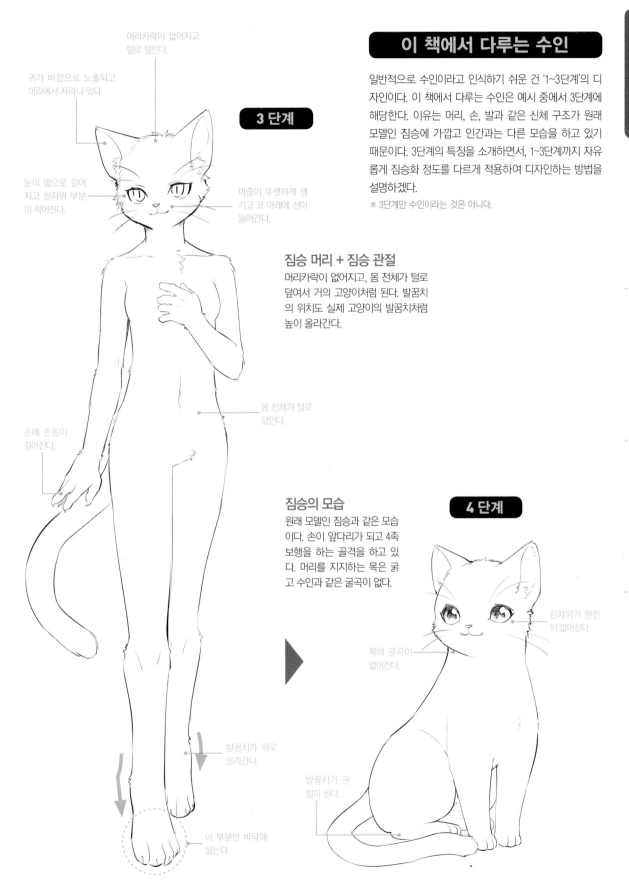

이 책에서 다루는 수인

일반적으로 수인이라고 인식하기 쉬운 건 '1~3단계'의 디자인이다. 이 책에서 다루는 수인은 예시 중에서 3단계에 해당한다. 이유는 머리, 손, 발과 같은 신체 구조가 원래 모델인 짐승에 가깝고 인간과는 다른 모습을 하고 있기 때문이다. 3단계의 특징을 소개하면서, 1~3단계까지 자유롭게 짐승화 정도를 다르게 적용하여 디자인하는 방법을 설명하겠다.

※ 3단계만 수인이라는 것은 아니다.

3 단계

머리카락이 없어지고 털로 덮인다.

귀가 바깥으로 노출되고 머리에서 자라나 있다.

눈이 옆으로 길어지고 흰자위 부분이 적어진다.

머즐이 뚜렷하게 생기고 코 아래에 선이 들어간다.

짐승 머리 + 짐승 관절
머리카락이 없어지고, 몸 전체가 털로 덮여서 거의 고양이처럼 된다. 발꿈치의 위치도 실제 고양이의 발꿈치처럼 높이 올라간다.

몸 전체가 털로 덮인다.

손에 손톱이 길어진다.

짐승의 모습
원래 모델인 짐승과 같은 모습이다. 손이 앞다리가 되고 4족 보행을 하는 골격을 하고 있다. 머리를 지지하는 목은 굵고 수인과 같은 굴곡이 없다.

4 단계

흰자위가 완전히 없어진다.

목의 굴곡이 없어진다.

발꿈치가 관절이 된다.

발꿈치가 위로 올라간다.

이 부분만 바닥에 닿는다.

인간과 짐승의 조합

수인은 언뜻 보면 복잡한 구조로 보이지만, 인간과 짐승의 일부분을 조합하는 것만으로도 간단하게 구성할 수 있다. 여기에서는 인간과 짐승을 어떻게 조합해야 하는지 알아보겠다.

Check! 목 근육의 두께로 느낌을 바꾼다

목 근육은 짐승의 머리와 인간의 몸을 연결하는 중요한 부분이다. 목 근육을 얇게 그리면 인간다운 요소가 많아지고, 만화같은 인상이 된다. 반대로 목 근육을 두껍게 그리면 짐승다운 요소가 많아지고 현실적인 인상이 된다.

몸은 인간

수인은 대부분 인간과 같은 체격을 하고 있다. 털의 유무나 두께 등은 모델이 되는 짐승에 따라 달라지지만, 몸의 전반적인 골격 구조는 인간과 같다고 생각해도 좋다.

머리는 짐승

수인은 사람의 몸에 짐승의 머리를 올린 형태이다. 눈이나 머리의 모양은 조합할 때 적당히 조절한다.

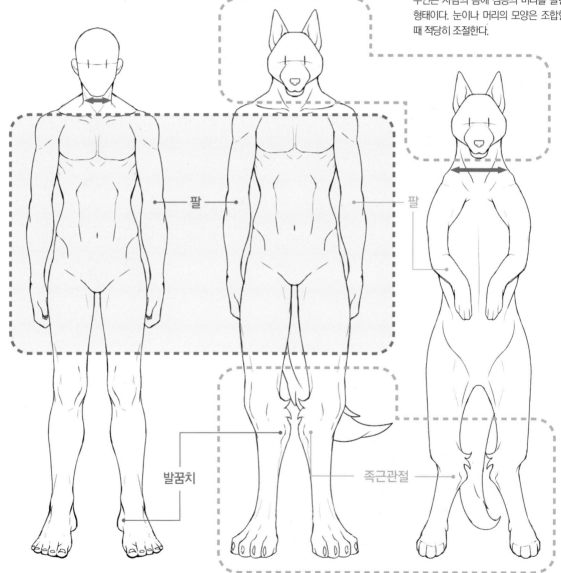

팔

팔

발꿈치

족근관절

다리는 짐승

이 책에서는 수인의 다리를 짐승에 가깝게 표현했다. 포유류의 경우 발꿈치가 족근관절(발꿈치뼈)이 되어, 인간과는 다른 위치에 관절이 존재한다.

인간과 짐승의 골격

인간은 짐승과 달리 2족 보행을 하기 때문에 독특한 골격을 가진 것처럼 보이지만, 엎드린 자세를 보면 개의 골격과 비슷한 구조인 것을 알 수 있다. 인간과 개의 골격을 비교해보자.

기본적인 뼈의 배치는 동일하다

인간과 개는 같은 포유류이기 때문에 골격 구조가 거의 비슷하다. 인간이 엎드려서 손가락과 손톱만으로 몸을 받치면 개나 고양이의 일상적인 자세가 된다.

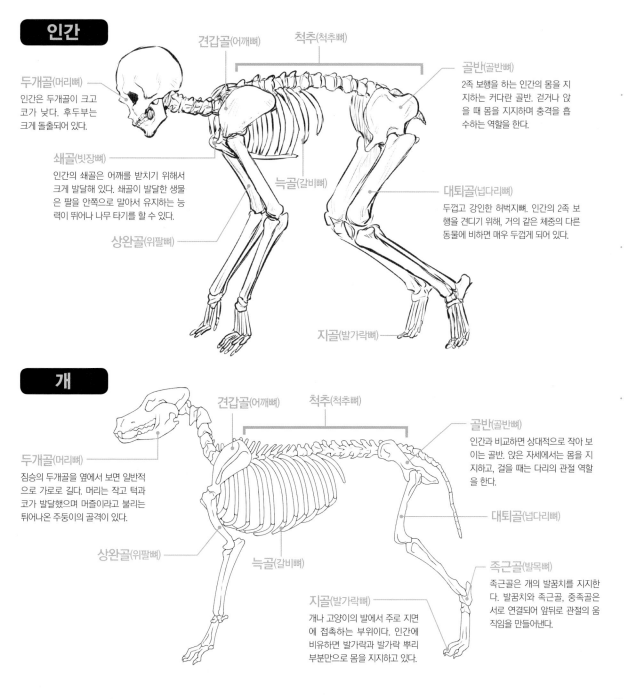

인간

견갑골(어깨뼈)
척추(척추뼈)

두개골(머리뼈)
인간은 두개골이 크고 코가 낮다. 후두부는 크게 돌출되어 있다.

골반(골반뼈)
2족 보행을 하는 인간의 몸을 지지하는 커다란 골반. 걷거나 앉을 때 몸을 지지하며 충격을 흡수하는 역할을 한다.

쇄골(빗장뼈)
인간의 쇄골은 어깨를 받치기 위해서 크게 발달해 있다. 쇄골이 발달한 생물은 팔을 안쪽으로 말아서 유지하는 능력이 뛰어나 나무 타기를 할 수 있다.

늑골(갈비뼈)

대퇴골(넙다리뼈)
두껍고 강인한 허벅지뼈. 인간의 2족 보행을 견디기 위해, 거의 같은 체중의 다른 동물에 비하면 매우 두껍게 되어 있다.

상완골(위팔뼈)

지골(발가락뼈)

개

견갑골(어깨뼈)
척추(척추뼈)

두개골(머리뼈)
짐승의 두개골을 옆에서 보면 일반적으로 가로로 길다. 머리는 작고 턱과 코가 발달했으며 머즐이라고 불리는 튀어나온 주둥이의 골격이 있다.

골반(골반뼈)
인간과 비교하면 상대적으로 작아 보이는 골반. 앉은 자세에서는 몸을 지지하고, 걸을 때는 다리의 관절 역할을 한다.

대퇴골(넙다리뼈)

상완골(위팔뼈)

늑골(갈비뼈)

족근골(발목뼈)
족근골은 개의 발꿈치를 지지한다. 발꿈치와 족근골, 중족골은 서로 연결되어 앞뒤로 관절의 움직임을 만들어낸다.

지골(발가락뼈)
개나 고양이의 발에서 주로 지면에 접촉하는 부위이다. 인간에 비유하면 발가락과 발가락 뿌리 부분만으로 몸을 지지하고 있다.

머리의 구조

수인을 그릴 때 가장 먼저 난관에 부딪히는 부분이 바로 머즐이다. 짐승의 얼굴 형태는 근본적으로 인간과 다르므로 차이와 특징을 잘 묘사해주어야 한다. 우선은 기준선의 형태를 살펴보자.

기준선의 형태 원 형태의 얼굴에 머즐이 붙어있다

① 얼굴 형태

얼굴의 형태를 파악하기 위해 먼저 원으로 얼굴 형태를 잡는다. 그다음 중앙에는 눈의 위치를 정하는 가로선과 얼굴의 중심을 정하는 중앙선을 그린다. 아랫부분의 원은 머즐의 위치이다.

② 머즐 형태

머즐이란 개나 고양이와 같은 짐승의 코에서 턱에 걸쳐 튀어나온 주둥이를 말한다. 인간의 얼굴은 평면에 가깝지만, 짐승은 머즐로 인해 입체적인 얼굴을 하고 있다.

Check! 머리 모양에 주의하여 형태를 그리자

얼굴 형태를 그릴 때는 머리 모양에 주의해야 한다. 인간의 머리 모양은 세로로 긴 타원형이지만, 동물은 공이나 가로로 긴 타원형에 가깝다.

Check! 머즐은 종이컵을 입가에 붙인 모습을 상상하자

머즐의 입체감을 잡을 때 종이컵을 입가에 딱 붙인 상태를 상상하면 좀 더 쉽게 이해할 수 있다.

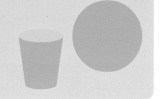

기준선의 차이 동물에 따라 달라지는 기준선의 모양을 알아보자

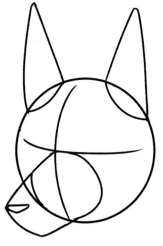

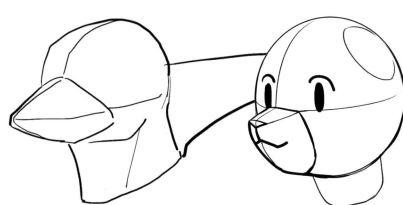

개

익숙한 개의 얼굴 형태이다. 머즐이 길고 비스듬하게 아래로 늘어져 있다.

범고래

얼굴 형태가 가로로 길고 주둥이가 부리처럼 튀어나와 있다.

고양이

비교적 평면에 가까운 고양이 얼굴도 코에서 턱에 걸쳐 머즐이 돌출되어 있다. 개만큼은 아니지만, 코끝은 얼굴의 중심에서 살짝 아래에 위치한다.

다리의 구조

인간은 2족 보행을 하고, 짐승은 4족 보행을 하기에 몸의 구조와 균형감이 서로 다를 수밖에 없다. 몸의 균형이 무너지지 않도록 수인의 관절을 2족 보행 스타일로 그려보자.

족근관절

4족 보행의 다리를 가리켜 '역관절'이라고도 하는데, 실제 명칭은 '족근관절'이다. 이는 관절이 반대로 된 것이 아니라 발꿈치가 하나의 관절 역할을 하고 있는 것이다.

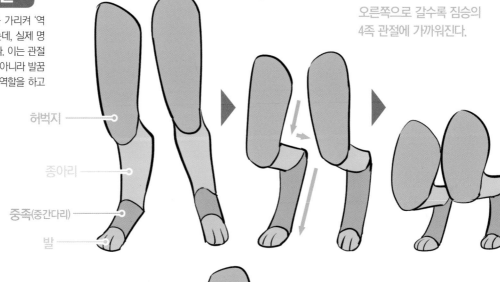

허벅지

종아리

중족(중간다리)

발

오른쪽으로 갈수록 짐승의 4족 관절에 가까워진다.

중심 잡기

다리를 세우면 바닥에 닿는 발바닥 면적이 작아도 중심을 잡기가 쉬워진다.

바닥에 닿는 부분은 여기뿐이다.

각도와 자세

관절의 형태가 4족 보행에 가까워지면 관절의 각도로 인해 자세가 바뀌게 된다. 뒷다리를 세우면 똑바로 선 자세가 되어 두 다리로 걷기가 쉽지만, 관절을 많이 구부리면 앞으로 기울어진 자세가 되어 걸으려면 앞다리의 보조가 필요하다.

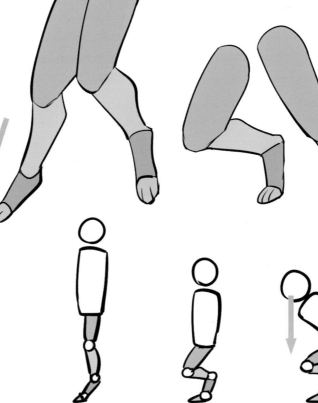

균형감이 좋고 중심이 잡혔다.

균형이 약간 무너졌지만 중심은 잡혔다.

자세가 앞으로 쏠려서 앞다리가 없으면 걷기 힘들다.

17

눈의 기본

눈의 형태는 인상을 좌우한다. 여기에서는 인간의 눈과 짐승의 눈이 각각 어떤 형태를 하고 있는 지 알아보겠다.

눈의 구조

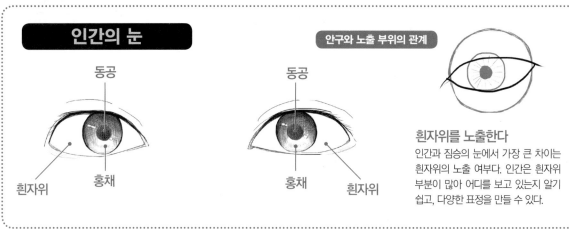

인간의 눈

안구와 노출 부위의 관계

동공
흰자위
홍채

동공
홍채
흰자위

흰자위를 노출한다
인간과 짐승의 눈에서 가장 큰 차이는 흰자위의 노출 여부다. 인간은 흰자위 부분이 많아 어디를 보고 있는지 알기 쉽고, 다양한 표정을 만들 수 있다.

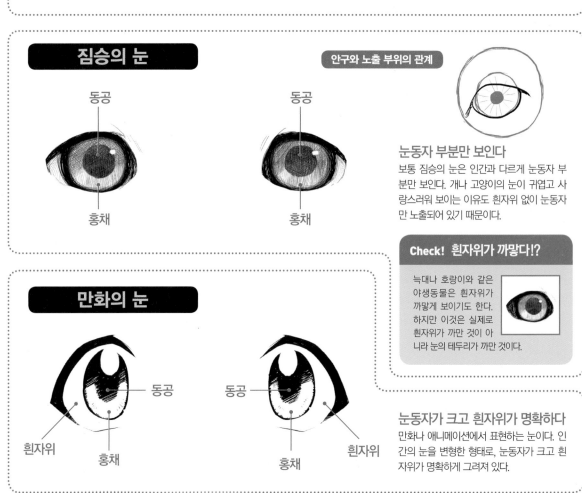

짐승의 눈

안구와 노출 부위의 관계

동공
홍채

동공
홍채

눈동자 부분만 보인다
보통 짐승의 눈은 인간과 다르게 눈동자 부분만 보인다. 개나 고양이의 눈이 귀엽고 사랑스러워 보이는 이유도 흰자위 없이 눈동자만 노출되어 있기 때문이다.

Check! 흰자위가 까맣다!?

늑대나 호랑이와 같은 야생동물은 흰자위가 까맣게 보이기도 한다. 하지만 이것은 실제로 흰자위가 까만 것이 아니라 눈의 테두리가 까만 것이다.

만화의 눈

동공
흰자위
홍채

동공
홍채
흰자위

눈동자가 크고 흰자위가 명확하다
만화나 애니메이션에서 표현하는 눈이다. 인간의 눈을 변형한 형태로, 눈동자가 크고 흰자위가 명확하게 그려져 있다.

다양한 짐승의 눈

일반적인 짐승의 눈

대체로 동공이 둥글다. 늑대나 시베리안 허스키와 같은 종은 홍채의 색이 밝아서 멋진 인상으로 보인다. 사자나 호랑이와 같은 대형 고양잇과 동물도 이러한 동공 형태를 하고 있다.

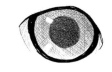 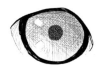

고양이

밝아질수록 동공의 형태가 원형에서 세로로 길게 수축하는 눈이다. 소형 고양잇과 동물이나 야행성 동물에게 잘 보이는 특징으로, 개과인 여우도 이와 같은 동공을 하고 있다.

 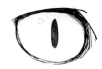

염소

염소와 양, 말 등은 밝아질수록 동공이 원형에서 가로로 길어진다. 초식동물의 동공이 가로로 긴 이유는 "주변에 천적이 없는지 넓게 감시하기 위해서"라고 알려져 있다.

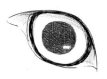 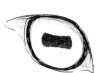

새

새의 눈은 공 모양으로 노출된 눈동자에 커다랗고 둥근 동공이 보인다. 왼쪽은 매의 눈이고, 오른쪽은 부엉이의 눈이다. 새는 동공 전체의 광채가 어두운지, 밝은지에 따라 둥글게 보이거나 멋지게 보이는 등 인상이 바뀐다. 또한 종류에 따라 눈 모양이 달라지므로 실제 사진을 참고하는 것이 좋다.

Check! 실감나는 짐승의 눈을 그린다

실제 짐승의 눈을 그릴 때는 우선 삼각형으로 형태를 잡는다. 짐승의 눈은 인간과 달라서 눈동자가 미간 부분까지 커다랗게 노출되기 때문이다. 또한 짐승은 흰자위가 노출되지 않으므로 눈동자를 눈 경계 부분 거의 끝까지 그려준다. 마지막으로 동공을 그려주면 완성이다.

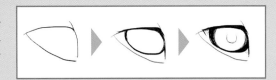

눈동자의 변화로 인상이 완전히 바뀐다

만화적인 눈과 현실적인 눈을 똑같은 얼굴에 적용해보자. 눈을 그리는 방식만으로도 전체적인 분위기가 크게 변화하는 것을 알 수 있다. 작품의 세계관에 맞는 눈 모양을 선택하자.

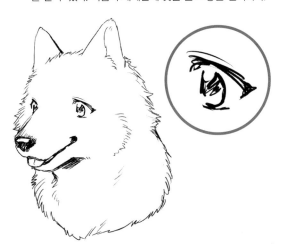 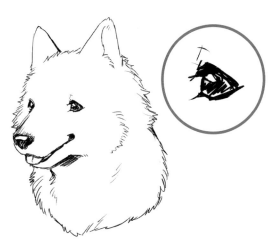

세계관에 따른 수인의 표현

수인은 세계관에 따라 스타일이 달라진다. 아래에 분류한 세계관을 참고하여 캐릭터의 스타일을 정해보자. 세계관은 먼저 그리고 싶은 수인을 선택한 뒤 나중에 결정할 수도 있다.

비주얼이 세계관에 반영된다

몬스터 계열(현실감·멋짐)

두꺼운 목 근육, 짐승의 눈 등 사실적인 디자인이다. 판타지에서는 몬스터로 분류되는 캐릭터가 많아 사실적으로 그려서 강렬한 인상을 준다.

드라마 계열(만화다움·멋짐)

만화다운 디자인과 멋진 캐릭터성이 합쳐진 그림체이다. 판타지 작품처럼 드라마틱한 그림체에 잘 어울린다.

독자적인 세계관 계열(현실감·귀여움)

사실적이면서도 동물의 귀여움을 전면에 내세운 그림체이다. 동물이 가진 귀여움과 특징을 살리면서 독특한 세계관을 나타낼 수 있다.

힐링 계열(만화다움·귀여움)

만화체를 적용하여 인간적인 요소와 귀여움을 드러낸 그림체이다. 인간 생활을 기반으로 한 포근하고 감정이 치유되는 이야기에 잘 맞는다.

캐릭터 이미지 분류

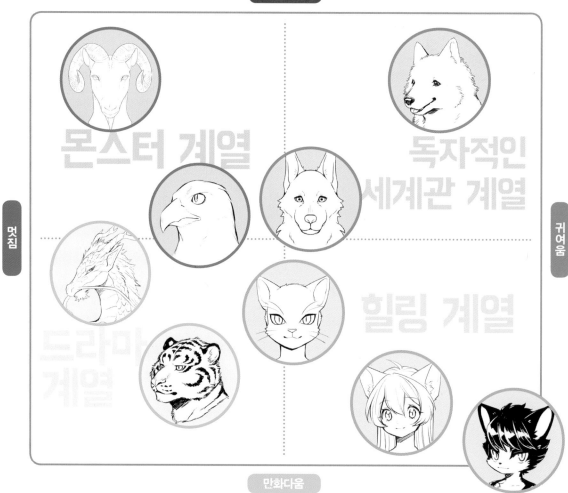

수인의 특수한 골격

인간과 다른 골격의 수인을 그릴 때는 '얼마나 변화를 주고, 어떤 분위기를 더하여 구조에 반영하는지'에 따라 디자인이 크게 달라진다. 인간과는 다른 특수한 골격을 가진 수인을 살펴보자.

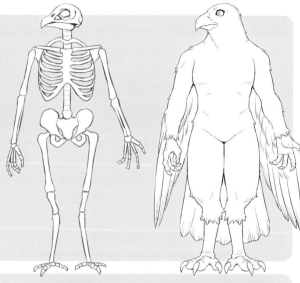

날개

날개를 그릴 것인가, 팔을 그릴 것인가?

날개가 있는 생물은 세월의 변화를 거쳐 팔이 진화하여 날개가 되었다. 그러므로 날개가 있는 수인을 현실에 가깝게 그릴 때는 인간처럼 팔의 골격을 남겨서 표현할지, 아니면 짐승처럼 날개만 표현할지를 생각해야 한다. 오른쪽의 예시는 팔의 골격을 인간에 가깝게 표현하고 깃털은 장식으로 남겼다. 깃털의 위치는 시조새를 모델로 하였는데, 인간과 새의 특징을 고루 갖춰 시선을 끄는 디자인이 되었다.

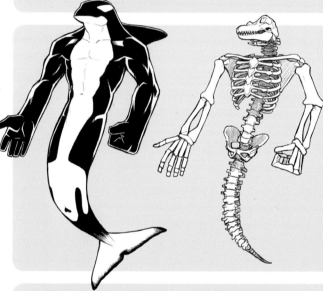

꼬리지느러미

퇴화한 골격을 보여준다

범고래나 고래, 물고기와 같은 해양 생물을 기반으로 한 수인이라면 하반신의 구조를 어떻게 할 것인지 생각해야 한다. 예를 들어 범고래 수인을 그릴 때는 인간의 다리가 결합되어 무릎관절을 가지고 있는 구조도 생각해 볼 수 있다. 왼쪽의 예시는 철저하게 물에서만 생활하는 설정으로 범고래를 모델로 하고 있다. 다리 관절은 퇴화했으나 튼튼한 몸을 지지하기 위해 골반을 넣어주었다.

날개와 팔

일부러 법칙을 어긴다

용 수인도 팔과 날개 중에 무엇을 표현할지 고민해야 한다. 하지만 오른쪽 예시처럼 팔이 4개인 구조로 그려서 팔과 날개를 함께 보여줄 수도 있다. 이처럼 일반적인 법칙을 어기면 상상 속의 생물을 더욱 돋보이게 할 수 있다. 다양한 시도를 통해 눈길을 끄는 디자인이 무엇인지 생각해보자.

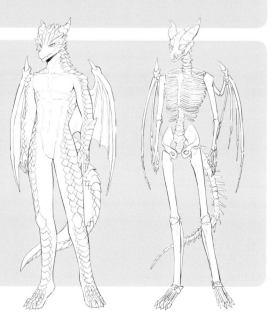

Column
01

'요츠미미'의 표현

인간의 얼굴에 짐승의 귀가 자라나 있는 상태인 '케모미미'. 케모미미 상태에서 인간의 귀도 따로 붙어있는 상태를 '요츠미미'(ヨツミミ : 네 개의 귀)라고 부른다. 원래 생물의 기본적인 귀의 갯수는 2개 이므로 '요츠미미' 상태의 케모미미에게 혐오감을 느끼는 사람도 있다. 반면, 인간의 귀를 추가하는 것에 반감을 느끼지 않는 사람도 있어서 때로는 케모미미의 팬끼리 싸움이 일어나기도 한다. 요츠미미도 수인이라고 말할 수 있는 것은 "구조적으로 타당하지 않다고 해서 작화의 세계를 부정할 수 없다"라는 이유 때문이다. 이 책에서도 이는 수인을 그리기 위한 사고방식 중 하나이며, 다른 작품을 부정하는 근거로 삼지 않는다는 것을 기본 규칙으로 하고 있다.

PART 2
육지 생명체

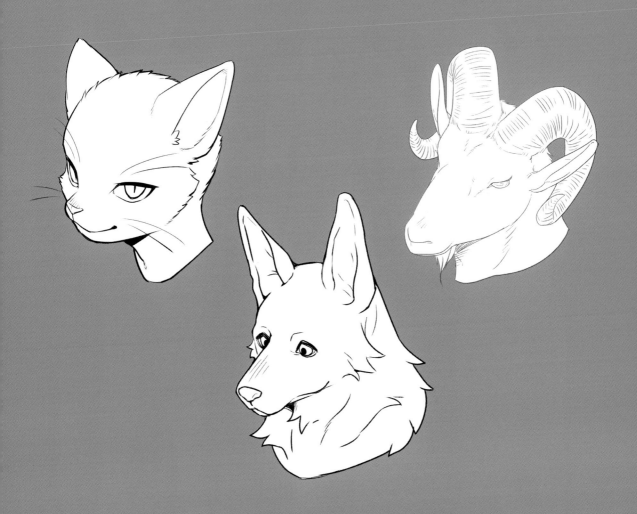

개 수인을 그리는 법

개는 표정이 풍부하여 수인 캐릭터로 그렸을 때 판타지부터 평범한 세계관까지 폭넓게 활용할 수 있다. 또한 견종에 따라 성격이나 드러나는 특징도 다양해서 같은 종족이라도 구분해서 그리기가 쉽다.

남성 수인 | 듬직한 독일의 목양견, 저먼 셰퍼드

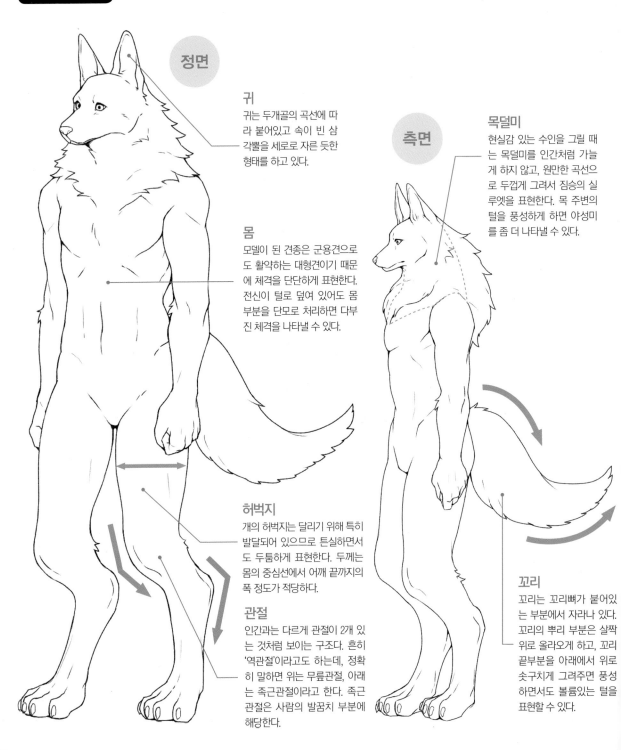

정면

귀
귀는 두개골의 곡선에 따라 붙어있고 속이 빈 삼각뿔을 세로로 자른 듯한 형태를 하고 있다.

몸
모델이 된 견종은 군용견으로도 활약하는 대형견이기 때문에 체격을 단단하게 표현한다. 전신이 털로 덮여 있어도 몸 부분을 단모로 처리하면 다부진 체격을 나타낼 수 있다.

허벅지
개의 허벅지는 달리기 위해 특히 발달되어 있으므로 튼실하면서도 두툼하게 표현한다. 두께는 몸의 중심선에서 어깨 끝까지의 폭 정도가 적당하다.

관절
인간과는 다르게 관절이 2개 있는 것처럼 보이는 구조다. 흔히 '역관절'이라고도 하는데, 정확히 말하면 위는 무릎관절, 아래는 족근관절이라고 한다. 족근관절은 사람의 발꿈치 부분에 해당한다.

측면

목덜미
현실감 있는 수인을 그릴 때는 목덜미를 인간처럼 가늘게 하지 않고, 원만한 곡선으로 두껍게 그려서 짐승의 실루엣을 표현한다. 목 주변의 털을 풍성하게 하면 야성미를 좀 더 나타낼 수 있다.

꼬리
꼬리는 꼬리뼈가 붙어있는 부분에서 자라나 있다. 꼬리의 뿌리 부분은 살짝 위로 올라오게 하고, 꼬리 끝부분을 아래에서 위로 솟구치게 그려주면 풍성하면서도 볼륨있는 털을 표현할 수 있다.

여성 수인 둥그런 곡선으로 여성스러움을 강조한다

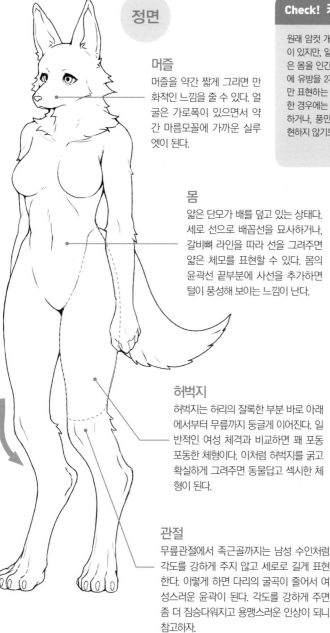

정면

머즐
머즐을 약간 짧게 그리면 만화적인 느낌을 줄 수 있다. 얼굴은 가로폭이 있으면서 약간 마름모꼴에 가까운 실루엣이 된다.

몸
얇은 단모가 배를 덮고 있는 상태다. 세로 선으로 배꼽선을 묘사하거나, 갈비뼈 라인을 따라 선을 그려주면 얇은 체모를 표현할 수 있다. 몸의 윤곽선 끝부분에 사선을 추가하면 털이 풍성해 보이는 느낌이 난다.

허벅지
허벅지는 허리의 잘록한 부분 바로 아래에서부터 무릎까지 둥글게 이어진다. 일반적인 여성 체격과 비교하면 꽤 포동포동한 체형이다. 이처럼 허벅지를 굵고 확실하게 그려주면 동물답고 섹시한 체형이 된다.

관절
무릎관절에서 족근골까지는 남성 수인처럼 각도를 강하게 주지 않고 세로로 길게 표현한다. 이렇게 하면 다리의 굴곡이 줄어서 여성스러운 윤곽이 된다. 각도를 강하게 주면 좀 더 짐승다워지고 용맹스러운 인상이 되니 참고하자.

Check! 캐릭터 설정에 따른 유방의 묘사

원래 암컷 개는 3개 이상의 유방이 있지만, 일반적으로 여성 수인은 몸을 인간처럼 표현하기 때문에 유방을 2개로 표현한다. 하지만 표현하는 세계나 설정이 특별한 경우에는 다수의 유방을 묘사하거나, 풍만한 가슴 자체를 표현하지 않기도 한다.

측면

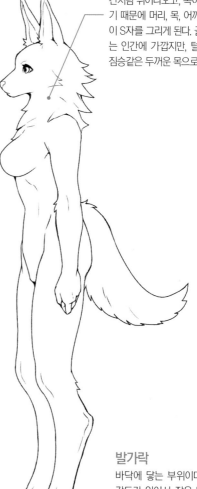

목덜미
만화체 캐릭터는 머리 뒷부분이 인간처럼 튀어나오고, 목이 가늘어지기 때문에 머리, 목, 어깨까지의 선이 S자를 그리게 된다. 골격상으로는 인간에 가깝지만, 털을 그려서 짐승같은 두꺼운 목으로 표현했다.

발가락
바닥에 닿는 부위이다. 관절에 각도가 있어서 작은 발로는 균형을 잡기 힘들기 때문에 약간 크게 그려준다.

Check! 흰자위로 달라지는 캐릭터의 느낌

개와 같은 짐승의 눈은 대부분 동공과 홍채가 있는 눈동자 부분이 크고 흰자위 부분은 거의 보이지 않는다. 현실감 있는 짐승의 눈으로 표현하고 싶다면 흰자위를 적게 그리고, 만화적인 인간의 눈으로 표현하고 싶다면 흰자위를 많이 그려주자.

골격 개와 인간의 골격을 조합한 수인의 골격

개 수인의 골격

수인의 몸 골격은 거의 인간과 같다. 견갑골은 인간과 똑같이 등 쪽을 향해 있으며 가슴 쪽은 쇄골이 지지하고 있다. 하반신도 대퇴골까지는 인간과 같지만, 경골이 짧고 족근골은 높게 올라가 있다. 그 아래에는 중족골이 길게 있고, 크게 발달한 지골이 몸을 지지하고 있다.

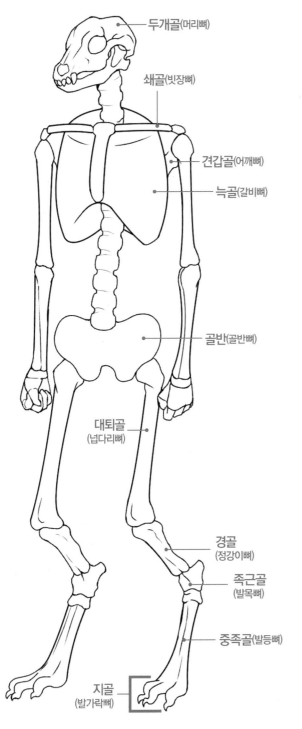

두개골(머리뼈)

쇄골(빗장뼈)

견갑골(어깨뼈)

늑골(갈비뼈)

골반(골반뼈)

대퇴골
(넙다리뼈)

경골
(정강이뼈)

족근골
(발목뼈)

중족골(발등뼈)

지골
(발가락뼈)

구조

귀는 두개골의 위쪽 형태를 따라 자라나 있다. 머리는 근육이 얇아서 두개골의 형태가 그대로 윤곽이 된다. 코는 비강(코 안쪽) 안에 들어가 있는 것이 아니라 비강을 받침대로 삼은 듯한 위치에 있으니 참고하자.

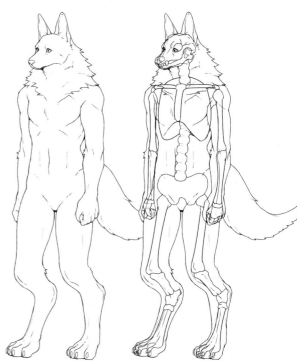

개의 골격

실제 개의 골격은 왼쪽의 수인 골격과 다르게 쇄골이 없다. 늑골은 13쌍이 있으며 각각 흉추에 연결되어 있다. 또한 앞다리와 뒷다리의 구조가 다르다. 앞다리는 견갑골에서 상완골에 걸쳐서 부메랑 모양으로 구부러져 지골까지 쭉 뻗어 있다. 반면 뒷다리는 골반에서 지골에 걸쳐서 지그재그 형태로 되어 있다.

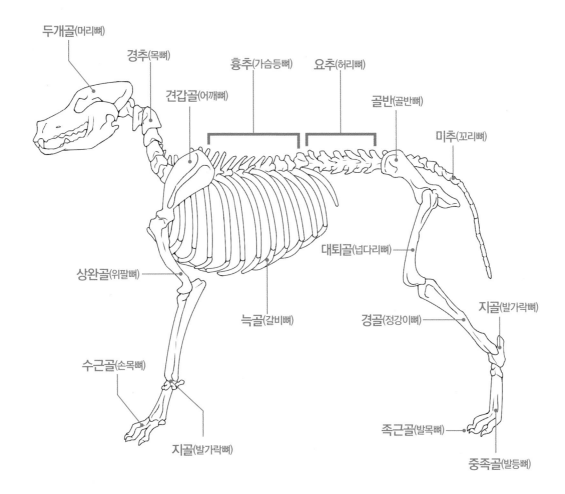

두개골(머리뼈)
경추(목뼈)
흉추(가슴등뼈)
요추(허리뼈)
견갑골(어깨뼈)
골반(골반뼈)
미추(꼬리뼈)
대퇴골(넙다리뼈)
상완골(위팔뼈)
늑골(갈비뼈)
경골(정강이뼈)
지골(발가락뼈)
수근골(손목뼈)
지골(발가락뼈)
족근골(발목뼈)
중족골(발등뼈)

몸을 그리는 법 듬직한 개 수인을 그려보자

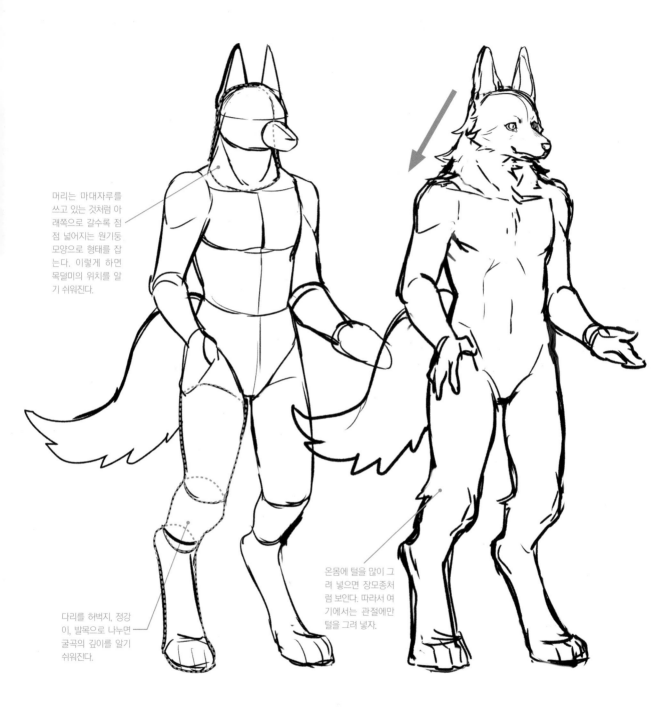

머리는 마대자루를 쓰고 있는 것처럼 아래쪽으로 갈수록 점점 넓어지는 원기둥 모양으로 형태를 잡는다. 이렇게 하면 목덜미의 위치를 알기 쉬워진다.

다리를 허벅지, 정강이, 발목으로 나누면 굴곡의 깊이를 알기 쉬워진다.

온몸에 털을 많이 그려 넣으면 장모종처럼 보인다. 따라서 여기에서는 관절에만 털을 그려 넣자.

① 형태 잡기
개 수인의 몸을 블록 상태로 나누어서 형태를 그려 나간다. 크게 머리, 몸, 하체로 나누면 몸의 균형을 잡기 쉬워진다.

② 러프 스케치
털의 흐름과 근육을 표현한다. 정수리부터 목덜미까지 털이 점점 늘어나는 것처럼 많이 그려 넣으면 짐승답게 복슬복슬한 느낌을 낼 수 있다.

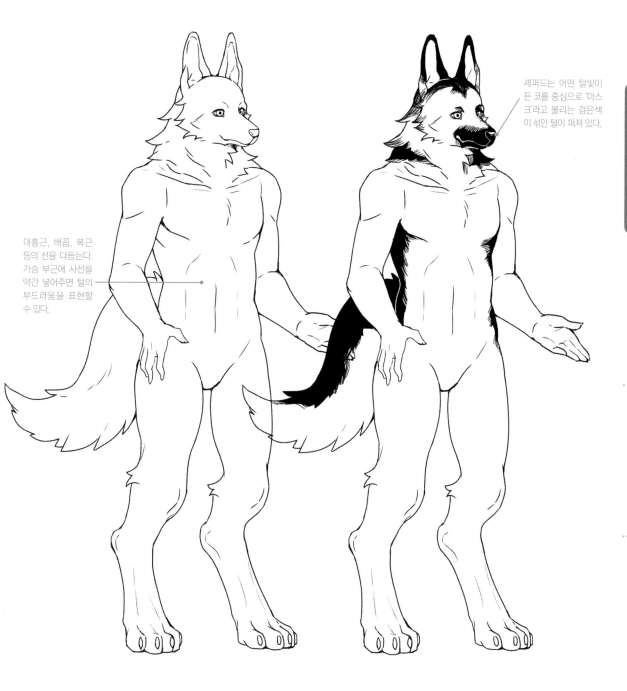

셰퍼드는 어떤 털빛이든 코를 중심으로 '마스크'라고 불리는 검은색이 섞인 털이 퍼져 있다.

대흉근, 배꼽, 복근 등의 선을 다듬는다. 가슴 부근에 사선을 약간 넣어주면 털의 부드러움을 표현할 수 있다.

③ 선 그리기

러프 스케치를 다듬고 선을 그려 넣는다. 얼굴의 윤곽을 전부 연결하면 얼굴이 너무 떠보일 수 있으니 주의하자. 턱 주변의 선을 중간중간 끊어주면 얼굴이 떠보이지 않게 표현할 수 있다.

④ 마무리

모델 견종인 저먼 셰퍼드의 무늬를 참고로 검은색을 칠하여 마무리한다. 눈매가 검은색으로 보이는 견종이므로 눈가 부분의 색을 진하게 했다. 옆구리를 등과 같은 색으로 칠하고 인상을 셰퍼드에 가깝게 해서 완성한다.

얼굴을 그리는 법 개의 특징을 파악한다

얼굴 형태
원 형태의 얼굴에 십자선을 그리고, 중심선의 아랫부분을 타원 모양으로 두른다. 얼굴 형태는 인간과 다르게 완벽한 공 모양을 하고 있다.

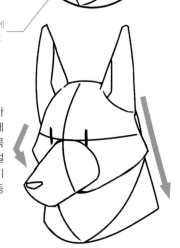

머즐의 위치에 형태를 그린다.

머즐과 귀 형태
머즐 위치에 삼각통 모양으로 형태를 그린다. 머리에는 원뿔 모양으로 귀 형태를 그린다.

윤곽 그리기
얼굴 윤곽의 아랫부분을 마름모꼴로 하고, 머리 뒤쪽에서부터 연결되는 두꺼운 목을 그려 나간다. 그다음 얼굴 형태에 그린 가로선을 기준으로 세로 선으로 눈(동공)의 위치를 정한다.

선 정리
전체적인 디테일을 그려 넣는다. 오른쪽 눈가에는 눈두덩의 선에 겹치듯이 머즐의 선을 그려주자. 이렇게 하면 머즐이 앞으로 튀어 나와서 얼굴에 깊이가 생긴다. 목 주변에는 털 뭉치를 그려서 복슬복슬하게 만들어준다.

표정을 그리는 법 귀의 방향으로 감정을 표현한다

기쁨
입술을 길게 눈 앞머리 근처까지 그리고 입꼬리를 살짝 올려주면 웃는 모습을 그릴 수 있다. 미간에도 위로 부메랑을 그리듯이 곡선을 넣어주면 건강하면서도 밝은 표정이 된다.

분노
개는 위협할 때 콧등의 중앙을 중심으로 주름이 나타난다. 미간도 올라가기 때문에 눈의 상부가 압박을 받아 날카로운 눈매가 된다.

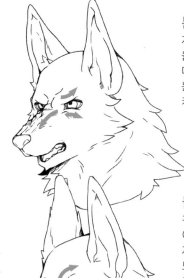

놀람
귀가 위로 솟구치고 눈과 입이 크게 열린다. 또한 눈동자가 둥글게 되고 흰자위가 노출된 삼백안이 된다. 입이 크게 벌어지면 검은 입술이 노출되니 참고하자.

입술의 주름은 검은색이다.

슬픔
개는 겁이 나거나 불안을 느낄 때 귀를 접는 행위로 감정을 표현한다. 여기에 입꼬리도 내려주고 미간을 팔(八)자 눈썹 형태로 만들면 슬픈 표정이 된다.

얼굴의 각도 각도에 따라 실루엣이 달라진다

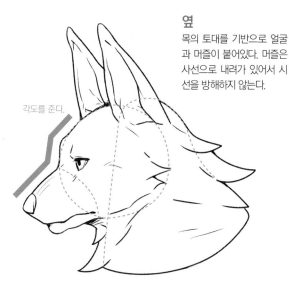

옆
목의 토대를 기반으로 얼굴과 머즐이 붙어있다. 머즐은 사선으로 내려가 있어서 시선을 방해하지 않는다.

각도를 준다.

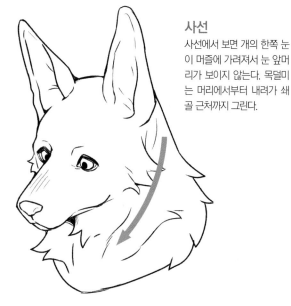

사선
사선에서 보면 개의 한쪽 눈이 머즐에 가려져서 눈 앞머리가 보이지 않는다. 목덜미는 머리에서부터 내려가 쇄골 근처까지 그린다.

정면
정면에서 본 얼굴 윤곽은 마름모꼴을 하고 있다. 머즐은 마름모에서 조금 아래쪽에 튀어나와 있다.

머즐의 선은 머즐의 위치와 모양을 나타낸다.

Check! 머즐의 위치와 각도를 확실히 파악하자

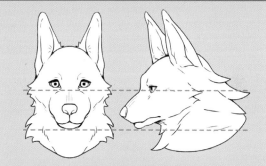

머즐은 위치와 길이가 달라지기 쉬우므로 윤곽을 그릴 때부터 신경 써야 한다. 머즐의 정점과 턱의 맨 아랫부분을 잘 파악해서 그려주자.

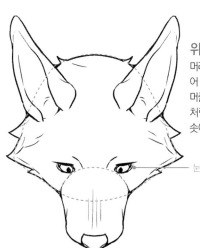

위
머리를 위에서 보면 부풀어 오른 산처럼 보인다. 머즐은 컵을 엎어놓은 것처럼 눈언저리에서부터 솟아올라 있다.

눈은 반원형에 가깝다.

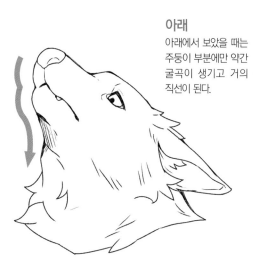

아래
아래에서 보았을 때는 주둥이 부분에만 약간 굴곡이 생기고 거의 직선이 된다.

손의 짐승화 육구와 손가락의 두께가 포인트다

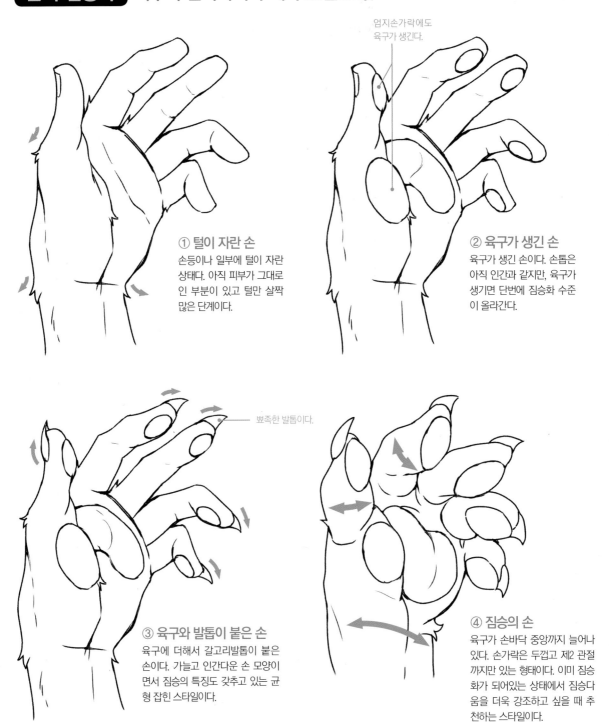

엄지손가락에도
육구가 생긴다.

① 털이 자란 손
손등이나 일부에 털이 자란
상태다. 아직 피부가 그대로
인 부분이 있고 털만 살짝
많은 단계이다.

② 육구가 생긴 손
육구가 생긴 손이다. 손톱은
아직 인간과 같지만, 육구가
생기면 단번에 짐승화 수준
이 올라간다.

뾰족한 발톱이다.

③ 육구와 발톱이 붙은 손
육구에 더해서 갈고리발톱이 붙은
손이다. 가늘고 인간다운 손 모양이
면서 짐승의 특징도 갖추고 있는 균
형 잡힌 스타일이다.

④ 짐승의 손
육구가 손바닥 중앙까지 늘어나
있다. 손가락은 두껍고 제2 관절
까지만 있는 형태이다. 이미 짐승
화가 되어있는 상태에서 짐승다
움을 더욱 강조하고 싶을 때 추
천하는 스타일이다.

🐾**Tips** 퇴화한 엄지발가락

실제 개는 발가락이 4개밖에 없다. 그러나 '곁갈고리 발톱'이라는 퇴화한 엄지발가락이 있으므로 엄지발가락 자체가 없는 것은 아니다. 짐승화
정도에 따라 발가락의 갯수를 조절하자.

발의 짐승화 발의 골격이 점점 변화한다

① 털이 자란 발

발목 등 일부에 털이 자란 상태. 인간의 얼굴에 짐승의 귀만 자라있거나, 일부 피부만 짐승인 약한 짐승화 캐릭터에게 추천한다.

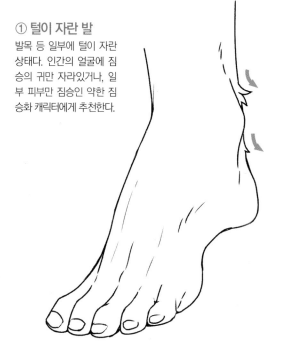

② 발톱이 자란 발

갈고리발톱이 자라나고 발가락 끝이 세로로 길어진다. 발가락 끝에 볼륨이 생겨서 짐승같은 인상이 된다.

아직까지는 발가락이 5개이다.

③ 발가락이 4개인 발

골격이 더욱 개와 비슷해지고, 엄지발가락이 퇴화해서 발가락이 4개가 된다. 발꿈치도 바닥에 닿지 않고 훨씬 높은 곳에 위치하게 된다.

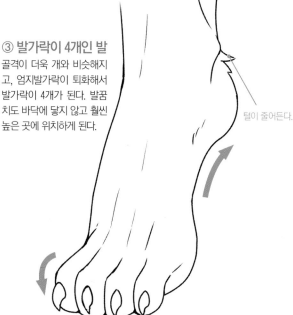

털이 줄어든다.

④ 짐승의 발

발꿈치가 완전히 올라간다. 발가락 부분만으로 몸을 지탱하기 때문에 발가락의 크기를 크게 해서 균형을 잡아준다.

근육이 늘어나 있다.

🐾Tips 수인 전용 신발

족근관절이 있는 캐릭터가 신발을 신었을 때는 발꿈치가 상당히 높은 위치에 있게 된다. 따라서 인간용의 신발 디자인은 신기기가 어려우므로 의복을 입은 수인은 위에 ②~③처럼 인간에 가까운 골격으로 발을 그리는 편이 많다. 이를 바탕으로 자신이 독자적인 신발을 디자인해보는 것도 재미있을 것이다.

개 수인의 체격 지방과 근육이 붙는 방식에 따라 차이가 나타난다

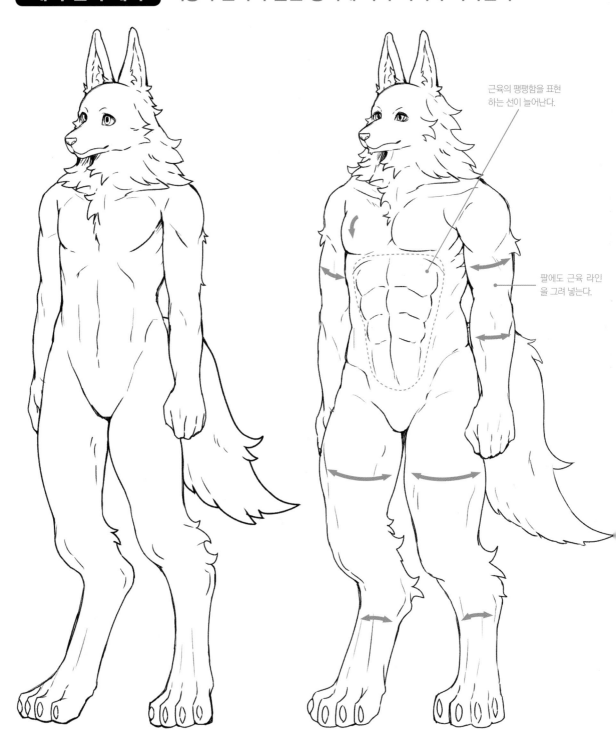

근육의 팽팽함을 표현
하는 선이 늘어난다.

팔에도 근육 라인
을 그려 넣는다.

표준 체형

대형견 수인은 표준 체형이어도 살짝 근육질로
그린다. 단모종은 윤곽이 부드러운 인상이 되기
쉬우므로 체형으로 탄탄함을 표현한다.

근육질 체형

판타지물에서 쉽게 볼 수 있는 거대한 체형이다.
가슴 근육을 크게 하고, 복근을 확실히 6개로 나
누는 등 근육을 과장하여 그린다.

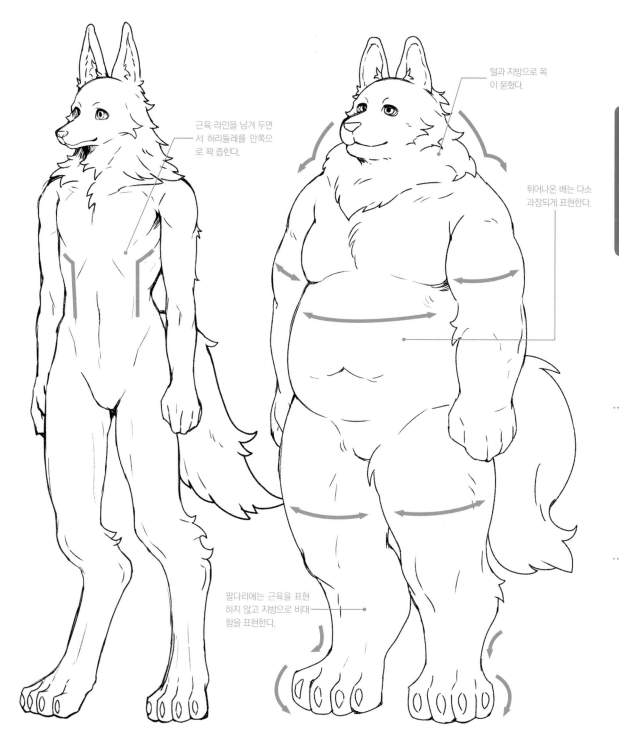

근육 라인을 남겨 두면서 허리둘레를 안쪽으로 꽉 좁힌다.

털과 지방으로 목이 묻혔다.

튀어나온 배는 다소 과장되게 표현한다.

팔다리에는 근육을 표현하지 않고 지방으로 비대함을 표현한다.

마른 체형

전체적으로 가늘게 묘사된 슬림한 체형이다. 머즐, 허리, 허벅지 등을 가늘게 하고 늑골을 묘사하면 슬림한 인상이 된다.

뚱뚱한 체형

다른 체형과는 실루엣이 많이 다르다. 얼굴의 윤곽은 마름모에서 타원형으로 바뀌고, 머즐은 턱 아래부터 보통의 2배 정도의 폭으로 그린다.

개 수인의 연령 연령에 따른 특징을 알아보자

Check! 접힌 귀와 선 귀

셰퍼드는 새끼 때 귀가 접혀 있지만, 성장하면 귀가 선다. 개체에 따라 성견이 되어도 귀가 서지 않는 개도 있는데, 이 경우에는 교정기구를 달기도 한다.

Check! 눈의 크기도 중요

아이 수인은 눈을 크게 그리면 귀여워지고, 얼굴에서 약간 아래에 그려주면 균형이 좋아진다. 반대로 눈을 작게 그리고 배치를 위쪽으로 하면 어른스러운 분위기가 된다.

소년기(6~14살)

인간의 아이처럼 5등신이 된다. 아이다운 인상을 보여주기 위해 목덜미를 가늘게 하고 뒷머리가 튀어나온 형태로 표현한다. 체형은 아이답게 포동포동하게 그려주자.

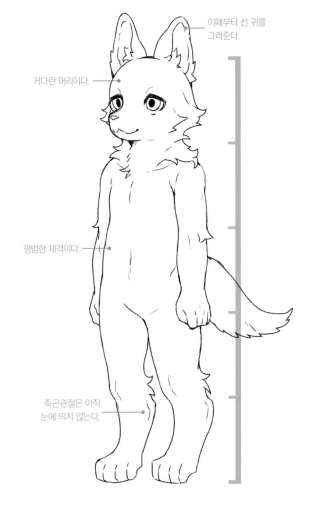

이때부터 선 귀를 그려준다.

커다란 머리이다.

평범한 체격이다.

족근관절은 아직 눈에 띄지 않는다.

유년기(0~5세)

유년기에는 4족 보행을 하기 때문에 개와 비슷한 디자인으로 그려주자. 만화체를 적용하여 머리를 크게 하면 어리고 귀여운 인상이 된다. 또한 머즐이 짧고, 입은 ω형태가 된다.

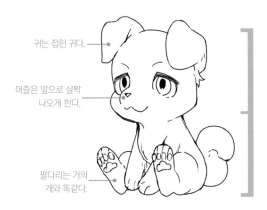

귀는 접힌 귀다.

머즐은 앞으로 살짝 나오게 한다.

팔다리는 거의 개와 똑같다.

※표시한 연령은 인간을 기준으로 하고 있다.

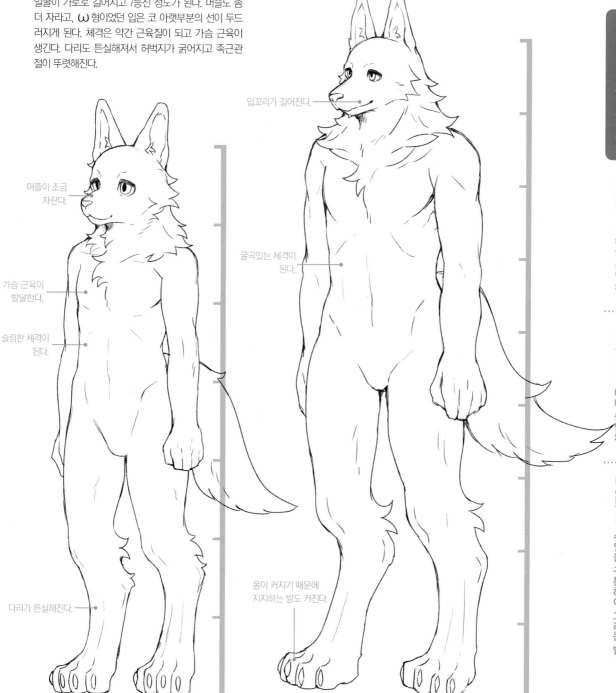

성인기(20세~)

성인기가 되면, 머즐이 더 길어져서 명확해진다. 목덜미도 두꺼워지고 뒷머리에서 어깨로 이어지는 부분은 개와 같은 골격이 된다. 눈을 작게 하면 어른스러움을 좀 더 표현할 수 있다.

청년기(15~19세)

얼굴이 가로로 길어지고 7등신 정도가 된다. 머즐도 좀 더 자라고, ω형이었던 입은 코 아랫부분의 선이 두드러지게 된다. 체격은 약간 근육질이 되고 가슴 근육이 생긴다. 다리도 튼실해져서 허벅지가 굵어지고 족근관절이 뚜렷해진다.

입꼬리가 길어진다.

머즐이 조금 자란다.

굴곡있는 체격이 된다.

가슴 근육이 발달한다.

슬림한 체격이 된다.

다리가 튼실해진다.

몸이 커지기 때문에 지지하는 발도 커진다.

친숙한 개, 시바견

눈썹 머리
시바견은 눈썹 머리 부분에 타원형으로 색이 연한 부분이 있다. 이 부분을 선으로 그려서 확실하게 보여주면 애교있는 얼굴이 된다.

귀
작으면서도 두껍고, 삼각형 모양으로 서 있는 귀다. 귀의 내부에 털을 묘사하면 깊이감이 표현된다.

기갑
기갑은 실제 개의 목덜미에도 있는, 어깨 위에 봉긋하게 솟아오른 부분이다. 원래는 견갑골 상부에 있지만, 수인으로 그릴 때는 쇄골 위에 그려준다.

시바견
시바견은 몸길이가 40cm 전후로, 소형~중형에 해당하는 개다. 털색은 붉은 털, 누런 털, 검정 털, 흰 털 등이 있으며, 특히 붉은 털이 유명하다. 성격은 완고하고 독립심이 있으며 활발하다. 개 중에서는 작은 체구임에도 불구하고 집 지키는 개나 사냥개로 활약하기도 한다. 유전적으로는 늑대에 가까운 특징을 가지고 있으며 몸은 어릴 때부터 근육질이고, 터프한 체형으로 알려져 있다.

꼬리
시바견에게서 잘 볼 수 있는 둥글게 말린 꼬리이다. 꼬리가 위로 되감겨진 것처럼 잘 말려져 있다.

다리
다리를 짧게 하여 몸이 길어 보이게 한다. 몸 아래쪽에 연한 V자 라인으로 다리의 시작 부분을 살짝 그려주면 다리가 짧아 보이는 인상이 된다.

몸
키는 작고 튼튼한 체형이다. 시바견은 몸이 길고 다리가 짧은 체형이므로 이미지를 반영해서 땅딸막하고 포동포동하게 그린다.

💡**Tips** 여우 얼굴과 너구리 얼굴

시바견은 일반적으로 '여우 얼굴'과 '너구리 얼굴'로 나누어져 있다. '여우 얼굴'은 머즐이 길고 체형도 날씬하다. '너구리 얼굴'은 머즐이 짧고 전체적으로 튼실하며 둥근 체형을 하고 있다. '여우 얼굴'의 시바견은 인간과 생활했던 고대 개의 특징이 뚜렷하게 나타난다고 한다.

베리에이션 ② 영리하고 붙임성이 좋은 대형견, 골든 리트리버

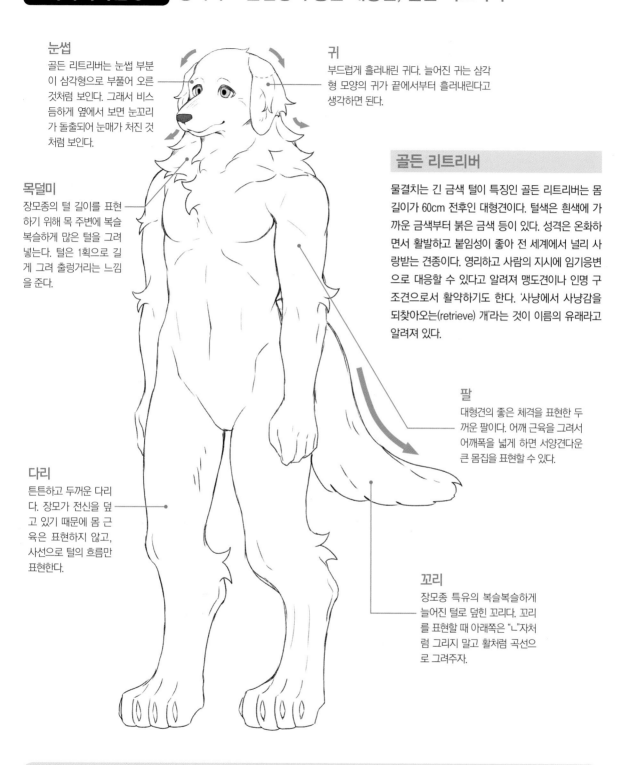

눈썹
골든 리트리버는 눈썹 부분이 삼각형으로 부풀어 오른 것처럼 보인다. 그래서 비스듬하게 옆에서 보면 눈꼬리가 돌출되어 눈매가 처진 것처럼 보인다.

귀
부드럽게 흘러내린 귀다. 늘어진 귀는 삼각형 모양의 귀가 끝에서부터 흘러내린다고 생각하면 된다.

목덜미
장모종의 털 길이를 표현하기 위해 목 주변에 복슬복슬하게 많은 털을 그려 넣는다. 털은 1획으로 길게 그려 출렁거리는 느낌을 준다.

다리
튼튼하고 두꺼운 다리다. 장모가 전신을 덮고 있기 때문에 몸 근육은 표현하지 않고, 사선으로 털의 흐름만 표현한다.

골든 리트리버

물결치는 긴 금색 털이 특징인 골든 리트리버는 몸 길이가 60cm 전후인 대형견이다. 털색은 흰색에 가까운 금색부터 붉은 금색 등이 있다. 성격은 온화하면서 활발하고 붙임성이 좋아 전 세계에서 널리 사랑받는 견종이다. 영리하고 사람의 지시에 임기응변으로 대응할 수 있다고 알려져 맹도견이나 인명 구조견으로서 활약하기도 한다. '사냥에서 사냥감을 되찾아오는(retrieve) 개'라는 것이 이름의 유래라고 알려져 있다.

팔
대형견의 좋은 체격을 표현한 두꺼운 팔이다. 어깨 근육을 그려서 어깨폭을 넓게 하면 서양견다운 큰 몸집을 표현할 수 있다.

꼬리
장모종 특유의 복슬복슬하게 늘어진 털로 덮힌 꼬리다. 꼬리를 표현할 때 아래쪽은 "ㄴ"자처럼 그리지 말고 활처럼 곡선으로 그려주자.

🐾**Tips** 순수 혈통은 이제 없다

골든 리트리버는 인기가 많은 대형견이다. 그 기원인 견종은 캐나다를 원산지로 하는 세인트 존스 워터 도그이지만, 반복되는 교배로 순수 혈통인 세인트 존스 워터 도그는 현재 완전히 없어졌다고 한다.

다른 종의 동물① 엄격한 야생에서 살아가는 늑대

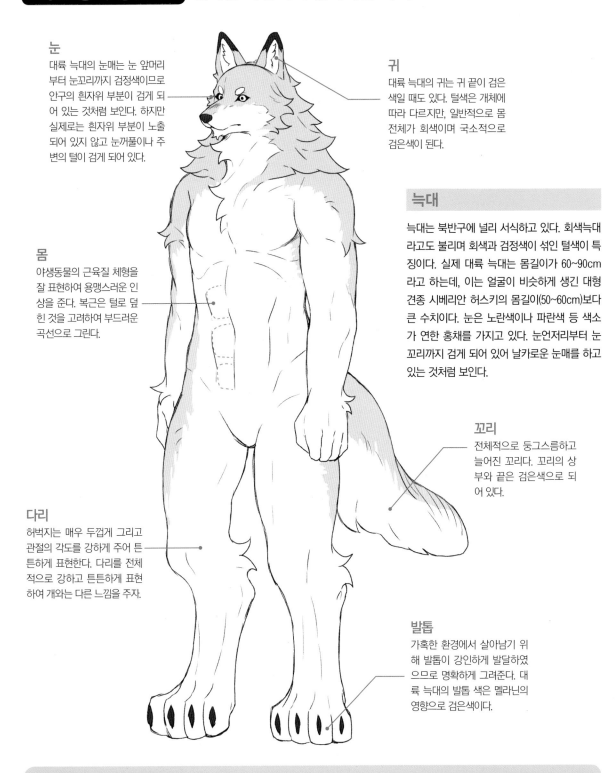

눈

대륙 늑대의 눈매는 눈 앞머리부터 눈꼬리까지 검정색이므로 안구의 흰자위 부분이 검게 되어 있는 것처럼 보인다. 하지만 실제로는 흰자위 부분이 노출되어 있지 않고 눈꺼풀이나 주변의 털이 검게 되어 있다.

귀

대륙 늑대의 귀는 귀 끝이 검은색일 때도 있다. 털색은 개체에 따라 다르지만, 일반적으로 몸전체가 회색이며 국소적으로 검은색이 된다.

몸

야생동물의 근육질 체형을 잘 표현하여 용맹스러운 인상을 준다. 복근은 털로 덮힌 것을 고려하여 부드러운 곡선으로 그린다.

늑대

늑대는 북반구에 널리 서식하고 있다. 회색늑대라고도 불리며 회색과 검정색이 섞인 털색이 특징이다. 실제 대륙 늑대는 몸길이가 60~90cm라고 하는데, 이는 얼굴이 비슷하게 생긴 대형 견종 시베리안 허스키의 몸길이(50~60cm)보다 큰 수치이다. 눈은 노란색이나 파란색 등 색소가 연한 홍채를 가지고 있다. 눈언저리부터 눈꼬리까지 검게 되어 있어 날카로운 눈매를 하고 있는 것처럼 보인다.

꼬리

전체적으로 둥그스름하고 늘어진 꼬리다. 꼬리의 상부와 끝은 검은색으로 되어 있다.

다리

허벅지는 매우 두껍게 그리고 관절의 각도를 강하게 주어 튼튼하게 표현한다. 다리를 전체적으로 강하고 튼튼하게 표현하여 개와는 다른 느낌을 주자.

발톱

가혹한 환경에서 살아남기 위해 발톱이 강인하게 발달하였으므로 명확하게 그려준다. 대륙 늑대의 발톱 색은 멜라닌의 영향으로 검은색이다.

💡Tips 개와 늑대의 혼종

개와 늑대는 다른 종처럼 여겨지지만, 정확히는 '유사종'으로 분류된다. 개와 늑대는 서로 교배가 가능한데 이렇게 태어난 개는 '울프 하이브리드', '울프독' 등으로 불리고 있다.

늑대의 얼굴을 그리는 법 목덜미에 털을 많이 그려 윤곽이 보이지 않게 하자

① 얼굴 형태
원 형태에 종이컵 모양으로 머즐 형태를 그리고, 삼각형 모양의 귀 형태를 그린다.

② 턱과 목 형태
원 형태 하단에 턱 윤곽을 그리고, 머리 부분에 겹치도록 볼록한 산 모양으로 목의 윤곽을 그린다. 얼굴의 십자선은 머즐에 맞춰서 수정한다.

③ 윤곽 그리기
형태를 따라서 귀의 두께를 표현하고 목덜미에 털을 많이 그려 넣는다. 늑대의 얼굴은 특히 아래턱 부분이 복슬복슬하므로 이를 중점적으로 표현한다.

④ 선 정리
눈썹과 눈을 그리고 털색을 칠한다. 얼굴 털의 경계는 기본적으로 머즐 위를 지나고 눈 위치를 기준으로 아치 형태로 넓혀간다.

늑대의 표정 입과 타원형 눈썹을 과장해서 표현하여 감정을 보여준다

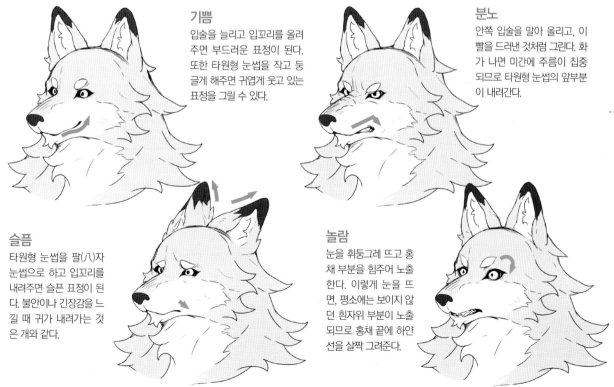

기쁨
입술을 늘리고 입꼬리를 올려주면 부드러운 표정이 된다. 또한 타원형 눈썹을 작고 둥글게 해주면 귀엽게 웃고 있는 표정을 그릴 수 있다.

분노
안쪽 입술을 말아 올리고, 이빨을 드러낸 것처럼 그린다. 화가 나면 미간에 주름이 집중되므로 타원형 눈썹의 앞부분이 내려간다.

슬픔
타원형 눈썹을 팔(八)자 눈썹으로 하고 입꼬리를 내려주면 슬픈 표정이 된다. 불안이나 긴장감을 느낄 때 귀가 내려가는 것은 개와 같다.

놀람
눈을 휘둥그레 뜨고 홍채 부분을 힘주어 노출한다. 이렇게 눈을 뜨면, 평소에는 보이지 않던 흰자위 부분이 노출되므로 홍채 끝에 하얀 선을 살짝 그려준다.

다른 종의 동물② 커다란 귀와 꼬리, 검은 손과 발이 특징인 붉은여우

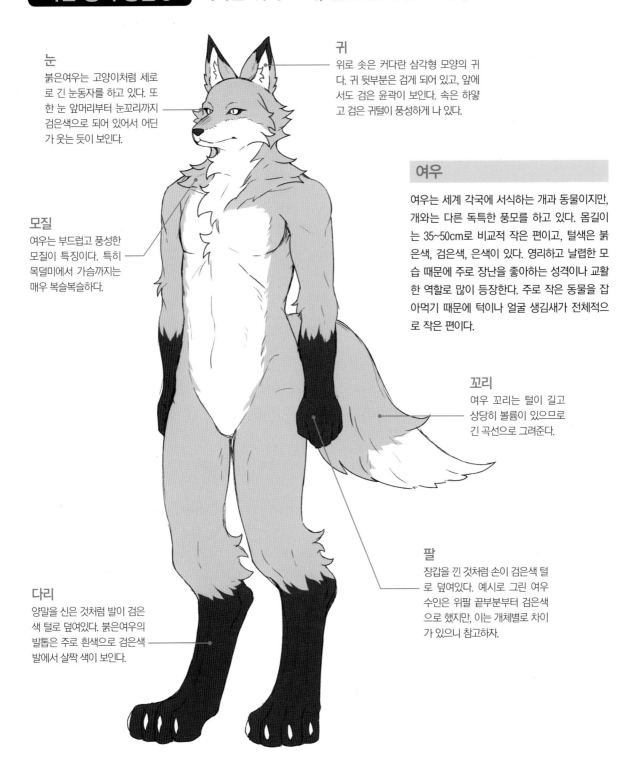

눈
붉은여우는 고양이처럼 세로로 긴 눈동자를 하고 있다. 또한 눈 앞머리부터 눈꼬리까지 검은색으로 되어 있어서 어딘가 웃는 듯이 보인다.

귀
위로 솟은 커다란 삼각형 모양의 귀다. 귀 뒷부분은 검게 되어 있고, 앞에서도 검은 윤곽이 보인다. 속은 하얗고 검은 귀털이 풍성하게 나 있다.

모질
여우는 부드럽고 풍성한 모질이 특징이다. 특히 목덜미에서 가슴까지는 매우 복슬복슬하다.

여우
여우는 세계 각국에 서식하는 개과 동물이지만, 개와는 다른 독특한 풍모를 하고 있다. 몸길이는 35~50cm로 비교적 작은 편이고, 털색은 붉은색, 검은색, 은색이 있다. 영리하고 날렵한 모습 때문에 주로 장난을 좋아하는 성격이나 교활한 역할로 많이 등장한다. 주로 작은 동물을 잡아먹기 때문에 턱이나 얼굴 생김새가 전체적으로 작은 편이다.

꼬리
여우 꼬리는 털이 길고 상당히 볼륨이 있으므로 긴 곡선으로 그려준다.

팔
장갑을 낀 것처럼 손이 검은색 털로 덮여있다. 예시로 그린 여우 수인은 위팔 끝부분부터 검은색으로 했지만, 이는 개체별로 차이가 있으니 참고하자.

다리
양말을 신은 것처럼 발이 검은색 털로 덮여있다. 붉은여우의 발톱은 주로 흰색으로 검은색 발에서 살짝 색이 보인다.

💡**Tips** 개체에 따라 크기가 다양한 붉은여우

붉은여우는 대부분 작은 편이지만, 개체에 따라 크기 차이가 심해 어떤 것은 몸집이 작은 붉은여우보다 2배나 크기도 한다.

여우의 얼굴을 그리는 법 귀여움과 야성적인 예리함을 잘 표현해야 한다

① 얼굴 형태
원 형태를 그리고 십자선을 약간 아래에 그린다. 머즐의 형태가 되는 원은 계란 모양으로 왼쪽 아래에 치우치게 그린다.

② 머즐과 귀 형태
여우는 턱이 작으므로 머즐의 형태를 약간 짧게 그린다. 귀는 커다란 삼각형으로 형태를 그린다.

③ 윤곽 그리기
얼굴 형태보다 크게 투구 모양으로 목 윤곽을 그린다. 목덜미의 윤곽은 투구 모양 형태에 겹쳐서 돌출시키고, 목덜미 부분이 가늘고 잘록하게 들어가도록 그린다.

④ 선 정리
형태를 따라 풍성한 털을 표현한다. 눈 앞머리에 가까운 머즐의 끝부분이 오른쪽 눈을 가리도록 해서 깊이감을 표현한다. 눈은 삼각형을 기반으로 그려서 완성한다.

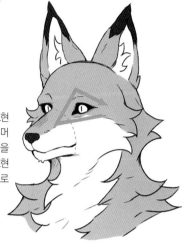

여우의 표정 익살스럽고 지적인 인상이 두드러진다

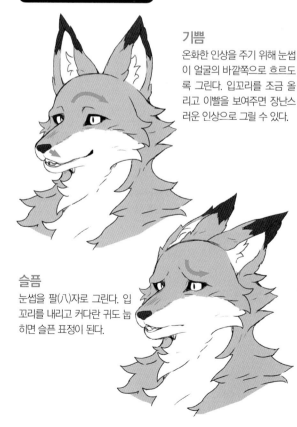

기쁨
온화한 인상을 주기 위해 눈썹이 얼굴의 바깥쪽으로 흐르도록 그린다. 입꼬리를 조금 올리고 이빨을 보여주면 장난스러운 인상으로 그릴 수 있다.

분노
실제 여우는 개와 다르게 화내거나 위협할 때 머즐에 주름이 그다지 생기지 않는다. 이 경우에는 미간에 주름을 그려서 눈을 좁히면 화를 표현할 수 있다.

슬픔
눈썹을 팔(八)자로 그린다. 입꼬리를 내리고 커다란 귀도 눕히면 슬픈 표정이 된다.

놀람
커다란 귀를 위로 세우고 눈을 휘둥그레 뜨면서 입을 떡 벌린 표정이다. 야생동물이므로 후각, 시각, 청각 등 오감을 모두 긴장시키면 경계하는 표정이나 놀란 느낌을 표현할 수 있다.

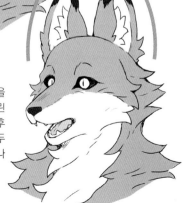

고양이 수인을 그리는 법

친숙함과 미스터리함이 공존하는 고양이 수인은 변덕스럽지만 민첩한 움직임 때문에 멋진 캐릭터로 그려지는 경우가 많다. 또한 귀여운 캐릭터나 느긋한 캐릭터 등 다양한 설정이 가능하다.

남성 수인 몸집이 작고 나긋나긋한 성격이 특징인 한국고양이

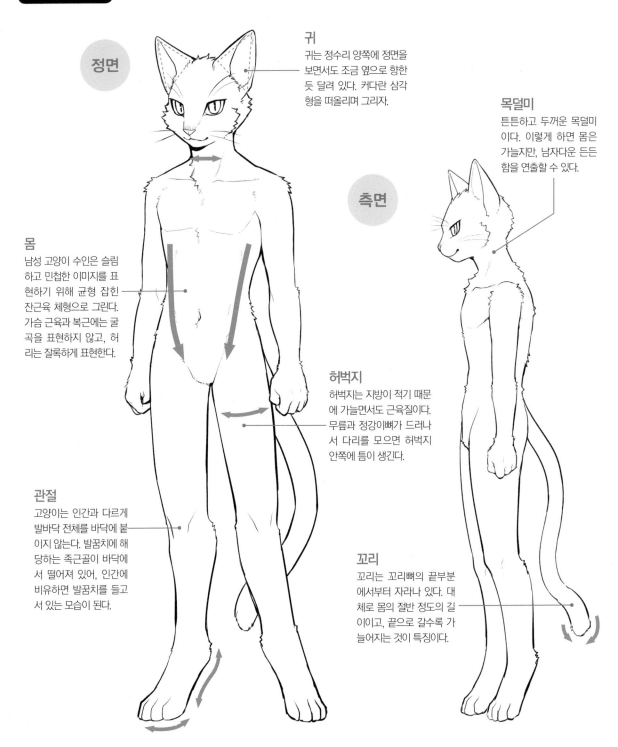

정면

귀
귀는 정수리 양쪽에 정면을 보면서도 조금 옆으로 향한 듯 달려 있다. 커다란 삼각형을 떠올리며 그리자.

목덜미
튼튼하고 두꺼운 목덜미이다. 이렇게 하면 몸은 가늘지만, 남자다운 든든함을 연출할 수 있다.

측면

몸
남성 고양이 수인은 슬림하고 민첩한 이미지를 표현하기 위해 균형 잡힌 잔근육 체형으로 그린다. 가슴 근육과 복근에는 굴곡을 표현하지 않고, 허리는 잘록하게 표현한다.

허벅지
허벅지는 지방이 적기 때문에 가늘면서도 근육질이다. 무릎과 정강이뼈가 드러나서 다리를 모으면 허벅지 안쪽에 틈이 생긴다.

관절
고양이는 인간과 다르게 발바닥 전체를 바닥에 붙이지 않는다. 발꿈치에 해당하는 족근골이 바닥에서 떨어져 있어, 인간에 비유하면 발꿈치를 들고 서 있는 모습이 된다.

꼬리
꼬리는 꼬리뼈의 끝부분에서부터 자라나 있다. 대체로 몸의 절반 정도의 길이이고, 끝으로 갈수록 가늘어지는 것이 특징이다.

여성 수인 귀여움과 섹시함이 공존한다

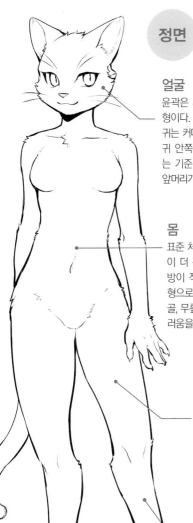

정면

얼굴
윤곽은 가로로 조금 긴 타원형이다. 눈과 입가는 둥글고 귀는 커다란 삼각뿔 모양이다. 귀 안쪽에서 코 옆을 연결하는 기준선 살짝 바깥쪽에 눈 앞머리가 온다.

몸
표준 체형의 남성 수인보다 지방이 더 적은 편이다. 엉덩이와 유방이 작고, 전체적으로 마른 체형으로 그린다. 쇄골 주변과 견갑골, 무릎에는 음영을 넣어 여성스러움을 표현해주자.

허벅지
허벅지는 특유의 유연성이 있으므로 근육질이다. 여성 고양이 수인의 허벅지는 남성 수인보다 두껍게 그리지만, 둥그스름하게 표현하여 여성적인 느낌을 준다.

다리
남성 수인과 마찬가지로 발바닥 전체를 바닥에 붙이지 않고, 발꿈치를 들고 서 있는 모습이다. 발톱은 발소리를 내지 않고 걷기 위해서 항상 발가락 속에 숨겨두고 있다.

Check! 수염으로 다양한 표정을 연출한다

수염은 고양이에게 있어 신경이 집중된 중요한 감각기관이다. 암컷에게도 수염이 있는데, 눈 위에 있는 수염을 눈썹처럼 강조하면 다양한 표정을 연출할 수 있다.

측면

목덜미
남성 수인보다 조금 가는 목덜미이다.

엉덩이
남성 수인의 납작한 엉덩이와 다르게 봉긋하게 솟아올라 있다. 여성 특유의 둥그스름한 느낌을 준 몸매를 하고 있다.

Check! 여성스러운 느낌을 주는 방법

옆모습을 그릴 때 이마부터 코까지의 선을 부드럽고 둥글게 그려주면 여성스러워진다. 눈도 크게 그려주면 효과적이니 참고하자.

45

골격 고양이와 인간의 골격을 조합한 수인의 골격

고양이 수인의 골격

몸의 골격은 거의 인간과 같다. 견갑골은 인간처럼 등 쪽으로 돌아가 있으며 흉골은 쇄골이 지지하고 있다. 양팔의 균형감도 인간과 거의 같지만, 개 수인과 같이 발에서는 큰 차이점을 보인다. 인간은 발바닥이 모두 지면에 닿아 있지만, 고양이 수인은 발가락뼈에 해당하는 지골만 지면에 닿아 몸을 지지한다.

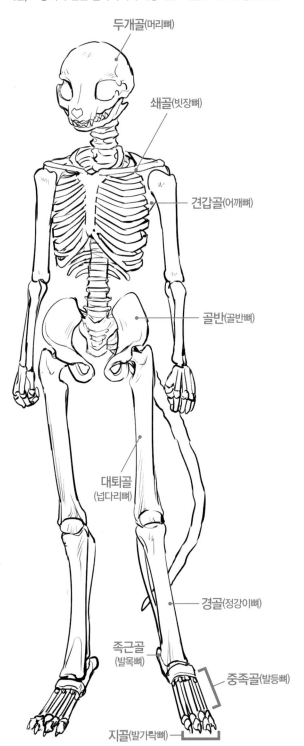

두개골(머리뼈)

쇄골(빗장뼈)

견갑골(어깨뼈)

골반(골반뼈)

대퇴골
(넙다리뼈)

경골(정강이뼈)

족근골
(발목뼈)

중족골(발등뼈)

지골(발가락뼈)

구조

귀는 두개골에서 이어져 있다. 목뼈가 굵기 때문에 목을 두껍게 그리고, 어깨를 살짝 내려오게 그려서 몸의 균형을 맞춘다. 꼬리는 미추라고 불리는 꼬리뼈가 지지하고 있다. 꼬리뼈는 꼬리 끝까지 이어져 있으니 참고하자.

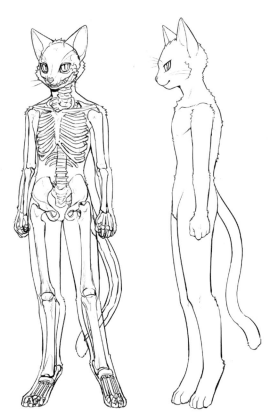

고양이의 골격

실제 고양이의 쇄골은 다른 뼈와 연결되어 있지 않고 허공에 떠 있는 상태다. 늑골은 13쌍으로, 각각 흉추에 연결되어 있다. 다리는 항상 관절을 구부리고 있으므로 앞다리는 팔굽혀펴기 자세, 뒷다리는 의자에 앉아 있는 자세처럼 된다.

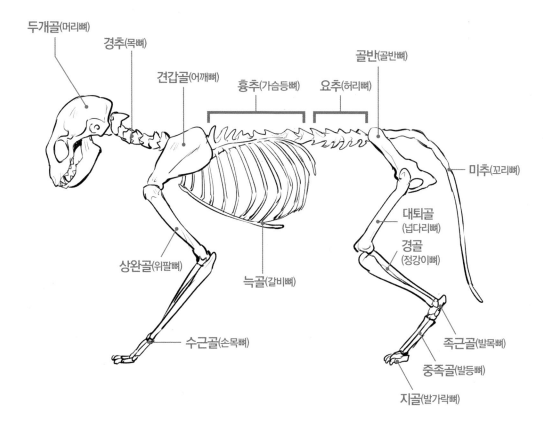

두개골(머리뼈)

경추(목뼈)

견갑골(어깨뼈)

흉추(가슴등뼈)

요추(허리뼈)

골반(골반뼈)

미추(꼬리뼈)

대퇴골(넙다리뼈)

경골(정강이뼈)

상완골(위팔뼈)

늑골(갈비뼈)

수근골(손목뼈)

족근골(발목뼈)

중족골(발등뼈)

지골(발가락뼈)

몸을 그리는 법 시크한 턱시도 고양이 수인을 그려보자

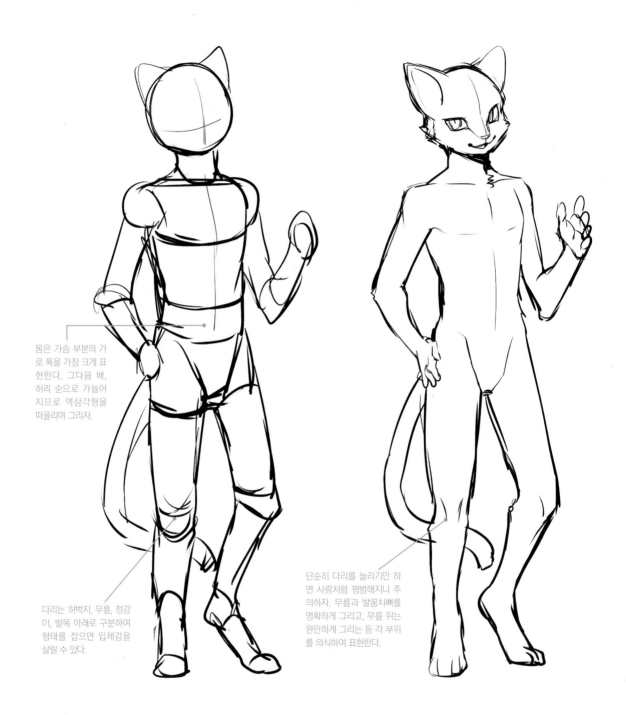

몸은 가슴 부분의 가로 폭을 가장 크게 표현한다. 그다음 배, 허리 순으로 가늘어지므로 역삼각형을 떠올리며 그리자.

다리는 허벅지, 무릎, 정강이, 발목 아래로 구분하여 형태를 잡으면 입체감을 살릴 수 있다.

단순히 다리를 늘리기만 하면 사람처럼 평범해지니 주의하자. 무릎과 발꿈치뼈를 명확하게 그리고, 무릎 뒤는 완만하게 그리는 등 각 부위를 의식하여 표현한다.

① 형태 잡기
고양이 수인의 몸을 블록으로 나누어 형태를 그려 나간다. 일반적으로 머리, 목, 어깨, 팔, 상체, 하체로 나누는데, 가능한 많이 세분화할수록 더욱 정확하게 그릴 수 있다.

② 러프 스케치
형태를 기초로 근육을 그려 넣는다. 날씬한 스타일이므로 너무 통통하지 않게 그려주자.

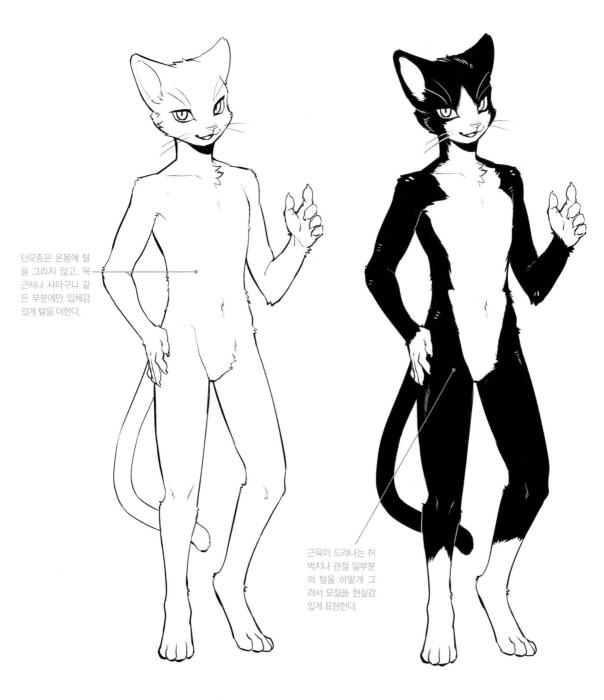

단모종은 온몸에 털을 그리지 않고, 목 근처나 사타구니 같은 부분에만 입체감 있게 털을 더한다.

근육이 드러나는 허벅지나 관절 일부분의 털을 하얗게 그려서 모질을 현실감 있게 표현한다.

③ 선 그리기

러프 스케치를 정리하고 밑그림을 완성한다. 이때 눈썹과 수염, 털 뭉치 등 수인다운 부분을 표현해준다.

④ 마무리

색을 칠해서 완성한다. 흰색과 검은색의 경계선이 너무 뚜렷하지 않게 하자. 털의 흐름을 의식하면서 칠하면 자연스럽게 차이를 보여줄 수 있다.

얼굴을 그리는 법 눈의 위치가 포인트다

얼굴 형태
먼저 원 형태의 윤곽을 그린다. 그다음 가로선을 기준으로 위쪽에 눈과 눈꺼풀을 그린다.

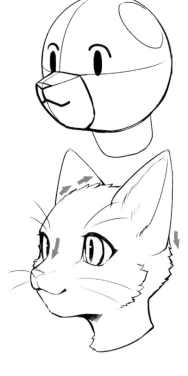

머즐과 귀 형태
귀가 붙을 자리에 먼저 타원 모양으로 형태를 그려준다. 중심선 아랫부분에는 머즐의 형태를 그린다.

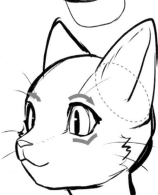

윤곽 그리기
눈과 눈꺼풀 형태에 따라 눈동자를 그리고, 귀 자리에는 원뿔 모양의 귀를 그린다. 눈동자를 그릴 때는 윗눈꺼풀은 완만하게 곡선으로 그리고, 아랫눈꺼풀은 부메랑이 뒤집힌 모양으로 그린다.

선 정리
얼굴의 윤곽을 따라 털의 흐름을 표현하여 완성한다. 오른쪽 눈은 머즐의 선이 눈 앞머리의 선과 겹치기 때문에 거의 보이지 않는다.

표정을 그리는 법 귀의 방향으로 감정을 표현한다

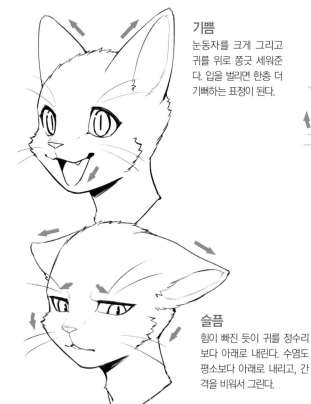

기쁨
눈동자를 크게 그리고 귀를 위로 쫑긋 세워준다. 입을 벌리면 한층 더 기뻐하는 표정이 된다.

분노
화가 나면 미간에 힘이 들어가기 때문에 눈썹이 치켜올라간 눈이 된다. 또 귀는 옆으로 쭉 벌어진다. 정수리나 목덜미의 털을 세우면 더욱 화난 듯이 보인다.

슬픔
힘이 빠진 듯이 귀를 정수리보다 아래로 내린다. 수염도 평소보다 아래로 내리고, 간격을 비워서 그린다.

놀람
귀는 눈과 같은 방향으로 정면을 보고 긴장시킨다. 눈 라인은 위아래 모두 완만한 아치 형태를 하고 있다.

얼굴의 각도 각도에 따라 달라지는 형태의 특징을 파악한다

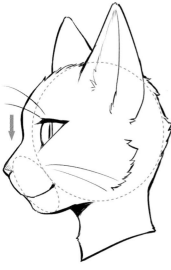

옆
고양이 얼굴은 전체적으로 둥글기 때문에 커다란 타원형으로 형태를 잡는다. 머즐은 얼굴 형태에서 약간 아래쪽에 작은 타원형으로 형태를 잡는다. 이렇게 형태를 잡고 얼굴의 모습을 구체화시키면 이마에서 머즐까지는 수직으로 급격하게 떨어지는 각도가 된다.

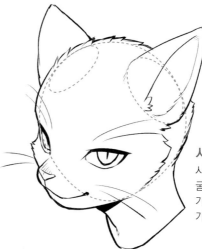

사선
사선 위에서 보면 타원형 얼굴에 삼각뿔 모양으로 된 귀가 보인다. 또 눈은 흰자위가 보이는 삼백안이 된다.

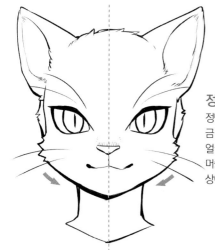

정면
정면 윤곽은 볼이 조금 부푼 듯한 둥그런 얼굴을 하고 있다. 머즐은 얼굴 중심선 상에 위치한다.

Check! 눈과 코의 위치를 확실히 파악한다

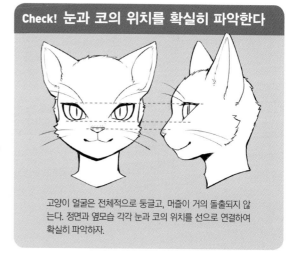

고양이 얼굴은 전체적으로 둥글고, 머즐이 거의 돌출되지 않는다. 정면과 옆모습 각각 눈과 코의 위치를 선으로 연결하여 확실히 파악하자.

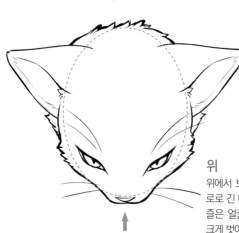

위
위에서 보면 머리가 세로로 긴 타원형이다. 머즐은 얼굴의 윤곽에서 크게 벗어나지 않는다.

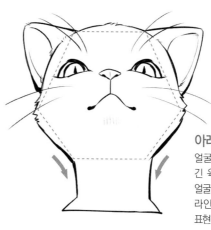

아래
얼굴의 윤곽이 가로로 긴 육각형으로 보인다. 얼굴 윤곽에서 목까지의 라인은 완만한 선으로 표현한다.

손의 짐승화 육구의 크기가 포인트다

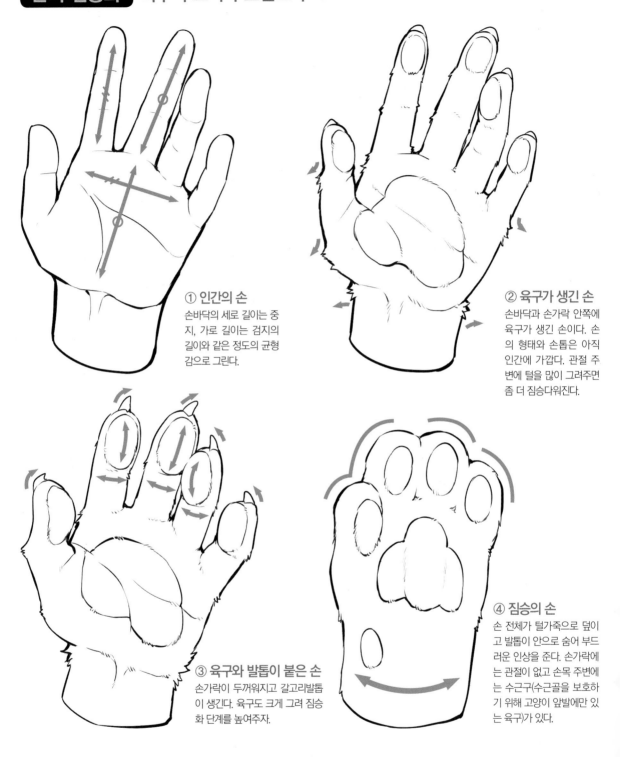

① 인간의 손
손바닥의 세로 길이는 중지, 가로 길이는 검지의 길이와 같은 정도의 균형감으로 그린다.

② 육구가 생긴 손
손바닥과 손가락 안쪽에 육구가 생긴 손이다. 손의 형태와 손톱은 아직 인간에 가깝다. 관절 주변에 털을 많이 그려주면 좀 더 짐승다워진다.

③ 육구와 발톱이 붙은 손
손가락이 두꺼워지고 갈고리발톱이 생긴다. 육구도 크게 그려 짐승화 단계를 높여주자.

④ 짐승의 손
손 전체가 털가죽으로 덮이고 발톱이 안으로 숨어 부드러운 인상을 준다. 손가락에는 관절이 없고 손목 주변에는 수근구(수근골을 보호하기 위해 고양이 앞발에만 있는 육구)가 있다.

Tips 육구의 정체

물렁물렁한 촉감으로 우리를 매료하는 고양이의 육구는 바로 지방이다. 표피의 두께는 약 1mm로 두껍고 마모되기 힘든 구조로 되어 있다. 피하조직에는 지방층이 여러 층으로 겹쳐져 있는데 이것이 바로 고양이 육구 특유의 부드러움과 탱글탱글함의 비결이다.

발의 짐승화 발꿈치의 각도로 짐승화 수준을 정한다

① 인간의 발
발가락을 그릴 때는 크기만 다르게 그려서는 안 된다. 엄지발가락은 끝부분이 약간 위로 향하도록 표현하고 나머지는 바닥을 잡듯이 아래로 향하게 한다.

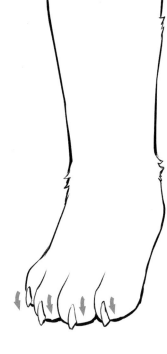

② 발톱이 자란 발
갈고리발톱이 자라나고 발가락은 4개가 된다. 아직 인간과 같은 형태이며, 발꿈치에서 발톱까지의 길이도 인간과 비슷하다.

③ 발꿈치를 올린 발
발꿈치 아래의 중족골을 의도적으로 위로 올려주면 지골만으로 체중을 지지하게 되어 짐승 스타일의 발이 된다.

④ 짐승의 발
전체가 털가죽으로 덮여 있어서 발이 두꺼워 보인다. 발꿈치가 완전히 올라가고 짐승 그 자체의 발이 된다.

☞Tips 육구의 역할

육구는 높은 곳에서 뛰어내릴 때 충격을 흡수하고, 점프하려고 발돋움할 때 미끄럼을 방지하기도 한다. 또한 사냥감에게 조용히 다가갈 때 소리를 없애는 등 다양한 역할을 하여 사냥꾼인 고양이에게 없어서는 안 될 중요한 부분이다.

고양이 수인의 체격　지방과 근육이 붙는 방식에 따라 차이가 나타난다

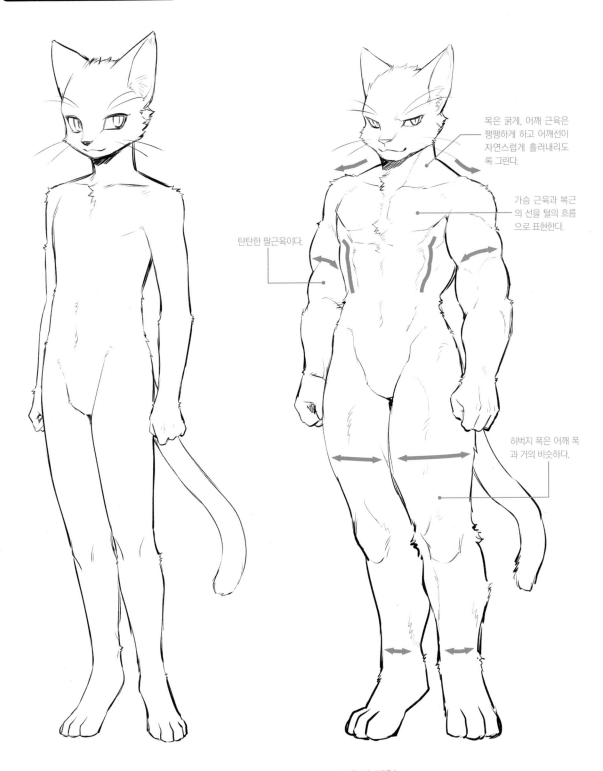

목은 굵게, 어깨 근육은 팽팽하게 하고 어깨선이 자연스럽게 흘러내리도록 그린다.

가슴 근육과 복근의 선을 털의 흐름으로 표현한다.

탄탄한 팔근육이다.

허벅지 폭은 어깨 폭과 거의 비슷하다.

표준 체형
고양이 수인의 표준 체형은 균형 잡힌 잔근육 체형으로 그린다. 근육을 많이 표현하지 말고 날렵한 느낌으로 표현하자.

근육질 체형
우람한 체형이다. 가슴판을 두껍게 하고, 가슴 근육과 복근을 표현해준다. 손과 발도 두껍게 하고 팔근육을 강조하기 위한 굴곡도 그려준다.

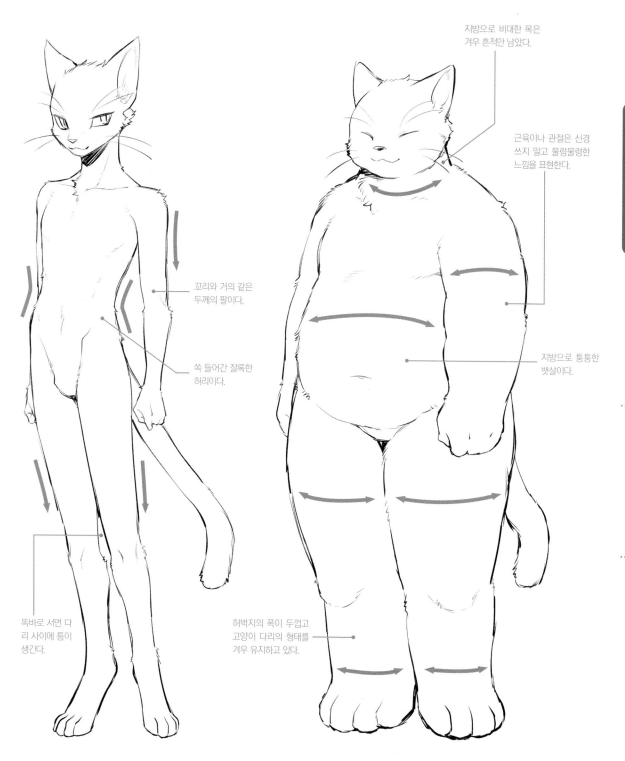

지방으로 비대한 목은 겨우 흔적만 남았다.

근육이나 관절은 신경 쓰지 말고 물렁물렁한 느낌을 표현한다.

꼬리와 거의 같은 두께의 팔이다.

지방으로 퉁퉁한 뱃살이다.

쏙 들어간 잘록한 허리이다.

똑바로 서면 다리 사이에 틈이 생긴다.

허벅지의 폭이 두껍고 고양이 다리의 형태를 겨우 유지하고 있다.

마른 체형

표준 체형보다 슬림한 체형으로 똑바로 서면 양쪽 무릎 사이에 틈이 더 벌어진다. 허벅지와 팔도 가늘게 그려주자.

뚱뚱한 체형

팔과 다리를 굵고 둥글게 그려서 지방으로 살이 찐 것을 표현해준다. 다리가 굵어서 두 다리 사이의 간격은 없어진다.

고양이 수인의 연령　연령에 따른 특징을 알아보자

Check! 늘어진 귀와 선 귀

고양이는 새끼 때 귀가 내려가 있지만, 성장하면 귀가 선다. 털도 부드러운 털에서 빳빳이 서 있는 털로 변화한다.

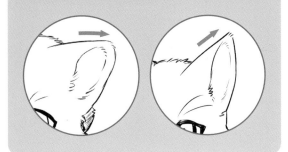

Check! 눈의 크기로 연령을 구분하여 그린다

어린 고양이 수인을 그릴 때 눈을 크게 그리면 귀여움이 배가 된다. 이때 눈꺼풀 라인을 완만하게 그리는 것이 포인트다. 반대로 눈을 작고 길게 찢어진 느낌으로 그리면 성숙한 어른의 분위기가 된다.

소년기(6~14살)

몸의 굴곡이 적은 원통형 체형으로, 사람으로 치면 아이의 체형에 가깝다. 무릎과 발목 관절은 눈에 띄지 않고, 팔과 다리는 균일하게 같은 두께를 하고 있다. 머즐도 아직은 또렷하지 않으므로 입 주변을 ω모양으로 그려주어 어리고 귀여운 느낌이 나게 한다.

이때부터 귀가 선다.

어깨는 내려와 있다.

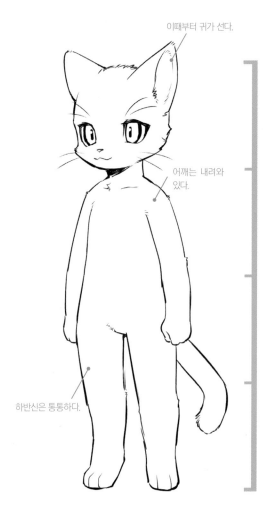

하반신은 통통하다.

유년기(0~5세)

전체적으로 새끼 고양이에 가까운 스타일이다. 머리와 몸의 크기가 같은 2등신을 하고 있고, 목이 짧아서 정면에서 보면 목이 없는 것처럼 보인다. 얼굴의 윤곽은 전체적으로 둥글고 턱 라인도 뾰족하지 않다.

귀는 늘어진 귀다.

머즐은 짧게, 코는 앞으로 살짝 나오게 한다.

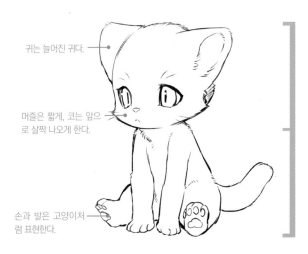

손과 발은 고양이처럼 표현한다.

※표시한 연령은 인간을 기준으로 하고 있다.

청년기(15~19세)

얼굴 윤곽이 잡히면서 턱이 뾰족해지기 시작한다. 또한 허리가 잘록해지고 무릎관절이 명확해지는 등 몸에 균형감이 나타나기 시작한다. 족근관절도 확실히 드러나서 점점 수인에 가까워진다.

성인기(20세~)

가슴판이 두꺼워지고 몸매가 근육질이 되므로 목 근육과 가슴 근육을 그려 넣는다. 목을 굵게 하고 어깨를 살짝 내려오게 그리면 몸의 균형감을 잡기 쉬워진다. 눈을 작게 그려주면 어른스러운 인상이 된다.

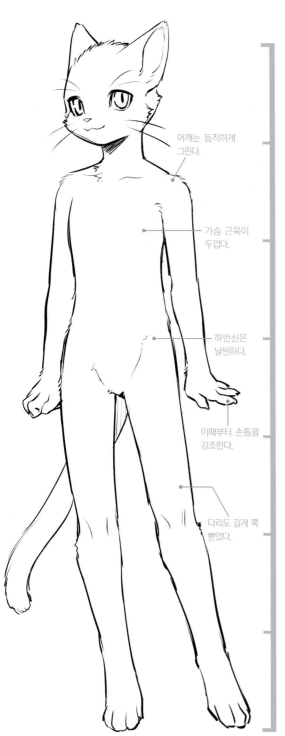

어깨는 등직하게 그린다.

가슴 근육이 두껍다.

하반신은 날씬하다.

이때부터 손톱을 강조한다.

다리도 길게 쭉 뻗었다.

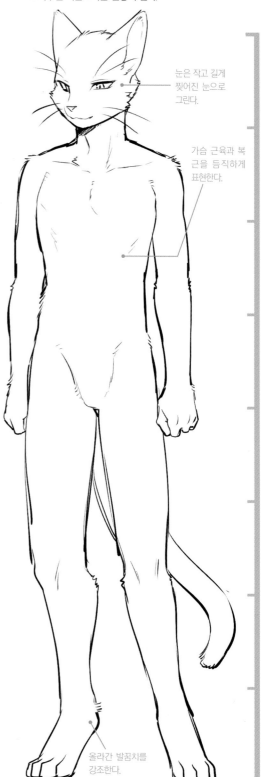

눈은 작고 길게 찢어진 눈으로 그린다.

가슴 근육과 복근을 등직하게 표현한다.

올라간 발꿈치를 강조한다.

베리에이션 ① 태국의 보물, 샴 고양이

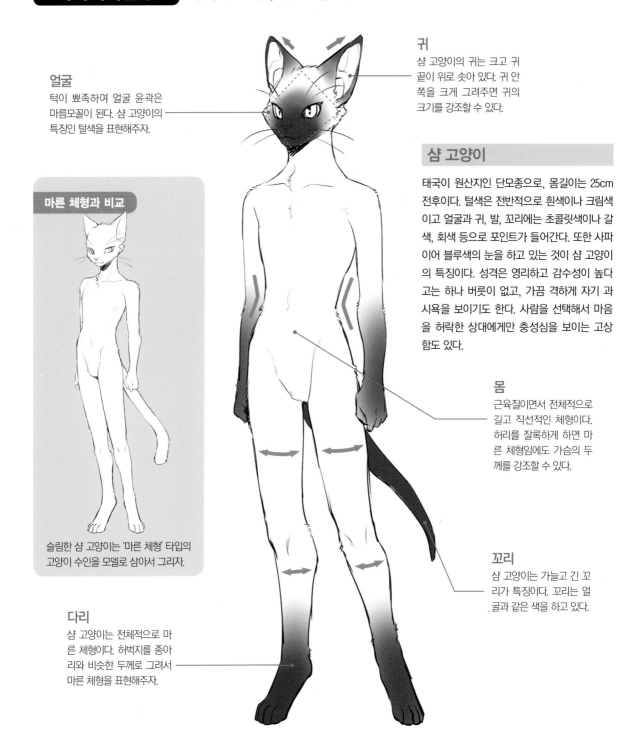

귀
샴 고양이의 귀는 크고 귀 끝이 위로 솟아 있다. 귀 안쪽을 크게 그려주면 귀의 크기를 강조할 수 있다.

얼굴
턱이 뾰족하여 얼굴 윤곽은 마름모꼴이 된다. 샴 고양이의 특징인 털색을 표현해주자.

샴 고양이

태국이 원산지인 단모종으로, 몸길이는 25cm 전후이다. 털색은 전반적으로 흰색이나 크림색이고 얼굴과 귀, 발, 꼬리에는 초콜릿색이나 갈색, 회색 등으로 포인트가 들어간다. 또한 사파이어 블루색의 눈을 하고 있는 것이 샴 고양이의 특징이다. 성격은 영리하고 감수성이 높다고는 하나 버릇이 없고, 가끔 격하게 자기 시욕을 보이기도 한다. 사람을 선택해서 마음을 허락한 상대에게만 충성심을 보이는 고상함도 있다.

마른 체형과 비교

슬림한 샴 고양이는 '마른 체형' 타입의 고양이 수인을 모델로 삼아서 그리자.

몸
근육질이면서 전체적으로 길고 직선적인 체형이다. 허리를 잘록하게 하면 마른 체형임에도 가슴의 두께를 강조할 수 있다.

꼬리
샴 고양이는 가늘고 긴 꼬리가 특징이다. 꼬리는 얼굴과 같은 색을 하고 있다.

다리
샴 고양이는 전체적으로 마른 체형이다. 허벅지를 종아리와 비슷한 두께로 그려서 마른 체형을 표현해주자.

Tips 샴 고양이 세계를 넘나들다

고양이계의 여왕으로 불리는 샴 고양이는 태국 왕실에서 영국 영사관에게 기념으로 하사한 것이 계기가 되어 전 세계에 전파되었다. 1885년에 영국에서 열린 캣쇼에서는 상을 모두 휩쓸었고, 1890년 이후에는 아메리카에도 수출되었다.

베리에이션② 영국에서 가장 오래된 고양이, 브리티시 쇼트헤어

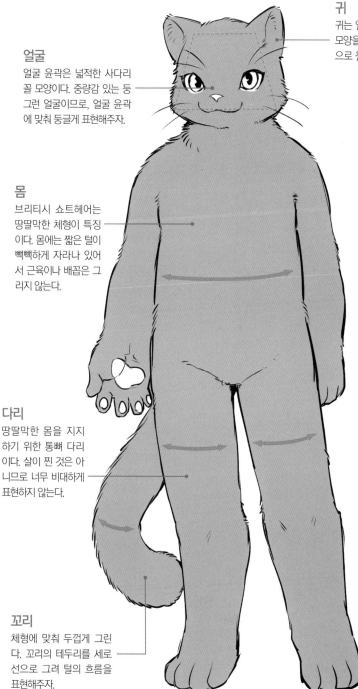

귀
귀는 얼굴 크기에 비해 작고, 정삼각형 모양을 하고 있다. 귀의 안쪽을 같은 색으로 칠하고 털이 많은 것을 표현한다.

얼굴
얼굴 윤곽은 넓적한 사다리꼴 모양이다. 중량감 있는 둥그런 얼굴이므로, 얼굴 윤곽에 맞춰 둥글게 표현해주자.

몸
브리티시 쇼트헤어는 땅딸막한 체형이 특징이다. 몸에는 짧은 털이 빽빽하게 자라나 있어서 근육이나 배꼽은 그리지 않는다.

다리
땅딸막한 몸을 지지하기 위한 통뼈 다리이다. 살이 찐 것은 아니므로 너무 비대하게 표현하지 않는다.

꼬리
체형에 맞춰 두껍게 그린다. 꼬리의 테두리를 세로선으로 그려 털의 흐름을 표현해주자.

브리티시 쇼트헤어

영국이 기원인 고양이로 단모종이고, 몸길이는 50cm 전후이다. 다양한 종의 고양이와 교배를 해서 털색이 매우 다양한데, 대표적으로는 진한 회색, 실버 태비(줄무늬), 토터셀(얼룩무늬) 등이 있다. 성격은 겉보기에 개구쟁이일 것 같지만, 실제로는 다루기 어렵고 섬세하다. 온화하고 느긋한 모습이 특징이며 매우 조용한 기질을 가지고 있다. 순종적이지만 만지거나 안으면 싫어하는 경향이 있다.

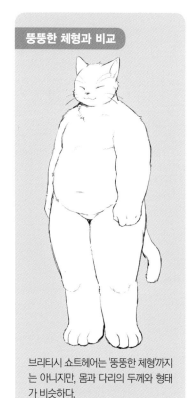

뚱뚱한 체형과 비교

브리티시 쇼트헤어는 '뚱뚱한 체형'까지는 아니지만, 몸과 다리의 두께와 형태가 비슷하다.

💡**Tips** 영국에서 가장 오래된 고양이

브리티시 쇼트헤어의 선조는 유럽 야생 고양이로, 고대 로마인이 쥐를 잡기 위해서 영국으로 데리고 왔다. 이후 1900년경에 영국에 서식하고 있던 고양이를 베이스로 인위적인 브리딩을 거쳐서 현재의 브리티시 쇼트헤어의 원형이 만들어졌다. 이로 인해 브리티시 쇼트헤어는 영국에서 가장 오래된 고양이로 여겨지고 있다.

밀림의 사냥꾼, 호랑이

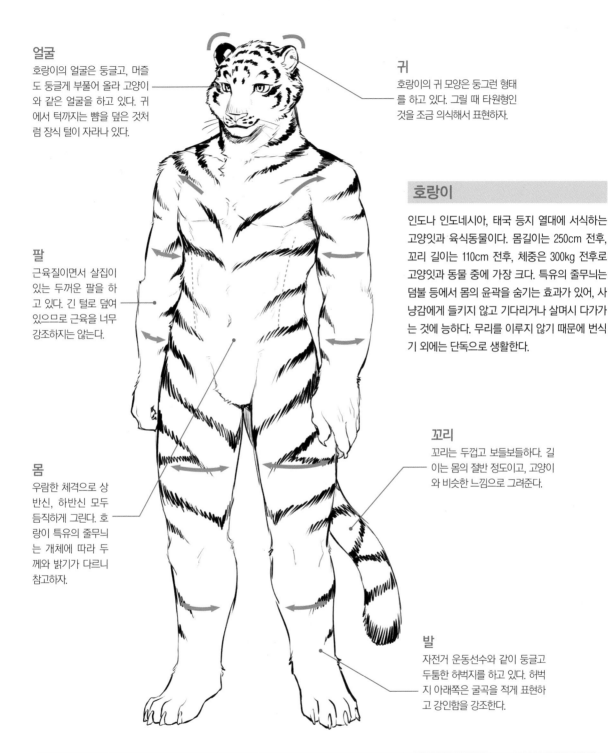

얼굴
호랑이의 얼굴은 둥글고, 머즐도 둥글게 부풀어 올라 고양이와 같은 얼굴을 하고 있다. 귀에서 턱까지는 뺨을 덮은 것처럼 장식 털이 자라나 있다.

귀
호랑이의 귀 모양은 둥그런 형태를 하고 있다. 그럴 때 타원형인 것을 조금 의식해서 표현하자.

호랑이
인도나 인도네시아, 태국 등지 열대에 서식하는 고양잇과 육식동물이다. 몸길이는 250cm 전후, 꼬리 길이는 110cm 전후, 체중은 300kg 전후로 고양잇과 동물 중에 가장 크다. 특유의 줄무늬는 덤불 등에서 몸의 윤곽을 숨기는 효과가 있어, 사냥감에게 들키지 않고 기다리거나 살며시 다가가는 것에 능하다. 무리를 이루지 않기 때문에 번식기 외에는 단독으로 생활한다.

팔
근육질이면서 살집이 있는 두꺼운 팔을 하고 있다. 긴 털로 덮여 있으므로 근육을 너무 강조하지는 않는다.

몸
우람한 체격으로 상반신, 하반신 모두 듬직하게 그린다. 호랑이 특유의 줄무늬는 개체에 따라 두께와 밝기가 다르니 참고하자.

꼬리
꼬리는 두껍고 보들보들하다. 길이는 몸의 절반 정도이고, 고양이와 비슷한 느낌으로 그려준다.

발
자전거 운동선수와 같이 둥글고 두툼한 허벅지를 하고 있다. 허벅지 아래쪽은 굴곡을 적게 표현하고 강인함을 강조한다.

🐾**Tips** 호랑이는 물을 매우 좋아한다!
고양잇과 동물은 대부분 목욕을 싫어하지만, 호랑이는 그렇지 않다. 기온이 높은 열대지역에 서식하는 호랑이는 더운 몸을 식히기 위해 목욕을 하고, 사냥 전에 자신의 냄새를 없애기 위해서 물을 뒤집어쓰기도 한다. 수영도 능숙해서 강을 따라서 사냥감을 추적하기도 한다.

호랑이의 얼굴을 그리는 법 눈과 귀의 균형감을 주의하자

① 얼굴 형태
얼굴과 머즐의 형태를 그린다. 머즐은 양동이를 엎어놓은 모양을 하고 있다.

② 러프 스케치
형태를 따라 타원형으로 귀를 그린다. 줄무늬를 그리기 전에 볼 주변에 장식 털을 그려 넣는다.

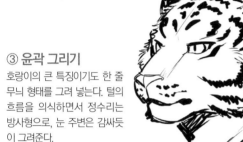

③ 윤곽 그리기
호랑이의 큰 특징이기도 한 줄무늬 형태를 그려 넣는다. 털의 흐름을 의식하면서 정수리는 방사형으로, 눈 주변은 감싸듯이 그려준다.

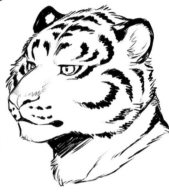

④ 선 정리
둥글게 부풀어 오른 느낌으로 머즐을 표현한다. 줄무늬는 형태를 따라서 꽉 채워 칠하지 말고, 털 느낌이 나도록 신경쓰면서 그려주자.

호랑이의 표정 이빨을 보이는 방법만으로도 표정을 바꿀 수 있다

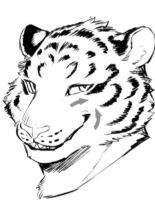

기쁨
입술 라인을 눈꼬리 밑까지 끌어당겨서 위쪽으로 올리면 웃는 것처럼 보인다. 입술 정면에 이빨을 보이면 표정을 더욱 알기 쉽다.

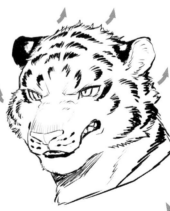

분노
이빨이 입술 정면에서는 보이지 않고, 옆에서만 보이게 되면 으르렁거리는 느낌이 된다. 이때는 털이 뒤로 곤두서게 되므로 줄무늬도 거칠게 그려준다.

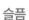

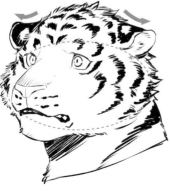

슬픔
귀가 옆으로 완전히 늘어지는 것은 고양이와 같다. 이때는 귀를 당기듯이 얼굴의 윤곽을 기존의 원형에서 가로로 긴 타원형으로 바꾼다.

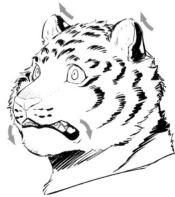

놀람
양옆의 입술을 아래로 내리고 이빨 사이사이에 약간 간격을 주면 놀란 표정이 된다. 귀는 고양이와 마찬가지로 정면으로 향한다.

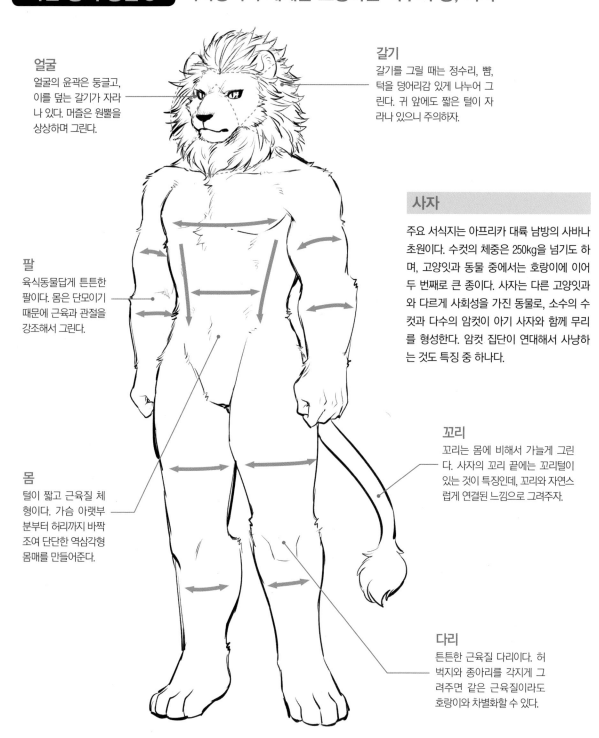

얼굴
얼굴의 윤곽은 둥글고, 이를 덮는 갈기가 자라나 있다. 머즐은 원뿔을 상상하며 그린다.

갈기
갈기를 그릴 때는 정수리, 뺨, 턱을 덩어리감 있게 나누어 그린다. 귀 앞에도 짧은 털이 자라나 있으니 주의하자.

팔
육식동물답게 튼튼한 팔이다. 몸은 단모이기 때문에 근육과 관절을 강조해서 그린다.

몸
털이 짧고 근육질 체형이다. 가슴 아랫부분부터 허리까지 바짝 조여 단단한 역삼각형 몸매를 만들어준다.

사자

주요 서식지는 아프리카 대륙 남방의 사바나 초원이다. 수컷의 체중은 250kg을 넘기도 하며, 고양잇과 동물 중에서는 호랑이에 이어 두 번째로 큰 종이다. 사자는 다른 고양잇과와 다르게 사회성을 가진 동물로, 소수의 수컷과 다수의 암컷이 아기 사자와 함께 무리를 형성한다. 암컷 집단이 연대해서 사냥하는 것도 특징 중 하나다.

꼬리
꼬리는 몸에 비해서 가늘게 그린다. 사자의 꼬리 끝에는 꼬리털이 있는 것이 특징인데, 꼬리와 자연스럽게 연결된 느낌으로 그려주자.

다리
튼튼한 근육질 다리이다. 허벅지와 종아리를 각지게 그려주면 같은 근육질이라도 호랑이와 차별화할 수 있다.

⚲Tips 갈기의 비밀

수컷 갈기의 역할에 대한 근거는 흔히 '강력함을 상징한다는 설'과 '목을 지킨다는 설'로 나누어져 있다. '강력함을 상징한다는 설'은 갈기가 멋지면 건강하고 강하다는 증거가 되어 암컷에게 인기를 얻고 많은 자손을 남긴다는 설이다. '목을 지킨다는 설'은 무리를 지키기 위해 침입해오는 다른 동물과 싸울 때 공격당하기 쉬운 목 주변을 보호하기 위해서라고 한다.

사자의 얼굴을 그리는 법 갈기를 그리기 전에 얼굴 생김새를 정한다

① 얼굴 형태
얼굴 윤곽을 원 형태로 그리고 중심선 아래에 머즐의 형태를 그린다. 머즐의 형태는 윗부분이 사각형처럼 된다.

② 러프 스케치
형태를 바탕으로 얼굴 생김새를 그려 나간다. 사자의 이마 라인은 완곡하고 부드럽게 그려준다.

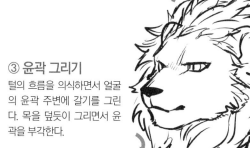

③ 윤곽 그리기
털의 흐름을 의식하면서 얼굴의 윤곽 주변에 갈기를 그린다. 목을 덮듯이 그리면서 윤곽을 부각한다.

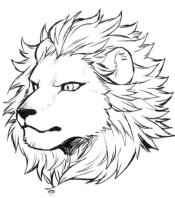

④ 선 정리
머즐을 직육면체로 구체화하고, 얼굴에서 조금 튀어나오게 한다. 마지막으로 갈기의 털 흐름을 뚜렷하게 해서 완성한다.

사자의 표정 갈기와 이빨을 최대한 이용하여 감정을 나타낸다

기쁨
머즐을 아래로 향하게 하고, 눈꼬리 부근까지 입술선을 그린다. 이마에서부터 시작하는 머즐 라인을 부드럽게 그려주자.

분노
갈기를 퍼지게 그려서 화를 표현한다. 화가 났을 때는 미간에 주름이 집중되어 눈 앞머리가 눌리기 때문에 눈매가 날카롭게 된다.

슬픔
입을 다물고 입술 끝 라인을 아래로 내린다. 시선도 아래로 내려주어 깊은 슬픔을 나타낸다.

놀람
입이 얼굴 절반을 차지할 정도로 크게 벌어진다. 이때 윗니를 많이 노출시키지 않으면 분노가 아닌 놀람을 표현할 수 있다.

Lesson 03 유제류 수인을 그리는 법

유제류 수인은 염소, 양, 소 등 발굽을 가진 수인을 말한다. 독특한 눈동자를 가진 탓에 어딘가 신비로운 인상을 주는 유제류 수인은 다양한 종이 있고 서로 비슷한 특징이 많지만, 각각의 포인트를 잘 표현해주면 차별화할 수 있다.

남성 수인　험준한 산에서 서식하는 강인한 염소

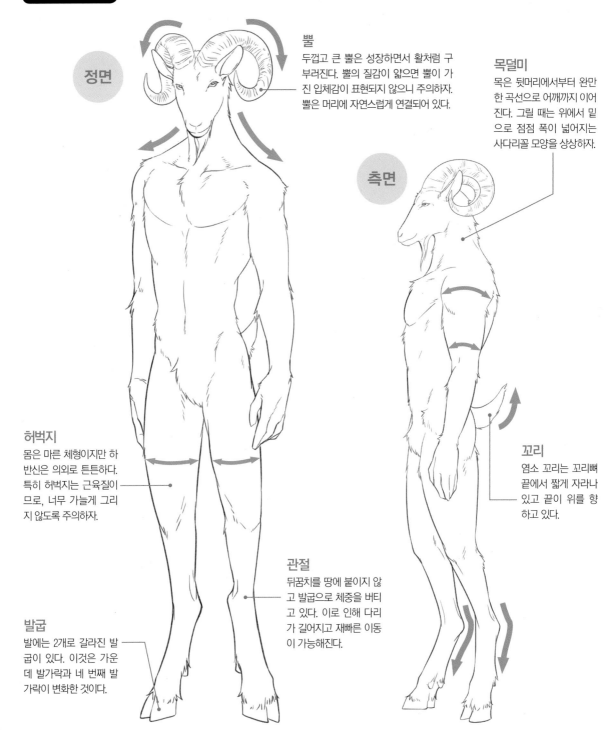

정면

뿔
두껍고 큰 뿔은 성장하면서 활처럼 구부러진다. 뿔의 질감이 얇으면 뿔이 가진 입체감이 표현되지 않으니 주의하자. 뿔은 머리에 자연스럽게 연결되어 있다.

목덜미
목은 뒷머리에서부터 완만한 곡선으로 어깨까지 이어진다. 그릴 때는 위에서 밑으로 점점 폭이 넓어지는 사다리꼴 모양을 상상하자.

측면

허벅지
몸은 마른 체형이지만 하반신은 의외로 튼튼하다. 특히 허벅지는 근육질이므로, 너무 가늘게 그리지 않도록 주의하자.

관절
뒤꿈치를 땅에 붙이지 않고 발굽으로 체중을 버티고 있다. 이로 인해 다리가 길어지고 재빠른 이동이 가능해진다.

발굽
발에는 2개로 갈라진 발굽이 있다. 이것은 가운데 발가락과 네 번째 발가락이 변화한 것이다.

꼬리
염소 꼬리는 꼬리뼈 끝에서 짧게 자라나 있고 끝이 위를 향하고 있다.

여성 수인 ‖ 여성스러운 풍만함과 날씬함을 부각한다

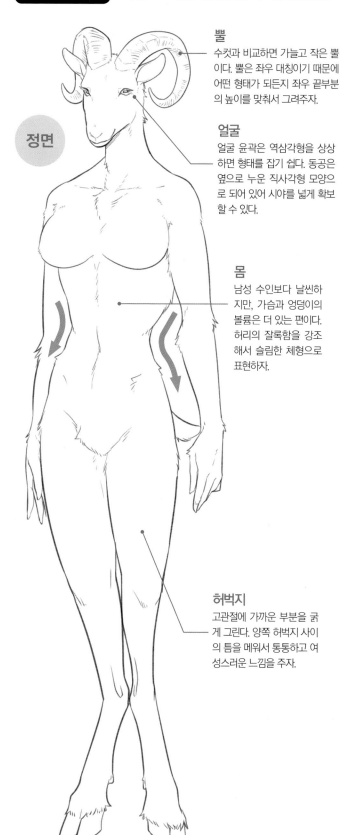

정면

뿔
수컷과 비교하면 가늘고 작은 뿔이다. 뿔은 좌우 대칭이기 때문에 어떤 형태가 되든지 좌우 끝부분의 높이를 맞춰서 그려주자.

얼굴
얼굴 윤곽은 역삼각형을 상상하면 형태를 잡기 쉽다. 동공은 옆으로 누운 직사각형 모양으로 되어 있어 시야를 넓게 확보할 수 있다.

몸
남성 수인보다 날씬하지만, 가슴과 엉덩이의 볼륨은 더 있는 편이다. 허리의 잘록함을 강조해서 슬림한 체형으로 표현하자.

허벅지
고관절에 가까운 부분을 굵게 그린다. 양쪽 허벅지 사이의 틈을 메워서 통통하고 여성스러운 느낌을 주자.

Check! 곁발굽을 확인하자
염소의 발굽 뿌리 부분에는 곁발굽이라고 불리는 작은 발굽이 붙어있다. 이는 바위가 많은 곳에서도 미끄러지지 않도록 몸을 지지하는 역할을 한다. 이러한 생물학적인 특징을 포인트로 그려주면 현실감이 더 살아난다.

목덜미
남성 수인과 비교하면 살짝 가느다란 목덜미이다. 어깨선과 가슴선을 잘 파악하여 자연스럽게 연결하자.

측면

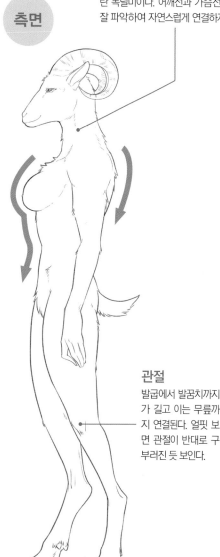

관절
발굽에서 발꿈치까지가 길고 이는 무릎까지 연결된다. 얼핏 보면 관절이 반대로 구부러진 듯 보인다.

골격 염소와 인간의 골격을 조합한 수인의 골격

염소 수인의 골격

염소 수인은 인간과 같이 쇄골이 뒤에 있는 견갑골과 흉골을 이어주고 있다. 상반신 골격은 인간과 같지만, 하반신은 경골이 짧고 중족골이 긴 골격으로 되어 있다.

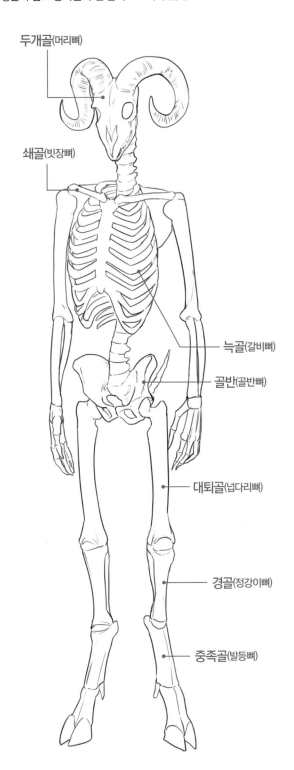

두개골(머리뼈)

쇄골(빗장뼈)

늑골(갈비뼈)

골반(골반뼈)

대퇴골(넙다리뼈)

경골(정강이뼈)

중족골(발등뼈)

구조
골격상으로는 목이 의외로 기니 참고하자. 두개골 꼭대기에는 뿔이 한 쌍 자라나 있다. 하반신은 골반+대퇴골과 경골+중족골이 거의 같은 길이이다.

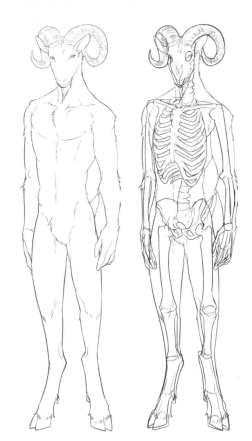

66

염소의 골격

실제 염소는 늑골이 13쌍 있으며 제각각 흉골에 연결되어 있다. 곁발굽은 발가락이 퇴화한 것이므로 발바닥 끝부분에는 각각 1개의 작은 뼈가 붙어 있다.

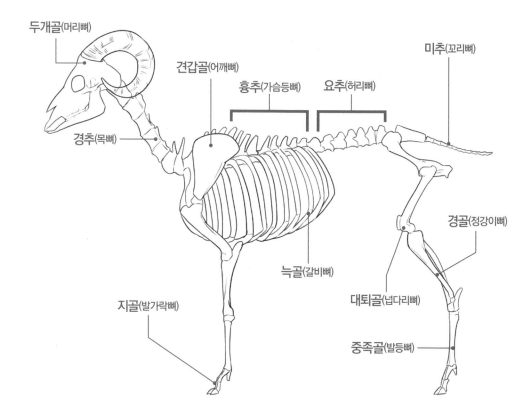

두개골(머리뼈)

견갑골(어깨뼈)

미추(꼬리뼈)

흉추(가슴등뼈)

요추(허리뼈)

경추(목뼈)

경골(정강이뼈)

늑골(갈비뼈)

지골(발가락뼈)

대퇴골(넙다리뼈)

중족골(발등뼈)

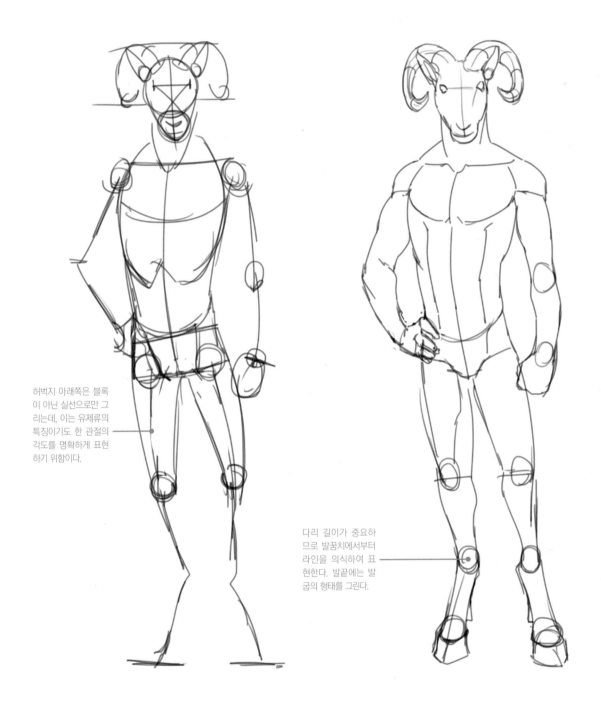

허벅지 아래쪽은 블록이 아닌 실선으로만 그리는데, 이는 유제류의 특징이기도 한 관절의 각도를 명확하게 표현하기 위하여다.

다리 길이가 중요하므로 발꿈치에서부터 라인을 의식하여 표현한다. 발끝에는 발굽의 형태를 그린다.

① 형태 잡기

몸을 블록화하고, 관절의 형태를 둥글게 그려준다. 상반신은 어깨, 몸, 허리 순으로 가늘게 하고 전반적으로 직사각형을 상상하며 그려준다.

② 러프 스케치

형태를 따라 쇄골과 근육 라인을 그려 넣는다. 의외로 근육질이므로 가슴 근육을 두껍게 그려주자.

어깨, 가슴 근육, 사타구니, 관절 부근에 털을 그려 넣자. 이렇게 하면 몸의 털이 짧아도 털의 질감을 표현할 수 있다.

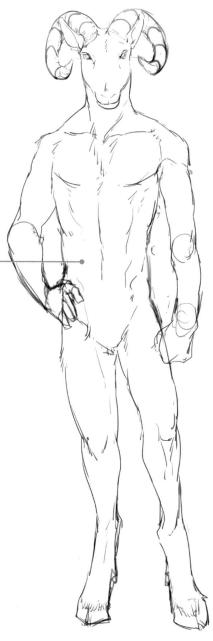

③ 선 그리기

러프 스케치를 정리하고 뿔과 눈, 털 등 짐승의 특징을 표현하여 밑그림을 완성한다. 뿔을 그릴 때는 위치와 각도에 신경을 쓰자.

④ 마무리

하반신 관절 주변에 근육의 힘줄을 그려 넣으면 관절이 더욱 눈에 띄게 된다. 뿔에는 가는 선을 넣어 질감을 주고 턱에는 수염을 그려주자.

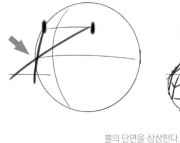

얼굴 형태

원 형태의 얼굴 윤곽을 그리고, 머즐의 형태를 잡기 위한 기준선을 긋는다. 기준선의 위치는 중심선에서 양쪽 눈 사이 길이의 절반만큼 왼쪽으로 이동한 위치로, 오른쪽 눈 바로 밑이 된다.

머즐, 뿔, 귀 형태

화분 모양을 상상하며 머즐의 형태를 그린다. 이때 귀와 뿔의 형태도 그려주자.

뿔의 단면을 상상한다.

머리 위쪽에 음영을 그려 넣는다.

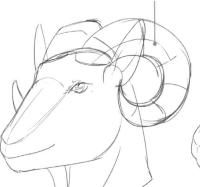

윤곽 그리기

눈은 얼굴 옆쪽에 있으므로 이 각도에서는 오른쪽 눈이 안 보이게 된다. 귀는 눈 바로 옆에 그려 넣는다.

선 정리

뿔의 질감이나 세부 사항을 그려 넣는다. 머리 위쪽에 음영을 넣어서 조금 부풀어 오른듯한 느낌을 주면 현실감이 살아난다.

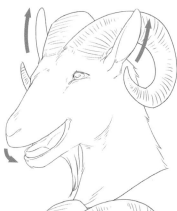

기쁨

염소의 위쪽 턱에는 이빨이 없어서 입을 열면 앞니가 보이지 않는다. 귀는 바닥을 기준으로 수직이 된다.

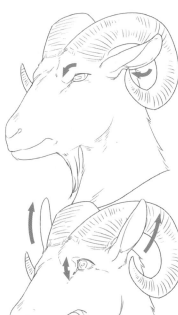

분노

귀가 뒤로 넘어가서 정면에서 보면 귀의 뒷부분이 보인다. 미간에 힘이 들어가기 때문에 눈 모양은 둥근 형태에서 마름모 형태로 바뀐다.

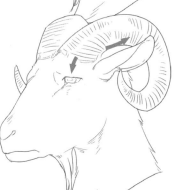

슬픔

귀는 힘이 없는 느낌으로 완전히 옆으로 눕는다. 눈의 형태는 평상시 둥근 모양에서 위쪽이 평평한 반원형으로 바뀐다.

놀람

눈이 둥글게 커지고 귀가 수직으로 똑바로 선다. 앞니는 없지만, 어금니가 자라나 있으니 묘사할 때 주의하자.

얼굴의 각도 다양한 방향에서 입체감을 파악한다

옆

얼굴 윤곽은 커다란 삼각형을 상상하자. 시선은 얼굴 방향과 다르게 완전히 옆쪽을 보고 있다.

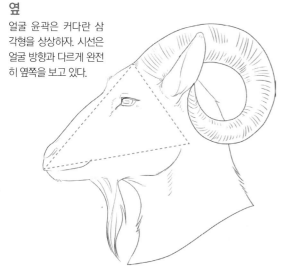

사선

머리에서 코까지의 라인은 굴곡이 적다. 이마에서 머즐 라인으로 내려가는 부분은 약간 각이 있지만, 전반적으로는 완만한 직선이다.

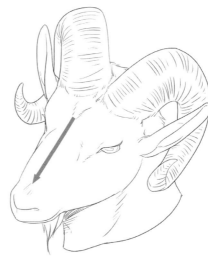

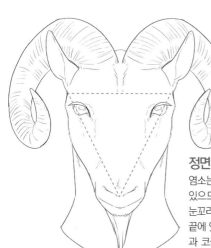

정면

염소는 눈이 얼굴 옆쪽에 있으므로, 정면에서 보면 눈꼬리가 얼굴 윤곽 거의 끝에 있다. 얼굴 윤곽은 눈과 코끝을 연결한 역삼각형 모양을 하고 있다.

Check! 뿔의 위치와 각도를 확실히 맞춘다

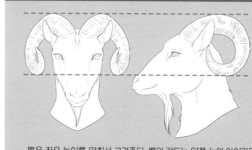

뿔은 좌우 높이를 맞춰서 그려준다. 뿔의 각도는 양쪽 눈의 아이라인과 평행하게 그려주자.

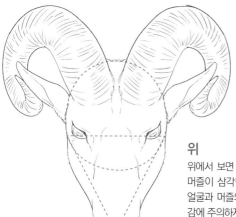

위

위에서 보면 얼굴은 둥글고 머즐이 삼각형으로 보인다. 얼굴과 머즐의 길이와 균형감에 주의하자.

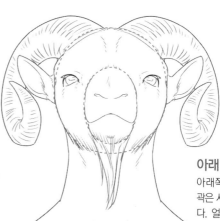

아래

아래쪽에서 본 얼굴 윤곽은 세로로 긴 타원형이다. 얼굴 윤곽 안쪽에는 머즐의 윤곽으로 타원형이 하나 더 보인다.

손의 짐승화 손가락이 점점 발굽으로 변해간다

① 인간의 손
손가락은 뼈의 관절을 신경 써서 그린다. 단순히 직선으로만 그리지 말고 약간의 굴곡을 주어 관절을 표현해주자.

② 털이 자란 손
인간의 손에 털만 자란 상태이다. 아직은 인간에 더 가까우며 관절 부근에 털을 그렸을 뿐이다.

③ 발굽이 있는 손
손가락에 있는 손톱이 모두 발굽으로 변화했다. 현재의 발굽은 손톱 대신이므로 그다지 크게 그리지 않도록 한다.

엄지손가락은 곁발굽이 된다.

④ 짐승의 앞발
발굽이 2개로 갈라진 완전한 짐승의 앞발이다. 발굽은 보행을 보조하기 때문에 물건을 쥐기에는 적합하지 않다.

🐾 Tips 달리기에 특화된 발굽

유제류의 발굽은 인간에 비유하면 손톱이나 발톱에 해당한다. 인간의 손톱과 발톱은 손가락과 발가락을 보호하는 역할을 하지만, 발굽은 지면을 차고 빠르게 달리는데 특화되어 있다. 또한 인간처럼 손가락을 섬세하게 사용할 수 없다.

 발가락이 점점 발굽으로 변해간다

① 인간의 발

엄지발가락은 바닥과 평행으로 그리고, 다른 발가락은 튀어나온 관절을 표현해준다. 다리에서 발목으로 급하게 꺾이는 선과 발바닥 한가운데 움푹 들어간 부분을 표현해주면 현실감이 좀 더 살아난다.

② 염소다움이 더해진 발

발톱이 모두 발굽으로 변한다. 발굽일 때는 모든 발가락이 작은 언덕 모양처럼 된다.

③ 염소다움을 강조한 발

관절 부분이 아직 인간에 가깝고 발꿈치도 지면에 붙어있다. 발굽은 발등으로 더 올라와서 강조된다.

발가락이 2개가 된다.

④ 짐승의 뒷발

발꿈치부터 아래쪽 중족골을 길게 그려주면 상당히 짐승다워진다. 이때 곁발굽도 그려주면 현실감이 좀 더 살아난다.

곁발굽이 포인트다.

🐾**Tips** 다리 관절의 이해

위의 '④ 짐승의 발'을 보면 발가락 끝과 발꿈치 사이의 중족골이 길고, 발꿈치는 바닥에서 매우 높이 올라가 있다. 이는 쭉 올라가서 무릎과 연결되기 때문에 관절이 반대로 구부러진 것처럼 보여 흔히들 '역관절'이라고 한다. 하지만 이것은 발꿈치 부분을 무릎과 오인해서 벌어진 착각이다. 실제로는 발끝을 세우고 있는 형태이므로, 무릎 관절이 반대로 구부러진 것은 아니다.

유제류 수인의 체격　지방과 근육이 붙는 방식에 따라 차이가 나타난다

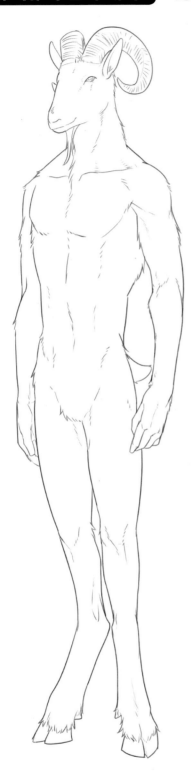

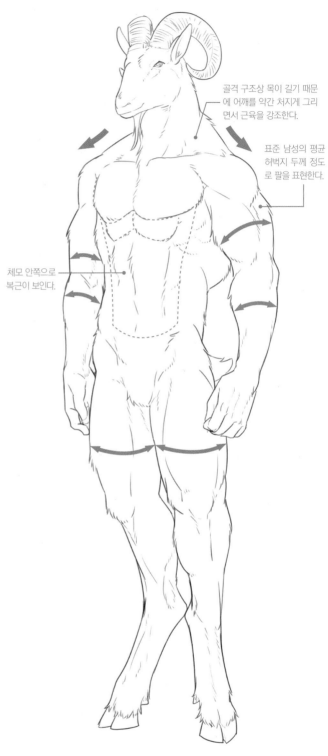

골격 구조상 목이 길기 때문에 어깨를 약간 처지게 그리면서 근육을 강조한다.

표준 남성의 평균 허벅지 두께 정도로 팔을 표현한다.

체모 안쪽으로 복근이 보인다.

표준 체형

몸매는 날씬하지만, 의외로 근육질 체형이다. 가슴 근육, 복근, 허벅지 근육을 표현해주자.

근육질 체형

목을 굵게 표현하고 어깨는 약간 처지게 그리면서 근육을 표현한다. 팔과 허벅지에도 근육을 표현하여 두껍게 그려주면 거대한 체형으로 보일 수 있다.

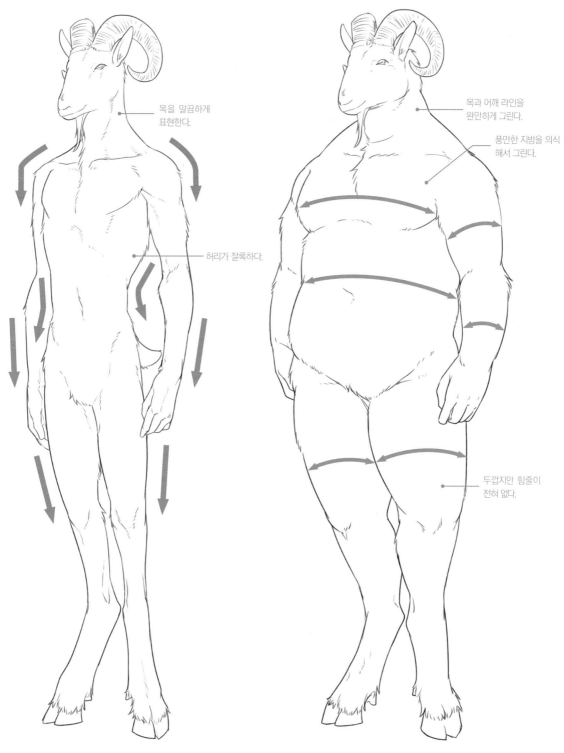

목을 말끔하게
표현한다.

허리가 잘록하다.

목과 어깨 라인을
완만하게 그린다.

풍만한 지방을 의식
해서 그린다.

두껍지만 힘줄이
전혀 없다.

마른 체형

근육량이 적고 목부터 어깨 라인까지 굴곡이 없기 때문에 완만한 곡선으로 그린다. 다리에도 근육이 적어서 긴 다리의 특징이 잘 나타난다.

뚱뚱한 체형

목을 짧게 그리고, 어깨 라인을 길게 그린다. 이렇게 하면 어깨 폭이 넓어져서 몸이 커 보인다.

유제류 수인의 연령 연령에 따른 특징을 알아보자

Check! 유제류는 다리의 길이가 중요하다

유제류는 다른 포유류와 달리 중족 골이 길고 발꿈치가 종아리 부근에 위치하여 빨리 달리기에 적합하다. 갓 태어난 새끼를 보면 금방 일어나서 걸으려고 하는데, 이는 한곳에 정체하지 않고 조금이라도 빨리 천적으로부터 도망치려는 본능 때문이다. 현실에 가까운 유제류 수인을 그리려면 유년기나 소년기 때도 다리를 길게 표현해주어야 한다.

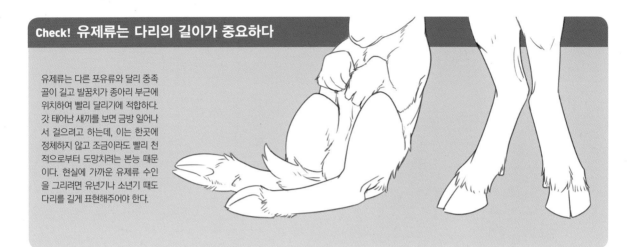

소년기(6~14살)

아직 머즐이 길지 않고 얼굴 전체의 윤곽은 둥근 생김새를 하고 있다. 이때는 뿔이 조금 자라기 시작한다. 뿔을 그릴 때는 머리에 그냥 붙어있게 그리지 말고, 피부와 어울리도록 살짝 튀어나온 느낌으로 그려주자.

유년기(0~5세)

다리가 몸보다 길어서 2족 보행이 가능한 균형은 아니다. 뿔도 아직 자라나 있지 않다. 귀는 얼굴보다 길고, 옆으로 늘어져 있다.

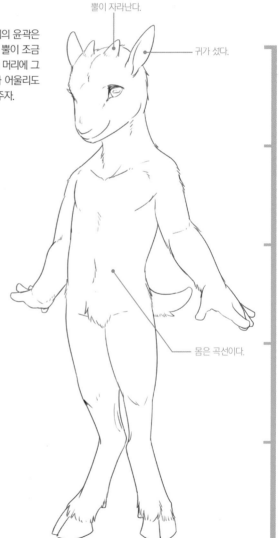

뿔이 자라난다.

귀가 섰다.

몸은 곡선이다.

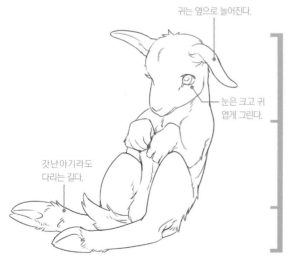

귀는 옆으로 늘어진다.

눈은 크고 귀엽게 그린다.

갓난아기라도 다리는 길다.

※표시한 연령은 인간을 기준으로 하고 있다.

청년기(15~19세)

얼굴은 둥근 윤곽에서 벗어나 머즐이 또렷해지고 뿔도 자라서 휘어지기 시작한다. 또 발굽, 발꿈치, 무릎 관절이 명확해지고 다리가 훨씬 길어진다.

성인기(20세~)

몸에 근육이 붙어 전체적으로 튼실한 체형이 된다. 완전히 구부러진 뿔은 좌우 높이를 맞춰서 그려주자.

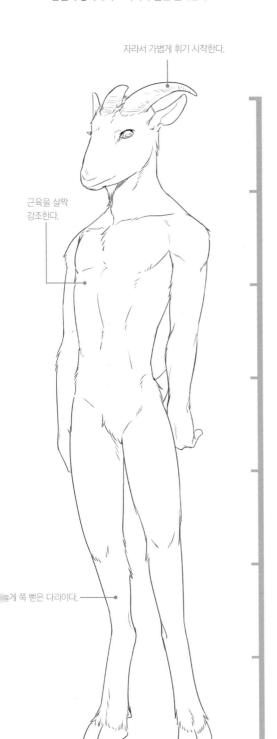

자라서 가볍게 휘기 시작한다.

근육을 살짝 강조한다.

게 쭉 뻗은 다리이다.

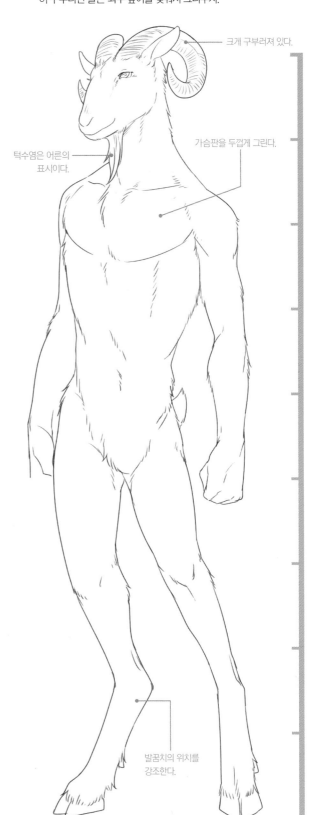

크게 구부러져 있다.

턱수염은 어른의 표시이다.

가슴판을 두껍게 그린다.

발꿈치의 위치를 강조한다.

가장 인기 있는 유제류, 산양

얼굴
얼굴 윤곽은 턱을 시작점으로 하여 직각삼각형을 상상한다. 머즐은 굴곡이 적게 그린다.

뿔
산양은 뿔이 없는 유전자 쪽이 우성이므로 뿔이 자라지 않는 경우가 대부분이다. 뿔이 있더라도 휘어질 정도로 자라지는 않는다.

몸
염소는 기본적으로 튼튼한 체형을 하고 있다. 마른 체형을 너무 의식하지 않도록 하자.

다리
유제류이므로 하반신을 지나치게 근육질로 그리지 않는다. 유제류의 특징인 발꿈치부터 발굽까지의 표현은 관절을 잘 파악하여 그려주자.

산양(자넨 염소)

산양은 스위스 서부 자넨 계곡이 원산지로 세계 각지에서 사육되고 있다. 염소의 하얀 이미지는 산양이 기원이다. 체중은 수컷이 85kg 전후, 암컷은 55kg 전후인데 수컷 중에는 드물게 100kg이 넘는 대형도 있다. 몸은 하얀색이고, 암컷은 유방이 발달해 있다. 성격은 온화하며 붙임성이 있다.

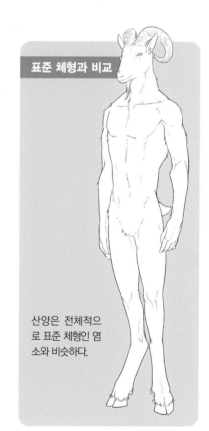

표준 체형과 비교

산양은 전체적으로 표준 체형인 염소와 비슷하다.

Tips 젖을 많이 생산하는 산양(자넨 염소)

자넨 염소는 젖을 많이 생산하는 것으로 유명하여 다른 포유류의 유모로서 이용하기도 한다. 젖을 생산하는 기간은 270~350일 정도 되고, 양은 1~1.5ℓ이며, 아주 우수한 종은 2.5ℓ 이상인 것도 있다.

베리에이션② 가축 염소의 기원, 흑염소

얼굴
수컷의 성체는 턱의 털이 상당히 길어지고, 나이가 든 개체는 아래턱을 전부 덮을 정도가 된다.

뿔
뿔의 형태는 반달 모양으로 끝 부분이 활처럼 안쪽으로 구부러져 있다. 표면은 부드럽지 않고 살짝 가로 줄무늬가 있다.

흑염소(베조아르 염소)

흑염소는 이란이나 파키스탄 부근을 중심으로 산악 지대나 습지, 초원에 서식하고 있다. 몸길이는 150cm 전후, 체중은 수컷이 100kg 전후이며, 암컷은 45kg 전후이다. 털색은 여름에는 붉은 갈색, 겨울에는 흑갈색이 되고, 겨울에는 목과 어깨의 털이 길어진다. 수컷은 단독으로 활동하거나 젊은 수컷만으로 무리를 형성하기도 한다.

몸
흑염소는 몸의 색이 특징이다. 얼굴과 어깨, 가슴, 손, 다리 앞면은 갈색 털로 덮여 있고, 배나 허벅지 안쪽은 흰색 털로 되어 있다.

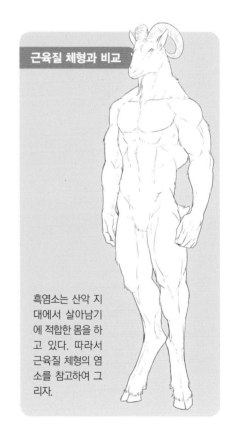

근육질 체형과 비교

흑염소는 산악 지대에서 살아남기에 적합한 몸을 하고 있다. 따라서 근육질 체형의 염소를 참고하여 그리자.

발
가축인 염소와는 다르게 산악 지형에서 서식하여 다리뼈가 굵다. 허벅지도 근육질로 그려주자.

💡**Tips** 고대 유적에서 보는 흑염소(베조아르 염소)

기원전 6000~7000년경의 고대 농촌 문화 유적으로 불리는, 요르단의 에리코 유적에서 가축 염소로 추정되는 뼈가 출토되었다. 이 뼈의 형태는 현재의 베조아르 흑염소와 일치하여, 염소의 기원이 흑염소라고 생각하게 되었다.

부드러운 털을 가진 목장의 인기 동물, 양

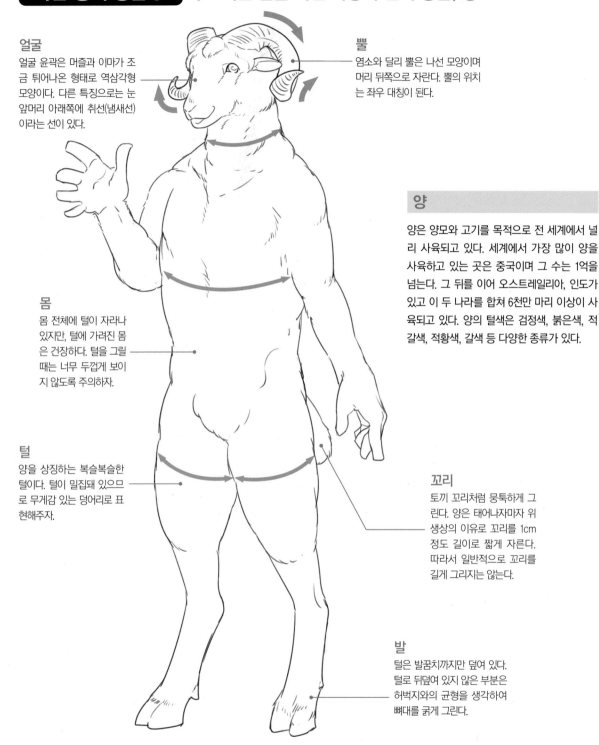

얼굴
얼굴 윤곽은 머즐과 이마가 조금 튀어나온 형태로 역삼각형 모양이다. 다른 특징으로는 눈 앞머리 아래쪽에 취선(냄새선)이라는 선이 있다.

뿔
염소와 달리 뿔은 나선 모양이며 머리 뒤쪽으로 자란다. 뿔의 위치는 좌우 대칭이 된다.

몸
몸 전체에 털이 자라나 있지만, 털에 가려진 몸은 건장하다. 털을 그릴 때는 너무 두껍게 보이지 않도록 주의하자.

털
양을 상징하는 복슬복슬한 털이다. 털이 밀집돼 있으므로 무게감 있는 덩어리로 표현해주자.

양
양은 양모와 고기를 목적으로 전 세계에서 널리 사육되고 있다. 세계에서 가장 많이 양을 사육하고 있는 곳은 중국이며 그 수는 1억을 넘는다. 그 뒤를 이어 오스트레일리아, 인도가 있고 이 두 나라를 합쳐 6천만 마리 이상이 사육되고 있다. 양의 털색은 검정색, 붉은색, 적갈색, 적황색, 갈색 등 다양한 종류가 있다.

꼬리
토끼 꼬리처럼 뭉툭하게 그린다. 양은 태어나자마자 위생상의 이유로 꼬리를 1cm 정도 길이로 짧게 자른다. 따라서 일반적으로 꼬리를 길게 그리지는 않는다.

발
털은 발꿈치까지만 덮여 있다. 털로 뒤덮여 있지 않은 부분은 허벅지와의 균형을 생각하여 뼈대를 굵게 그린다.

💡**Tips** 양과 염소의 성격 차이

양은 성격이 온화하고 어른스럽지만, 겁쟁이에다 우유부단하다고도 알려져 있다. 반대로 염소는 호기심이 왕성하고 활발하며 자기중심적이다. 이러한 성격을 고려하여 양 무리에 염소를 리더로 두는 경우도 있다. 이 염소를 컨트롤하면 인간이 양 무리 전체를 간단하게 제어할 수 있기 때문이다.

양의 얼굴을 그리는 법 이마와 머즐의 거리감을 신경 써서 그린다

① 얼굴 형태
얼굴 윤곽과 머즐의 둥근 형태를 그린다. 머즐은 중심선보다 아래에 그리고, 얼굴 윤곽에서 튀어나온 듯이 그린다.

② 귀와 뿔 형태
귀와 뿔 형태를 추가로 그린다. 뿔은 염소와 다르게 귀의 뒷방향으로 자라난다.

③ 윤곽 그리기
얼굴이 전체적으로 부풀어 올라 있다. 볼에서 머즐 끝까지는 굴곡이 거의 없어 부드러운 선으로 표현한다.

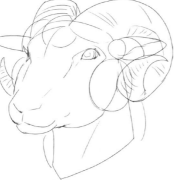

④ 선 정리
이마, 볼, 목덜미는 털로 덮여 있고, 눈에서 얼굴 중앙까지는 털이 없다. 뿔에는 촘촘한 가로선을 그려주자.

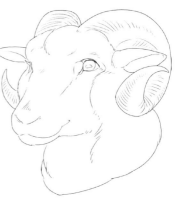

양의 표정 눈과 입 주변을 과장해서 표현하자

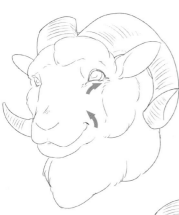

기쁨
양은 윗입술이 좌우로 갈라져 있다. 따라서 좌우 균등하게 입꼬리를 위로 올려주면 웃는 표정이 된다. ω모양이 옆으로 퍼진 형태를 상상하자.

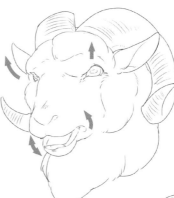

분노
화가 난 표정을 그릴 때는 눈을 치켜올려서 삼각형으로 그리고 이빨도 드러내어 표정을 강조한다.

슬픔
미간에 팔(八)자 모양 주름을 넣어 그 선을 눈의 연장선상에 그린다. 이렇게 하면 눈의 모양만으로도 슬픔이 전해진다.

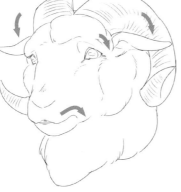

놀람
위턱과 아래턱을 함께 움직여서 입을 커다랗게 벌리면 놀란 표정을 표현할 수 있다. 눈동자의 크기는 바꾸지 않고 눈을 둥글고 크게 그린다.

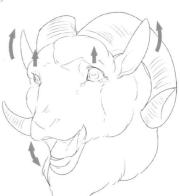

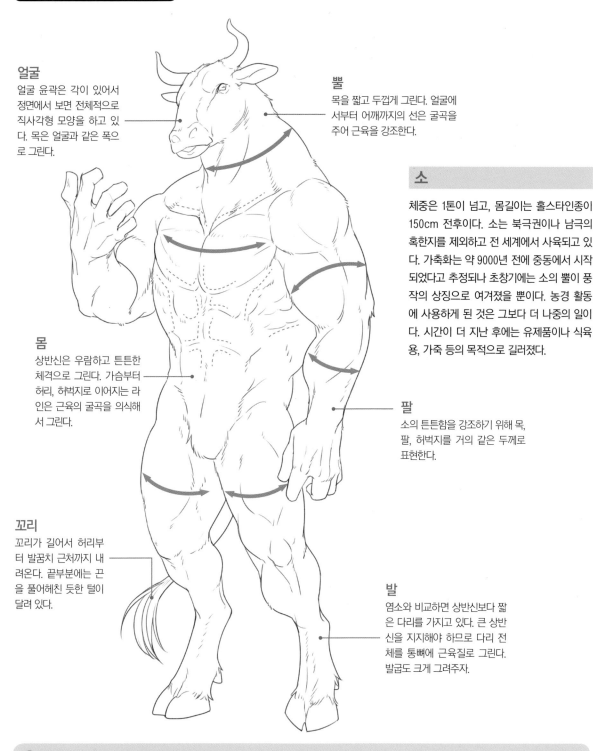

얼굴

얼굴 윤곽은 각이 있어서 정면에서 보면 전체적으로 직사각형 모양을 하고 있다. 목은 얼굴과 같은 폭으로 그린다.

뿔

목을 짧고 두껍게 그린다. 얼굴에서부터 어깨까지의 선은 굴곡을 주어 근육을 강조한다.

소

체중은 1톤이 넘고, 몸길이는 홀스타인종이 150cm 전후이다. 소는 북극권이나 남극의 혹한지를 제외하고 전 세계에서 사육되고 있다. 가축화는 약 9000년 전에 중동에서 시작되었다고 추정되나 초창기에는 소의 뿔이 풍작의 상징으로 여겨졌을 뿐이다. 농경 활동에 사용하게 된 것은 그보다 더 나중의 일이다. 시간이 더 지난 후에는 유제품이나 식육용, 가죽 등의 목적으로 길러졌다.

몸

상반신은 우람하고 튼튼한 체격으로 그린다. 가슴부터 허리, 허벅지로 이어지는 라인은 근육의 굴곡을 의식해서 그린다.

팔

소의 튼튼함을 강조하기 위해 목, 팔, 허벅지를 거의 같은 두께로 표현한다.

꼬리

꼬리가 길어서 허리부터 발꿈치 근처까지 내려온다. 끝부분에는 끈을 풀어헤친 듯한 털이 달려 있다.

발

염소와 비교하면 상반신보다 짧은 다리를 가지고 있다. 큰 상반신을 지지해야 하므로 다리 전체를 통뼈에 근육질로 그린다. 발굽도 크게 그려주자.

💡**Tips** 소는 4개의 위를 가지고 있다

소는 대표적인 반추동물로, 위로 보내서 부분적으로 소화한 음식물을 다시 입으로 돌려서 씹는다. 이 과정을 반복하면서 음식물을 효과적으로 소화한다. 소는 4개의 위를 가지고 있는데, 위액을 분비하는 작용을 하는 것은 4번째 위인 제4위(주름위)뿐이다. 입에 가까운 1~3번째 위는 식도가 변화한 것이다.

소의 얼굴을 그리는 법 전체적으로 거칠고 각지게 그린다

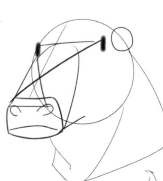

① 얼굴 형태
얼굴 윤곽은 둥글게, 머즐은 직사각형으로 그린다. 목은 얼굴 아래가 아니라 머즐 아래에 형태선을 긋는다.

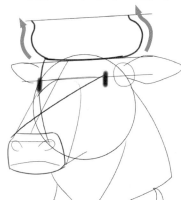

② 뿔의 형태
뿔은 정수리를 지나는 타원형을 상상한다. 뿔의 끝이 그 타원과 맞아떨어지게 그리고 뿔의 좌우 높이가 맞게 그린다.

③ 윤곽 그리기
형태를 따라서 얼굴의 윤곽을 그린다. 목의 두께를 강조하기 위해 뒷머리에서 목 라인이 바로 내려오게 한다.

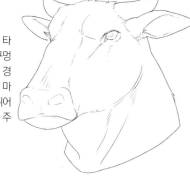

④ 선 정리
콧구멍을 옆 방향으로 타원형으로 그리고, 콧구멍을 둘러싸도록 머즐의 경계선을 추가로 그린다. 마지막으로 목 근육이 튀어나오는 듯한 형태감을 주어 완성한다.

소의 표정 울퉁불퉁한 얼굴에서 표정을 만들어내자

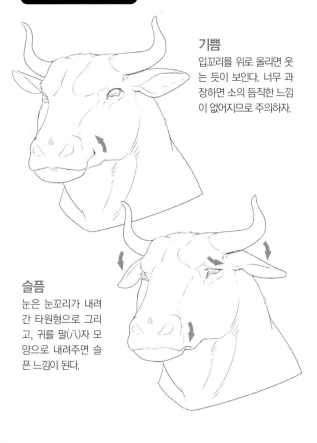

기쁨
입꼬리를 위로 올리면 웃는 듯이 보인다. 너무 과장하면 소의 듬직한 느낌이 없어지므로 주의하자.

분노
미간에 힘이 들어가고 근육이 올라가 있다. 미간의 선을 확실하게 그려 분노를 강조하고, 귀는 옆으로 넘긴다.

슬픔
눈은 눈꼬리가 내려간 타원형으로 그리고, 귀를 팔(八)자 모양으로 내려주면 슬픈 느낌이 된다.

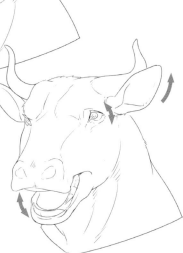

놀람
입을 어이없는 느낌으로 벌려서 놀람을 표현한다. 소도 염소와 마찬가지로 위턱에 앞니가 없으므로 입을 벌리면 어금니만 보이게 된다.

뚱뚱한 수인

뚱뚱한 체형의 수인은 일반적인 체형의 수인과 골격이 다르지 않지만, 배, 다리, 얼굴 등 전체적으로 뚱뚱해지므로 생김새 자체가 달라진다. 또한 수인은 인간과 다르게 털까지 더해지기 때문에 더욱 포동포동하게 보인다. 뚱뚱한 수인은 통통하고 부드러워 보이는 외모, 포용력 있는 면적, 강인해 보이는 팔과 다리의 모습으로 인해 은근히 마니아층이 형성되어 있다. 둥그스름한 모습은 얼핏 그리기 쉬워 보이지만, 골격이나 관절이 살에 묻혀 있으므로 실은 묘사 난이도가 높은 편이다.

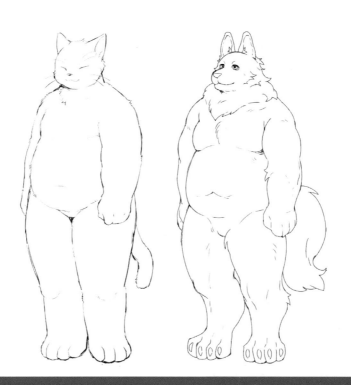

하늘 생명체

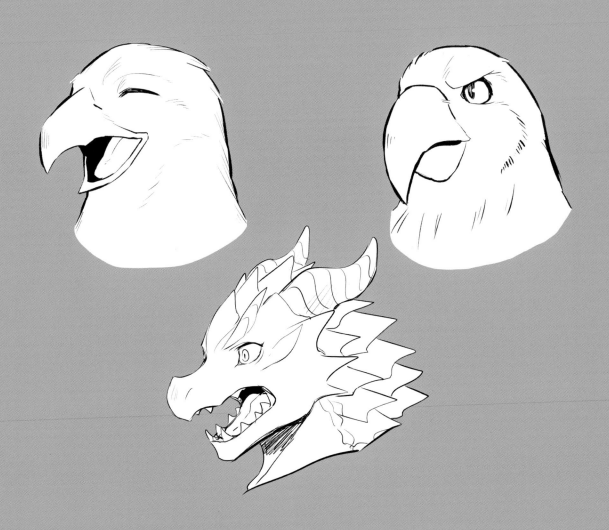

새 수인을 그리는 법

우리에게 친숙한 새는 최근에 공룡의 진화형이라고도 언급되고 있다. 새는 부리를 가지고 있고, 날개가 있어 비행을 할 수 있는 특징이 있다. 참새같이 사랑스러운 존재부터 독수리나 매와 같은 전투적인 맹금류까지 다양한 새 수인을 그려보자.

남성 수인 부리가 날카롭고 직선적인 맹금류 최강자, 흰머리수리

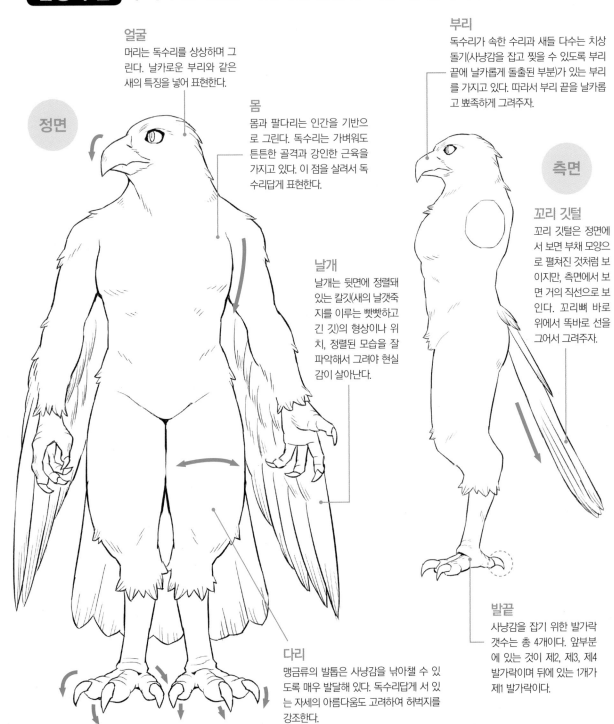

얼굴
머리는 독수리를 상상하며 그린다. 날카로운 부리와 같은 새의 특징을 넣어 표현한다.

정면

몸
몸과 팔다리는 인간을 기반으로 그린다. 독수리는 가벼워도 튼튼한 골격과 강인한 근육을 가지고 있다. 이 점을 살려서 독수리답게 표현한다.

날개
날개는 뒷면에 정렬돼 있는 칼깃(새의 날갯죽지를 이루는 뻣뻣하고 긴 깃)의 형상이나 위치, 정렬된 모습을 잘 파악해서 그려야 현실감이 살아난다.

다리
맹금류의 발톱은 사냥감을 낚아챌 수 있도록 매우 발달해 있다. 독수리답게 서 있는 자세의 아름다움도 고려하여 허벅지를 강조한다.

부리
독수리가 속한 수리과 새들 다수는 치상돌기(사냥감을 잡고 찢을 수 있도록 부리 끝에 날카롭게 돌출된 부분)가 있는 부리를 가지고 있다. 따라서 부리 끝을 날카롭고 뾰족하게 그려주자.

측면

꼬리 깃털
꼬리 깃털은 정면에서 보면 부채 모양으로 펼쳐진 것처럼 보이지만, 측면에서 보면 거의 직선으로 보인다. 꼬리뼈 바로 위에서 똑바로 선을 그어서 그려주자.

발끝
사냥감을 잡기 위한 발가락 갯수는 총 4개이다. 앞부분에 있는 것이 제2, 제3, 제4 발가락이며 뒤에 있는 1개가 제1 발가락이다.

여성 수인　부드러운 곡선으로 여성다움을 표현한다

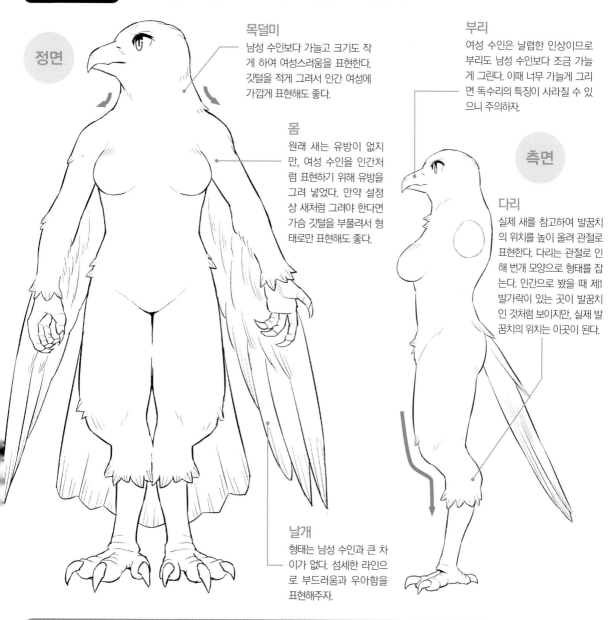

정면

목덜미
남성 수인보다 가늘고 크기도 작게 하여 여성스러움을 표현한다. 깃털을 적게 그려서 인간 여성에 가깝게 표현해도 좋다.

몸
원래 새는 유방이 없지만, 여성 수인을 인간처럼 표현하기 위해 유방을 그려 넣었다. 만약 설정상 새처럼 그려야 한다면 가슴 깃털을 부풀려서 형태로만 표현해도 좋다.

부리
여성 수인은 날렵한 인상이므로 부리도 남성 수인보다 조금 가늘게 그린다. 이때 너무 가늘게 그리면 독수리의 특징이 사라질 수 있으니 주의하자.

측면

다리
실제 새를 참고하여 발꿈치의 위치를 높이 올려 관절로 표현한다. 다리는 관절로 인해 번개 모양으로 형태를 잡는다. 인간으로 봤을 때 제1발가락이 있는 곳이 발꿈치인 것처럼 보이지만, 실제 발꿈치의 위치는 이곳이 된다.

날개
형태는 남성 수인과 큰 차이가 없다. 섬세한 라인으로 부드러움과 우아함을 표현해주자.

Check! 새 날개의 기본구조

새 날개 중 2종의 '칼깃'은 비행에 사용되는 것으로 첫째날개깃이 추진력, 둘째날개덮깃은 부양력, 셋째날개깃은 몸체와 날개의 틈을 메운다. 이들을 모두 덮고 있는 날개 표면의 털은 날개덮개라고 한다. '작은날개깃'은 지속 비행 시에 속력이 떨어지지 않게 움직인다. 각각의 엄밀한 깃털 수도 중요하지만, 비덮개와 칼깃을 겹치는 법을 파악해두는 것이 무엇보다 중요하다. 크고 딱딱한 칼깃은 '참깃'이라고 불리며 '깃축'이라는 두꺼운 선이 지나고 있는데, 이를 그려주면 현실감이 더 살아난다.

첫째날개덮깃 · 작은날개깃 · 작은날개덮깃 · 가운데날개덮깃 · 큰날개덮깃 · 첫째날개깃 · 둘째날개덮깃 · 셋째날개덮깃

골격 새와 인간의 골격을 조합한 수인의 골격

새 수인의 골격

몸의 골격은 대체로 인간과 똑같이 하고, 하반신은 새의 골격을 참고한다. 원래 새의 발가락 갯수는 3개뿐이지만, 수인의 발가락 갯수는 간격을 두어 4개로 정한다. 발도 실제 새를 참고하여 부척골을 길게 그린다. 서 있을 때 균형을 잡기 위해 경골은 짧게 조절한다.

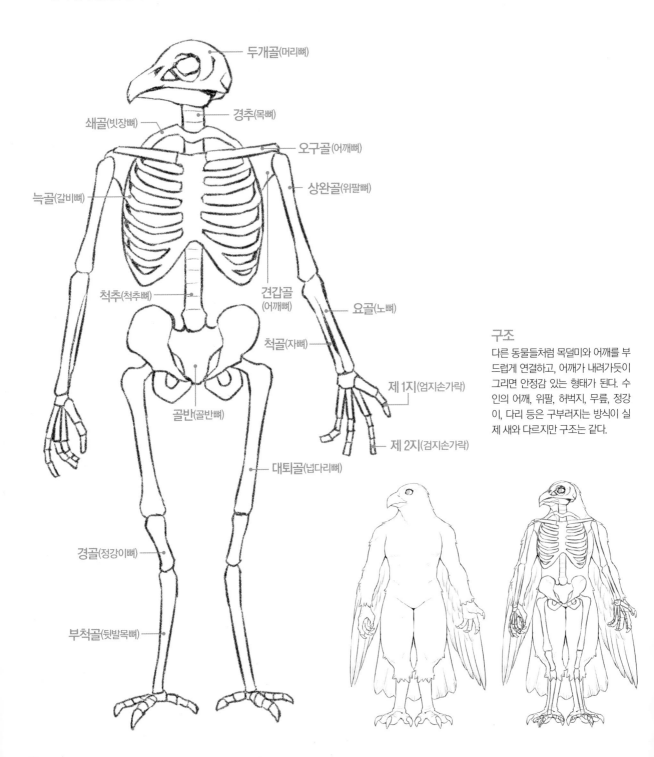

두개골(머리뼈)

경추(목뼈)

쇄골(빗장뼈)

오구골(어깨뼈)

상완골(위팔뼈)

늑골(갈비뼈)

척추(척추뼈)

견갑골 (어깨뼈)

요골(노뼈)

척골(자뼈)

제 1지(엄지손가락)

골반(골반뼈)

제 2지(검지손가락)

대퇴골(넙다리뼈)

경골(정강이뼈)

부척골(뒷발목뼈)

구조

다른 동물들처럼 목덜미와 어깨를 부드럽게 연결하고, 어깨가 내려가듯이 그리면 안정감 있는 형태가 된다. 수인의 어깨, 위팔, 허벅지, 무릎, 정강이, 다리 등은 구부러지는 방식이 실제 새와 다르지만 구조는 같다.

새의 골격

커다란 날개는 팔의 골격이 받치고 있다. 실은 새의 날개에도 인간의 손가락처럼 제1 발가락, 제2 발가락, 제3 발가락이라는 골격이 있다. 또한 상완골도 있어서 마치 인간이 팔을 펼친듯한 형상을 하고 있다.

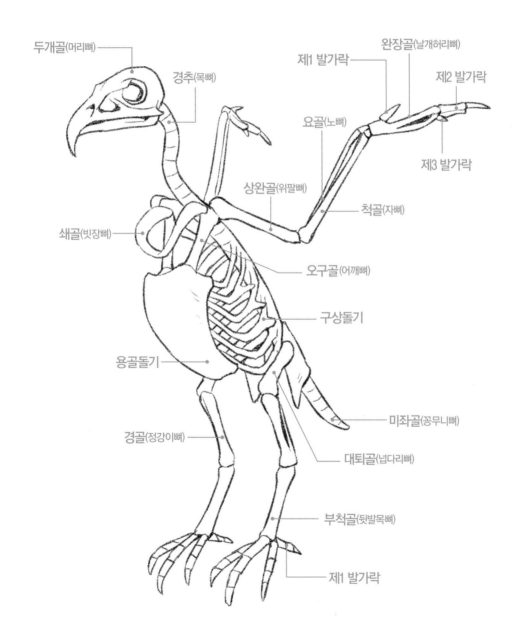

두개골(머리뼈)

경추(목뼈)

제1 발가락

완장골(날개허리뼈)

제2 발가락

요골(노뼈)

제3 발가락

상완골(위팔뼈)

척골(자뼈)

쇄골(빗장뼈)

오구골(어깨뼈)

구상돌기

용골돌기

미좌골(꽁무니뼈)

경골(정강이뼈)

대퇴골(넙다리뼈)

부척골(뒷발목뼈)

제1 발가락

몸을 그리는 법 날개가 멋진 새 수인을 그려보자

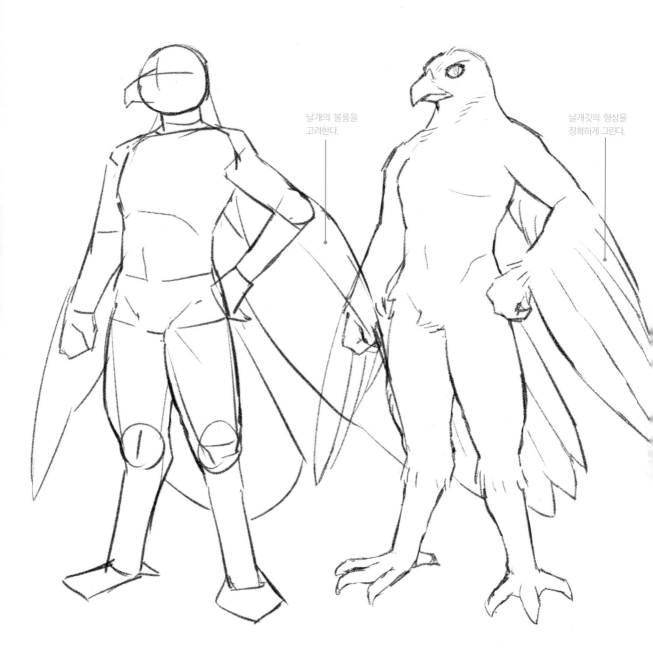

날개의 볼륨을
고려한다.

날개깃의 형상을
정확하게 그린다.

① 형태 잡기

다른 수인처럼 몸을 각각 블록으로 구분하여 그려 나간다. 등 쪽은 보이지 않지만, 날개가 돋아난 위치를 확실히 인지하고 날개를 그린다.

② 러프 스케치

형태를 기반으로 디테일을 늘려 나간다. 독수리는 꽤 근육질이므로 튼튼한 체격을 표준으로 해도 좋을 것이다.

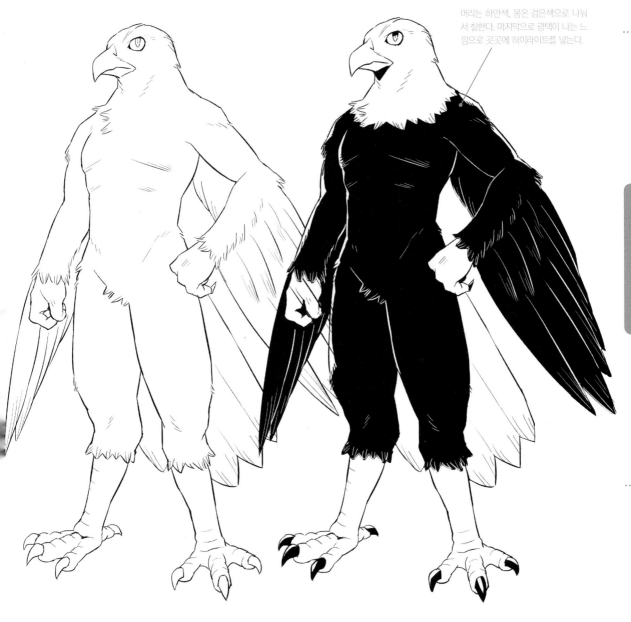

머리는 하얀색, 몸은 검은색으로 나눠서 칠한다. 마지막으로 광택이 나는 느낌으로 곳곳에 하이라이트를 넣는다.

③ 선 그리기

깃털이나 세세한 부분을 정리한다. 인간이 서 있는 모습과 비슷하지만, 정강이를 조금 뒤로 젖혀서 다리가 새처럼 보이게 한다.

④ 마무리

발톱을 강조하고 팔에는 날개를 겹친다. 새와 인간을 잘 조합하여 느낌을 내도록 하자.

얼굴을 그리는 법 　새의 특징을 강조한다

얼굴 형태
얼굴은 타원형으로, 목은 굵은 원기둥으로 형태를 잡는다. 그다음 얼굴 형태에 십자 기준선을 긋고 눈의 위치를 정한다.

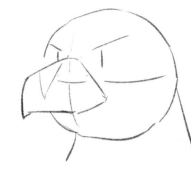

부리 형태
새 수인의 최대 특징이다. 머리 부분과의 질감 차이와 날카로움을 염두에 두면서 형태를 그려 나간다.

 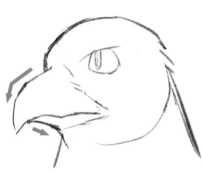

윤곽 그리기
아랫부리의 형태를 그린다. 독수리의 부리는 각지게 그려주면 실물에 가까워진다.

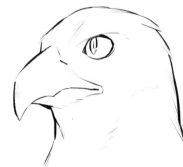

선 정리
눈의 위치와 크기를 조금씩 조정해서 완성한다. 새의 얼굴은 일반적으로 눈이 코(윗부리가 얼굴에 붙은 부분)에 가까운 것이 특징이다. 이를 바탕으로 적당히 눈 위치를 조절하자.

표정을 그리는 법 　윗부리와 아랫부리를 이용하여 감정을 표현한다

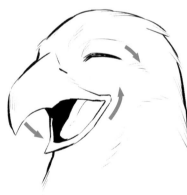

기쁨
부리를 크게 열고, 특히 아랫부리를 크게 열어서 웃는 얼굴을 표현한다. 눈 위에 있는 눈썹 털에 반달 모양으로 선을 추가하면 좀 더 효과적이다.

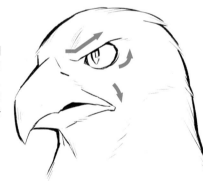

분노
입꼬리를 내리고, 미간에는 깊은 주름을 넣어 격한 분노를 표현한다.

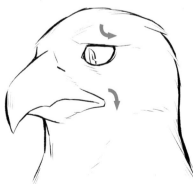

슬픔
눈썹과 부리를 아래로 내리고 슬픔을 표현한다. 입꼬리도 내려주면 슬픈 감정을 강조할 수 있다.

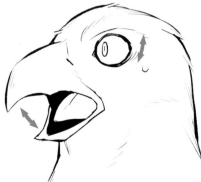

놀람
부리를 한계까지 빠끔히 연다. 눈은 휘둥그레 뜨고 눈동자를 수축시킨다. 인간처럼 눈 옆에 땀을 추가하면 긴장감을 강조할 수 있다.

얼굴의 각도　어떤 각도에서도 보아도 예리하게 보이도록 한다

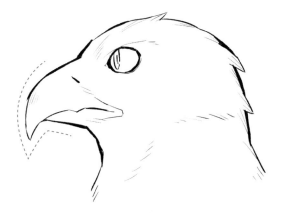

옆
위아래 부리를 겹친 모습은 실제
독수리나 새를 참고하여 그린다.

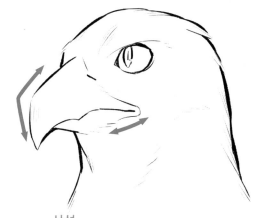

사선
이 각도에서는 부리를 표현한 선에 현저한 변화가 나
타난다. 부리 끝이 안쪽으로 살짝 들어가기 때문에
부드러운 곡선으로 표현하자.

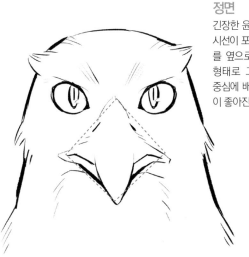

정면
긴장한 윤곽과 똑바른
시선이 포인트다. 부리
를 옆으로 긴 마름모
형태로 그리고 얼굴
중심에 배치하면 균형
이 좋아진다.

Check! 수리과 얼굴의 특징

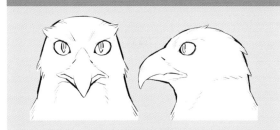

독수리가 속한 수리과 새 얼굴에 대해 좀 더 알아보자. 수리과 새 얼굴은
둥글고 가로로 길며 중앙에 돌기가 없는 콧구멍과 부리가 포인트다. 또한
윗부리에 납막(매, 수리류, 멧비둘기류 등의 조류에서 윗부리를 덮고 있는
부드럽고 불룩한 연질의 피부)이 있는 것도 수리과의 특징이다. 홍채가 노
란색 또는 갈색이라는 점도 기억해두면 채색할 때 현실감을 줄 수 있다.

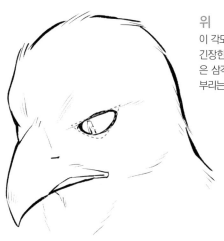

위
이 각도에서는 신중하고
긴장한 표정이 된다. 눈
은 삼각형이 되고, 아랫
부리는 거의 안 보인다.

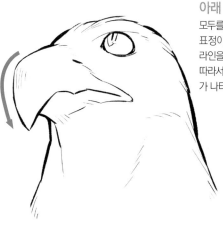

아래
모두를 위압하는 듯한
표정이 된다. 윗부리
라인을 그리는 방법에
따라서 표정에도 변화
가 나타난다.

손의 짐승화 | 날개와 손톱이 포인트다

① 인간의 팔

인간의 팔은 위팔과 아래 팔이 거의 같은 길이이다. 이를 신경 쓰면 비율이 좋게 그릴 수 있다.

양복을 입은 인간을 상상한다.

② 깃털이 자라난 팔

부드러운 깃털을 그려서 좀 더 새처럼 보이게 한다. 아직까지 는 인간에 더 가깝다.

촘촘한 깃털로 정리한다.

③ 손톱과 날개가 붙은 팔

손에는 날카로운 손톱이 생기고, 팔에는 날개가 붙어서 더욱 새에 가까워졌다. 날개는 가는 선으로 윤곽을 그린다. 팔과 날개의 접합 면에는 촘촘한 깃털을 그려 넣어서 자연스럽게 표현한다.

④ 새의 날개

깃털로 덮여 날 수 있는 날개다. 골격도 비행용으로 바뀌었기 때문에 손가락으로 물건을 잡지는 못한다.

— 상완골(위팔뼈)

— 요골(노뼈)+척골(자뼈)

— 손가락

Tips 공룡과 새의 관계

공룡과 새의 관계를 나타내는 재미있는 학설로는 '새와 가장 가까운 동물은 공룡이다'를 들 수 있다. 새는 공룡의 일종(용 수인 항목에서 소개할 수각류(獸脚類))에서 진화하여 현대까지 살아남은 동물이라는 의견이다. 엄밀히 말하면 아직 새와 공룡의 관계가 증명된 것은 아니지만, 머나먼 고대에 멸종했던 공룡이 모습을 바꾸어 계속 살아가고 있다는 설은 로망을 자극하기에 충분하다.

발의 짐승화 발가락의 갯수가 줄고 발톱이 자라난다

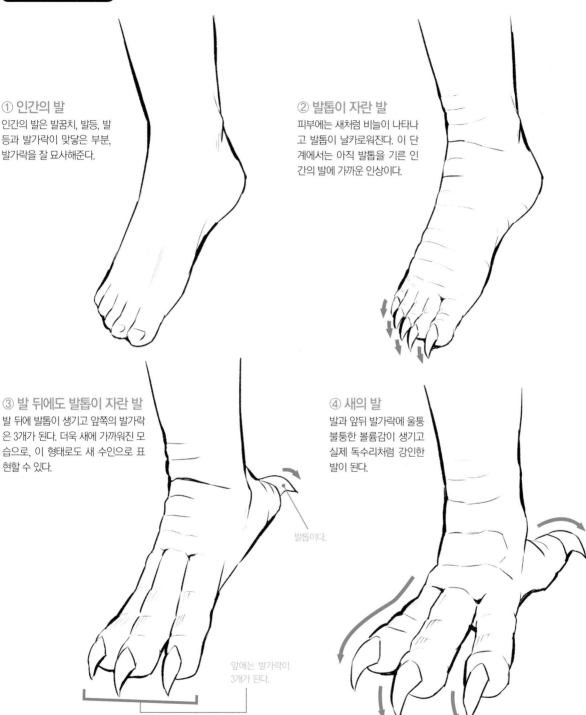

① 인간의 발
인간의 발은 발꿈치, 발등, 발등과 발가락이 맞닿은 부분, 발가락을 잘 묘사해준다.

② 발톱이 자란 발
피부에는 새처럼 비늘이 나타나고 발톱이 날카로워진다. 이 단계에서는 아직 발톱을 기른 인간의 발에 가까운 인상이다.

③ 발 뒤에도 발톱이 자란 발
발 뒤에 발톱이 생기고 앞쪽의 발가락은 3개가 된다. 더욱 새에 가까워진 모습으로, 이 형태로도 새 수인으로 표현할 수 있다.

발톱이다.

앞에는 발가락이 3개가 된다.

④ 새의 발
발과 앞뒤 발가락에 울퉁불퉁한 볼륨감이 생기고 실제 독수리처럼 강인한 발이 된다.

💡 Tips 새의 종류에 따라 달라지는 발가락의 형태

대부분의 새는 앞에 3개, 뒤에 1개의 발가락이 있는데, 이러한 구조는 삼전지족(三前趾足)이라고 한다. 한편, 앵무새와 잉꼬는 앞에 2개, 뒤에 2개가 있는 형태이며 이는 대지족(対趾足)이라고 한다. 특이한 것은 올빼미인데, 올빼미는 가변대지족(可変対趾足)으로 나뭇가지를 잡을 때는 대지족, 평상시에는 삼전지족을 사용한다. 이 책에서는 삼전지족을 주로 그렸으나 새의 종류에 따라 발가락의 형태를 바꿔보는 것도 좋다.

새 수인의 체격　지방과 근육이 붙는 방식에 따라 차이가 나타난다

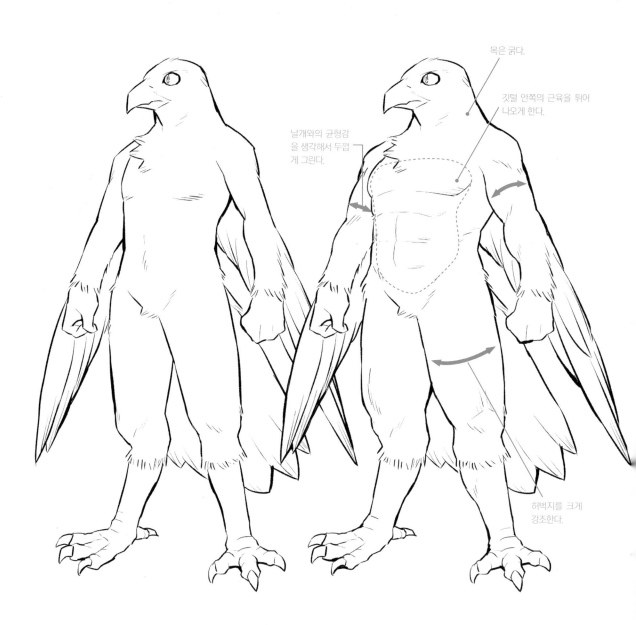

목은 굵다.

깃털 안쪽의 근육을 튀어
나오게 한다.

날개와의 균형감
을 생각해서 두껍
게 그린다.

허벅지를 크게
강조한다.

표준 체형
독수리를 모티브로 표현한 새 수인은 표준
체격도 실제 독수리에 가깝게 거의 근육질
로 표현한다.

근육질 체형
몸에 근육을 더해서 윤곽을 우락부락하게 표현
하고, 전체적으로 볼륨을 키워서 튼튼한 체격으
로 그린다.

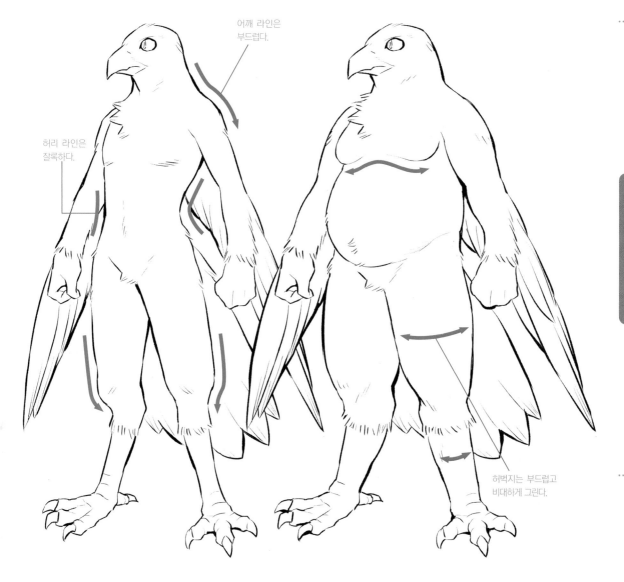

어깨 라인은 부드럽다.

허리 라인은 잘록하다.

허벅지는 부드럽고 비대하게 그린다.

마른 체형

어깨 폭을 좁게 하고 아래쪽으로 내려가게 한다. 허리둘레와 엉덩이는 잘록하게 표현한다. 날개의 크기를 유지하면 마른 체형이어도 독수리의 예리함이 남아있게 된다.

뚱뚱한 체형

전체적으로 볼륨을 키우고 근육은 표현하지 않는다. 둥그스름한 느낌으로 통통한 배와 두꺼운 목을 표현한다.

Check! 새끼와 어른의 차이

새끼 새 대부분은 깃의 무늬와 색이 어른 새와 매우 다르다. 실은 새끼 새는 어른 새가 되는 과정에서 몸의 깃을 크게 바꾸는 시기를 맞이하는데 이를 '깃털갈이'라고 한다. 흰머리수리의 새끼도 회색의 솜털같은 깃털에서 점차 흰머리수리의 특징인 흰색과 검은색 투톤 컬러로 변화한다. '병아리'와 '닭'처럼 성장에 따라 비주얼이 크게 변하여 명칭이 바뀌는 새도 있으므로, 유년기의 새 수인을 그릴 때는 실제 새의 새끼 때 모습을 확인하는 것이 좋다.

소년기(6~14살)
이 시기에는 6~7등신 정도로 표현한다. 얼굴과 팔다리를 명확하게 그려주자.

유년기(0~5세)
태어나서 얼마 지나지 않았기 때문에 부리나 몸의 윤곽을 둥글게 그려준다.

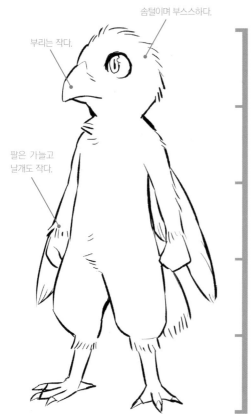

솜털이며 부스스하다.

부리는 작다.

팔은 가늘고 날개도 작다.

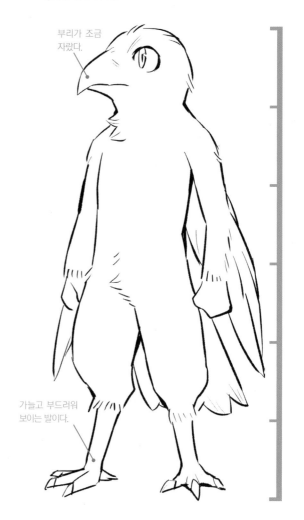

부리가 조금 자랐다.

가늘고 부드러워 보이는 발이다.

※표시한 연령은 인간을 기준으로 하고 있다.

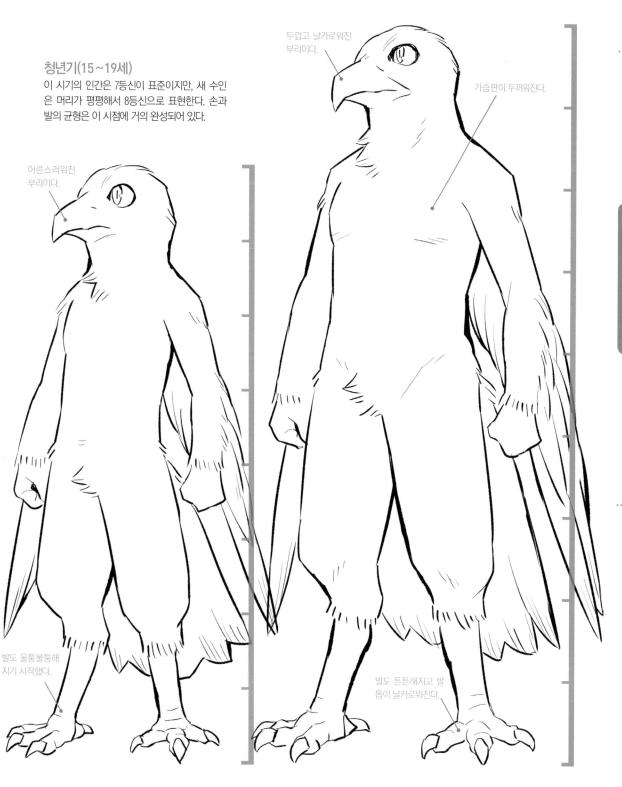

성인기(20세~)

9등신으로 날렵하게 표현한다. 눈과 부리, 발톱을 크게 표현하고 전체적으로 튼튼하게 그려주자.

두껍고 날카로워진 부리이다.

가슴판이 두꺼워진다.

청년기(15~19세)

이 시기의 인간은 7등신이 표준이지만, 새 수인은 머리가 평평해서 8등신으로 표현한다. 손과 발의 균형은 이 시점에 거의 완성되어 있다.

어른스러워진 부리이다.

발도 울퉁불퉁해지기 시작했다.

발도 튼튼해지고 발톱이 날카로워진다.

독수리에 비견되는 힘센 새, 매

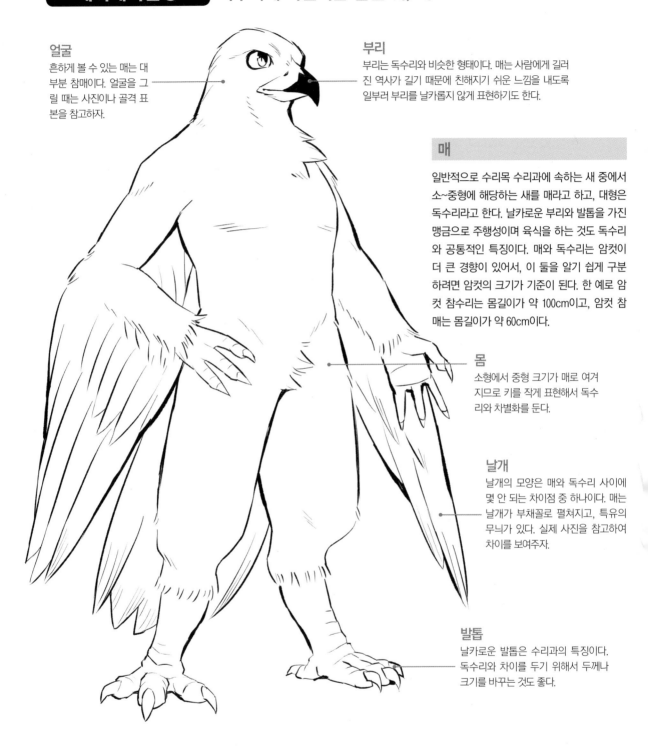

얼굴
흔하게 볼 수 있는 매는 대부분 참매이다. 얼굴을 그릴 때는 사진이나 골격 표본을 참고하자.

부리
부리는 독수리와 비슷한 형태이다. 매는 사람에게 길러진 역사가 길기 때문에 친해지기 쉬운 느낌을 내도록 일부러 부리를 날카롭지 않게 표현하기도 한다.

매
일반적으로 수리목 수리과에 속하는 새 중에서 소~중형에 해당하는 새를 매라고 하고, 대형은 독수리라고 한다. 날카로운 부리와 발톱을 가진 맹금으로 주행성이며 육식을 하는 것도 독수리와 공통적인 특징이다. 매와 독수리는 암컷이 더 큰 경향이 있어서, 이 둘을 알기 쉽게 구분하려면 암컷의 크기가 기준이 된다. 한 예로 암컷 참수리는 몸길이가 약 100cm이고, 암컷 참매는 몸길이가 약 60cm이다.

몸
소형에서 중형 크기가 매로 여겨지므로 키를 작게 표현해서 독수리와 차별화를 둔다.

날개
날개의 모양은 매와 독수리 사이에 몇 안 되는 차이점 중 하나이다. 매는 날개가 부채꼴로 펼쳐지고, 특유의 무늬가 있다. 실제 사진을 참고하여 차이를 보여주자.

발톱
날카로운 발톱은 수리과의 특징이다. 독수리와 차이를 두기 위해서 두께나 크기를 바꾸는 것도 좋다.

💡**Tips** 맹금류와 인간의 상관관계

매와 같은 맹금류를 훈련시켜서 같이 사냥하는 문화는 세계 각지에서 찾아볼 수 있다. 매를 이용한 사냥은 현재에도 아시아, 유럽, 중동 등 각지에서 행해지고 있으며, 파트너로 선택하는 새는 매, 독수리, 송골매 등 다양하다.

베리에이션② 둥그런 몸이 매력적인 부엉이

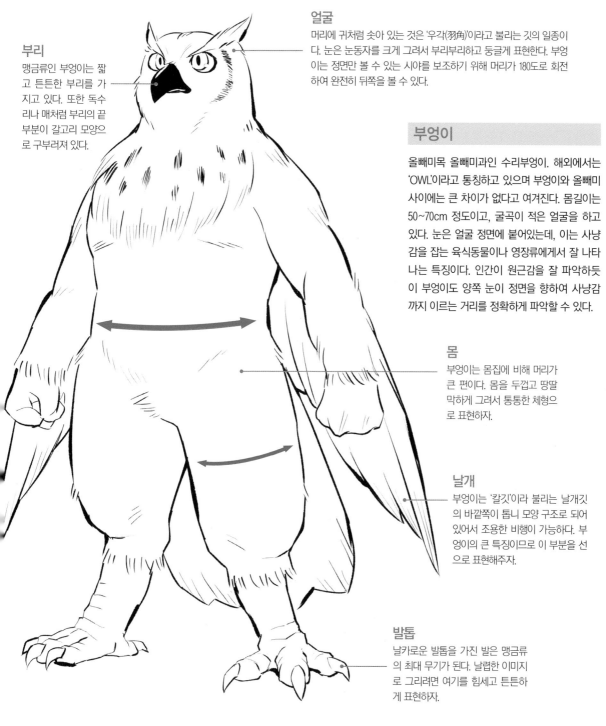

부리
맹금류인 부엉이는 짧고 튼튼한 부리를 가지고 있다. 또한 독수리나 매처럼 부리의 끝부분이 갈고리 모양으로 구부러져 있다.

얼굴
머리에 귀처럼 솟아 있는 것은 '우각(羽角)'이라고 불리는 깃의 일종이다. 눈은 눈동자를 크게 그려서 부리부리하고 둥글게 표현한다. 부엉이는 정면만 볼 수 있는 시야를 보조하기 위해 머리가 180도로 회전하여 완전히 뒤쪽을 볼 수 있다.

부엉이

올빼미목 올빼미과인 수리부엉이. 해외에서는 'OWL'이라고 통칭하고 있으며 부엉이와 올빼미 사이에는 큰 차이가 없다고 여겨진다. 몸길이는 50~70cm 정도이고, 굴곡이 적은 얼굴을 하고 있다. 눈은 얼굴 정면에 붙어있는데, 이는 사냥감을 잡는 육식동물이나 영장류에게서 잘 나타나는 특징이다. 인간이 원근감을 잘 파악하듯이 부엉이도 양쪽 눈이 정면을 향하여 사냥감까지 이르는 거리를 정확하게 파악할 수 있다.

몸
부엉이는 몸집에 비해 머리가 큰 편이다. 몸을 두껍고 땅딸막하게 그려서 통통한 체형으로 표현하자.

날개
부엉이는 '칼깃'이라 불리는 날개깃의 바깥쪽이 톱니 모양 구조로 되어 있어서 조용한 비행이 가능하다. 부엉이의 큰 특징이므로 이 부분을 선으로 표현해주자.

발톱
날카로운 발톱을 가진 발은 맹금류의 최대 무기가 된다. 날렵한 이미지로 그리려면 여기를 힘세고 튼튼하게 표현하자.

💡 **Tips** 한국의 대표적인 부엉이

수리 부엉이는 우리나라의 대표적인 부엉이로, 한반도 전역에 서식하는 텃새이다. 주로 암벽이나 바위굴에 보금자리를 마련하고, 2~3개의 알을 낳는다.

다른 종의 동물 ① 인도네시아에 서식하는 잉꼬

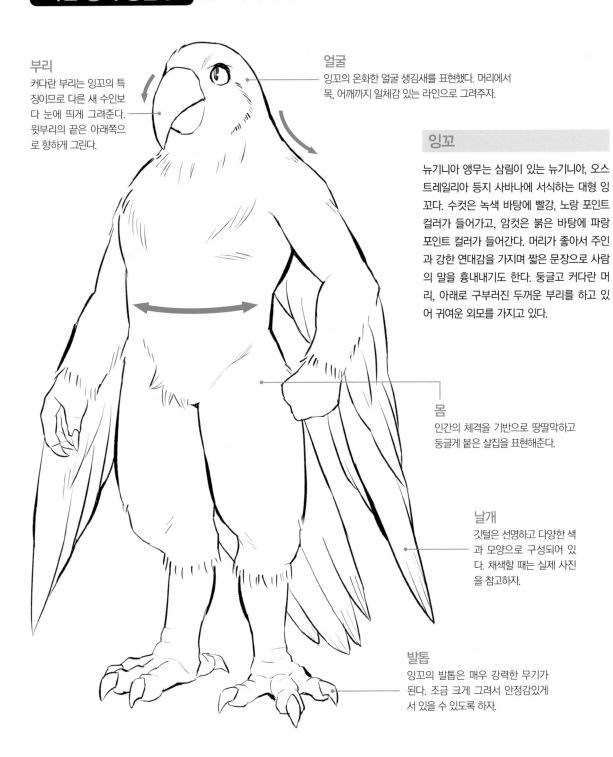

부리
커다란 부리는 잉꼬의 특징이므로 다른 새 수인보다 눈에 띄게 그려준다. 윗부리의 끝은 아래쪽으로 향하게 그린다.

얼굴
잉꼬의 온화한 얼굴 생김새를 표현했다. 머리에서 목, 어깨까지 일체감 있는 라인으로 그려주자.

잉꼬

뉴기니아 앵무는 삼림이 있는 뉴기니아, 오스트레일리아 등지 사바나에 서식하는 대형 잉꼬다. 수컷은 녹색 바탕에 빨강, 노랑 포인트 컬러가 들어가고, 암컷은 붉은 바탕에 파랑 포인트 컬러가 들어간다. 머리가 좋아서 주인과 강한 연대감을 가지며 짧은 문장으로 사람의 말을 흉내내기도 한다. 둥글고 커다란 머리, 아래로 구부러진 두꺼운 부리를 하고 있어 귀여운 외모를 가지고 있다.

몸
인간의 체격을 기반으로 땅딸막하고 둥글게 붙은 살집을 표현해준다.

날개
깃털은 선명하고 다양한 색과 모양으로 구성되어 있다. 채색할 때는 실제 사진을 참고하자.

발톱
잉꼬의 발톱은 매우 강력한 무기가 된다. 조금 크게 그려서 안정감있게 서 있을 수 있도록 하자.

Tips 잉꼬와 앵무새의 차이

잉꼬와 앵무새는 사람들 사이에서 자주 혼동되는 새다. 둘 다 앵무목에 속하며 부리의 형태나 사람의 말을 흉내내는 것도 닮았다. 이 둘을 구별할 때는 머리에 '도가머리'가 있는 것이 앵무새, 없는 것이 잉꼬가 된다. 왕관앵무는 도가머리가 있으므로 앵무새가 된다.

잉꼬의 얼굴을 그리는 법 · 땅딸막한 생김새를 얼굴에도 반영한다

① 얼굴 형태
원 형태에 십자 기준선을 그리고 눈의 위치를 정한다. 잉꼬의 눈은 크고 또렷하므로 다른 새보다 조금 더 크게 그린다.

② 부리 형태
부리의 위치와 형태를 잡는다. 눈과 함께 표정을 결정하는 부위이므로 모양을 다양하게 응용해보자.

③ 윤곽 그리기
각 부분을 조금씩 구체화한다. 포인트인 부리는 크게 그려주고 끝부분은 둥그런 느낌으로 표현하자.

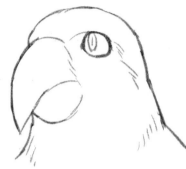

④ 선 정리
새 중에서도 지능이 높은 부류에 속하는 잉꼬의 이지적인 분위기를 의식하면서 선을 정리하고 마무리한다.

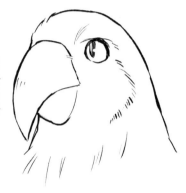

잉꼬의 표정 · 눈과 부리로 감정을 구분한다

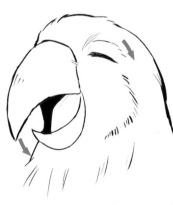

기쁨
눈썹에 해당하는 선과 눈을 반원 모양으로 만든다. 그 상태에서 입을 열면 기쁜 표정이 된다.

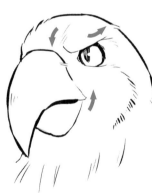

분노
인상을 쓰면 눈썹이 위로 올라간다. 예시에서는 입을 닫고 있지만, 이 상태에서 입을 열면 더 큰 분노를 표현할 수 있다.

슬픔
눈을 반쯤 뜬 채 눈썹을 내려주면 슬픈 표정이 된다. 여기서 입을 열면 더욱 낙담한 표정이 된다.

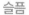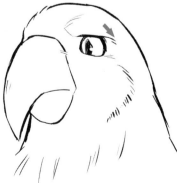

놀람
눈을 크게 뜨고 부리를 여는 것이 기본이다. 잉꼬는 혀가 발달해 있으므로 만화적인 표현을 더해 혀가 튀어나오게 할 수도 있다.

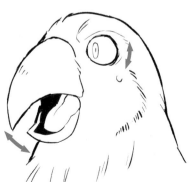

다른 종의 동물② 미스터리하고 지적인 까마귀

부리
송장까마귀의 부
리는 가늘고 쭉 뻗
어 있다.

얼굴
까마귀는 크게 큰부리까마귀와 송장까마귀로 구분된
다. 우리가 일반적으로 알고 있는 까마귀는 송장까마
귀로, 머리가 작고 밋밋한 얼굴 생김새를 하고 있다.

까마귀

송장까마귀는 유라시아 대륙에 널리 서식하는 야
생조류이다. 외견이나 서식지가 일부분 겹치는 큰
부리까마귀와는 체격이 다르다. 몸길이는 50cm이
고 날개를 펼치면 소형견 정도의 크기이다. 전체
적으로 슬림한 체형이 특징이고, 식성은 잡식성으
로 작은 동물이나 곤충, 나무의 열매나 사체 등의
썩은 고기도 먹는다. 번식기에는 인간을 쫓기 위
해서 공격하기도 하여 골칫거리나 불운의 상징으
로 여겨지기도 한다. 매우 지능이 높다고 알려져
있으며, 학습을 반복하면 앵무새처럼 사람의 말을
흉내내기도 한다고 알려져 있다.

몸
체격은 성인 인간
을 기본으로 한다.
외견상으로는 몸집
이 작은 이미지다.

다리
실제 까마귀는 다리가 길고
건장하다. 맹금류만큼은 아니
지만 튼튼하게 묘사하자.

날개
까마귀는 날갯짓으로 비
행한다. 또한, 날갯짓 없이
날개를 펼친 채로 바람을
타면서 비행할 수도 있다.
날개를 크고 길게 힘센 느
낌으로 그려보자.

발톱
까마귀는 먹이를 잡아서 부리로
먹는다. 사냥감을 확실하게 고정
할 수 있도록 발톱은 튼튼하고
눈에 띄게 그려주자.

♟Tips 까마귀는 옛날부터 친구

오래전부터 까마귀는 세계 각지의 민간신앙이나 신화에도 등장하며 지역에 따라서는 신앙의 대상이 되기도 했다. 북유럽 신화에서는 오딘의
상징으로 까마귀가 등장했고, 아랍에서는 까마귀가 길흉을 예언할 수 있다고 믿었다.

까마귀의 얼굴을 그리는 법 작은 얼굴에 가늘고 쭉 뻗은 부리를 가졌다

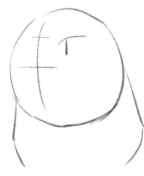

① 얼굴 형태
원 형태에 십자 기준선을 긋고, 중심선 위로 가로선을 하나 더 그어 눈과 부리의 위치를 정한다.

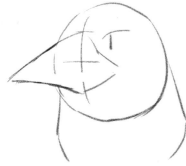

② 부리 형태
부리는 독수리와 같은 요령으로 그린다. 송장까마귀는 부리에서 이마까지 이어지는 라인이 부드러운 곡선이므로 그런 점을 강조해서 그려도 좋다.

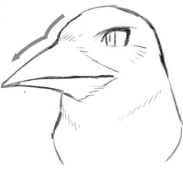

③ 윤곽 그리기
큰 변경 없이 윤곽을 그려 넣는다. 털의 흐름은 얼굴 형태에 따라 가볍게 넣는다.

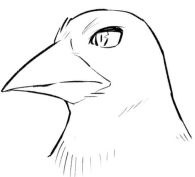

④ 선 정리
선을 정리하여 마무리한다. 원래 송장까마귀는 광택이 나는 검은색을 하고 있지만, 다른 색을 사용하여 캐릭터의 차이를 표현해주는 것도 좋다.

까마귀의 표정 붙임성 있는 성격을 그대로 표현하자

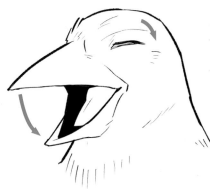

기쁨
눈을 가늘게 하고 부리를 크게 벌려서 웃는 얼굴을 표현한다.

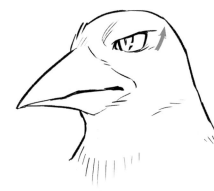

분노
위협하거나 분노를 느낄 때는 눈을 치켜뜨고 부리를 날카롭게 표현한다.

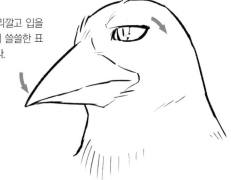

슬픔
눈을 내리깔고 입을 다물어서 쓸쓸한 표정을 한다.

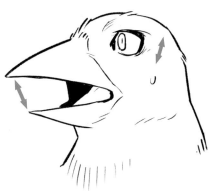

놀람
눈을 크게 뜨고 눈 주변에 있는 주름을 디테일하게 그려 넣는다. 주름 표현은 기쁨, 분노, 슬픔, 놀람 등 모든 감정 표현에 도움이 되니 잘 익혀두자.

Lesson 05 용 수인을 그리는 법

신화나 전설 속에 등장하는 용. 용의 체형과 특징은 다양한 동물에서 일부 인용하고 있어, 생물로서 설득력을 얻게 된다. 다양한 용 수인을 그려보자.

남성 수인 갑옷같은 비늘이 온몸에 덮인 서양의 용

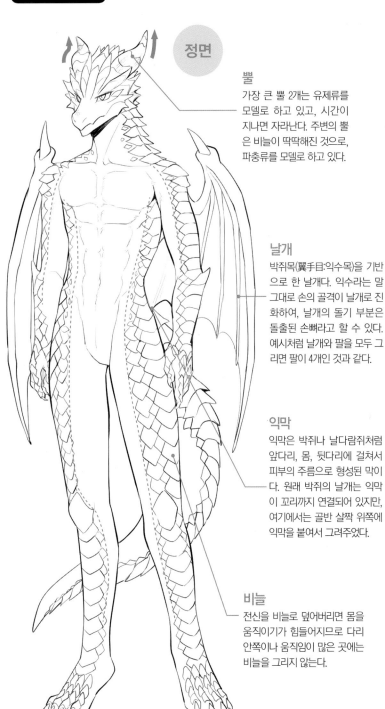

정면

뿔
가장 큰 뿔 2개는 유제류를 모델로 하고 있고, 시간이 지나면 자라난다. 주변의 뿔은 비늘이 딱딱해진 것으로, 파충류를 모델로 하고 있다.

날개
박쥐목(翼手目:익수목)을 기반으로 한 날개다. 익수라는 말 그대로 손의 골격이 날개로 진화하여, 날개의 돌기 부분은 돌출된 손뼈라고 할 수 있다. 예시처럼 날개와 팔을 모두 그리면 팔이 4개인 것과 같다.

익막
익막은 박쥐나 날다람쥐처럼 앞다리, 몸, 뒷다리에 걸쳐서 피부의 주름으로 형성된 막이다. 원래 박쥐의 날개는 익막이 꼬리까지 연결되어 있지만, 여기에서는 골반 살짝 위쪽에 익막을 붙여서 그려주었다.

비늘
전신을 비늘로 덮어버리면 몸을 움직이기가 힘들어지므로 다리 안쪽이나 움직임이 많은 곳에는 비늘을 그리지 않는다.

목덜미
육각형을 옆으로 늘린 모양의 비늘이 갑옷처럼 목덜미를 둘러싸면서 겹쳐져 있다. 비늘 때문에 잘 보이지 않지만, 골격상으로는 머리 뒷부분이 돌출되어 목이 가늘어지는 형태를 하고 있다.

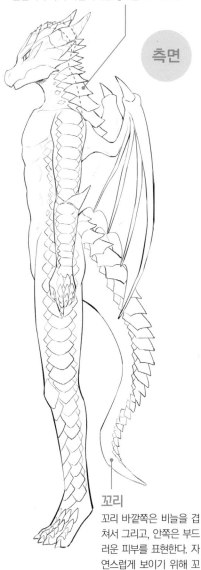

측면

꼬리
꼬리 바깥쪽은 비늘을 겹쳐서 그리고, 안쪽은 부드러운 피부를 표현한다. 자연스럽게 보이기 위해 꼬리 시작점에는 비늘을 크게 그리고, 끝으로 갈수록 작아지게 한다.

여성 수인 여성도 늠름하고 날렵하게 표현한다

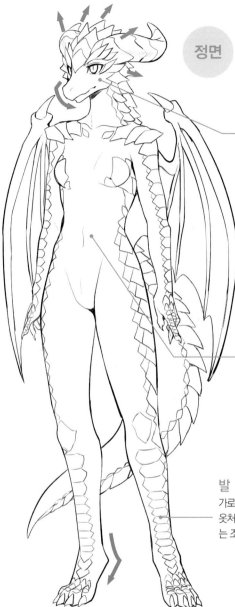

정면

얼굴
용 수인의 코끝은 거북이처럼 올라가고 입 끝은 조금 내려가 있다. 머리의 비늘은 방사형으로 뒤로 뻗치게 그려준다. 서양의 용은 악마와 같은 이미지가 강하므로 눈은 세로형 동공을 하고 있다.

몸
근육질인 남성 용 수인과는 다르게 부드러운 선으로 배꼽과 가슴을 그린다. 비늘은 남성 용 수인과 마찬가지로 몸의 측면에만 그려준다.

발
가로로 긴 육각형의 비늘이 갑옷처럼 발을 덮고 있다. 발꿈치는 조금 높게 그린다.

Check! 수인의 표현 방식

예시로 그린 용 수인은 인간에 가깝게 디자인했지만, 목을 굵게 해서 어깨에 연결하여 짐승에 가깝게 표현할 수도 있다. 이처럼 수인을 그릴 때는 인간처럼 표현할 것인지, 짐승처럼 표현할 것인지를 먼저 생각해야 한다. 어떤 방향으로 그리냐에 따라 결과물이 다르게 나오므로 이는 상당히 중요한 작업이다.

목덜미
몸 전체를 날씬하게 그렸으므로 목덜미도 가늘게 그려준다. 목덜미의 비늘을 크게 그리고 볼륨을 주어 드래곤다운 강인한 모습을 표현한다.

측면

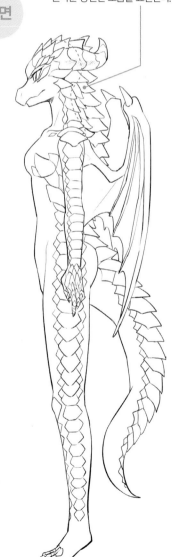

Check! 비늘의 형태

비늘은 마름모형과 육각형을 크고 작게 4종류 정도로 모양을 정하여 겹치거나 늘어놓으면서 구성한다. 어떤 모양으로 정할 지는 자유지만, 일정한 형태로 규칙성을 가지고 배치해야 현실감이 살아난다.

골격 용과 인간의 골격을 조합한 수인의 골격

용 수인의 골격

용 수인 골격에서 최대의 특징은 등에 있는 날개이다. 날개는 견갑골 끝에 붙어 있고, 그 옆에는 상완골이 연결되어 있다. 앞에서 말했듯이 박쥐목을 기반으로 한 날개는 손 골격이 진화한 것이기 때문에 용 수인의 날개는 손 골격이 기반이 된다. 아래의 예시와 같이 팔뼈를 같이 그리면 팔이 4개인 구조가 된다.

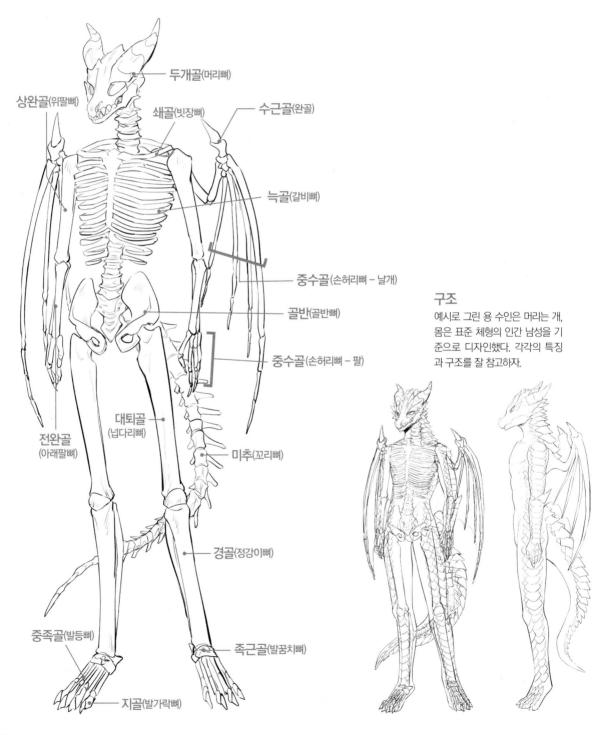

두개골(머리뼈)

상완골(위팔뼈)

쇄골(빗장뼈)

수근골(완골)

늑골(갈비뼈)

중수골(손허리뼈 – 날개)

골반(골반뼈)

중수골(손허리뼈 – 팔)

전완골(아래팔뼈)

대퇴골(넙다리뼈)

미추(꼬리뼈)

경골(정강이뼈)

중족골(발등뼈)

족근골(발꿈치뼈)

지골(발가락뼈)

구조

예시로 그린 용 수인은 머리는 개, 몸은 표준 체형의 인간 남성을 기준으로 디자인했다. 각각의 특징과 구조를 잘 참고하자.

용의 골격

용의 골격은 여러 짐승을 기반으로 할 수 있지만, 아래의 예시에서는 개를 기반으로 하고, 코끝만 도마뱀 골격을 참고했다. 비늘이 있어 파충류같은 인상이 강한 용이지만, 몸의 골격은 개와 같은 포유류와 닮았다.

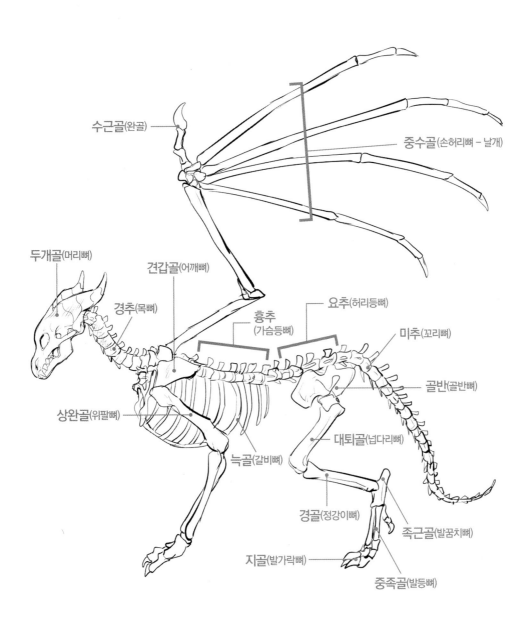

수근골(완골)

중수골(손허리뼈 – 날개)

두개골(머리뼈)

견갑골(어깨뼈)

요추(허리등뼈)

경추(목뼈)

흉추(가슴등뼈)

미추(꼬리뼈)

골반(골반뼈)

상완골(위팔뼈)

대퇴골(넙다리뼈)

늑골(갈비뼈)

경골(정강이뼈)

족근골(발꿈치뼈)

지골(발가락뼈)

중족골(발등뼈)

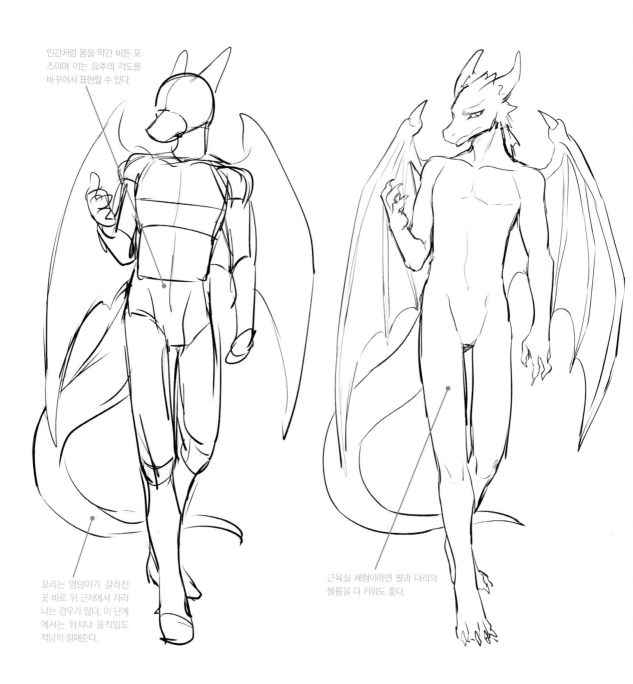

인간처럼 몸을 약간 비튼 포즈이며 이는 요추의 각도를 바꾸어서 표현할 수 있다.

꼬리는 엉덩이가 갈라진 곳 바로 위 근처에서 자라나는 경우가 많다. 이 단계에서는 위치나 움직임도 적당히 정해준다.

근육질 체형이라면 팔과 다리의 볼륨을 더 키워도 좋다.

① 형태 잡기
머리, 목, 몸, 어깨, 팔, 다리 등을 각각 블록으로 형태를 잡는다.

② 러프 스케치
각 블록을 연결하면서 머리와 날개 등에 살을 붙여 나간다. 표준 체형이므로 너무 거대해지지 않도록 주의하자.

이 단계에서는 디테일을 조절한다. 만약 용 수인이 여성이면 비늘이 덮이는 면적을 조정하고, 가슴과 배꼽을 그려주어 여성스러움을 표현한다.

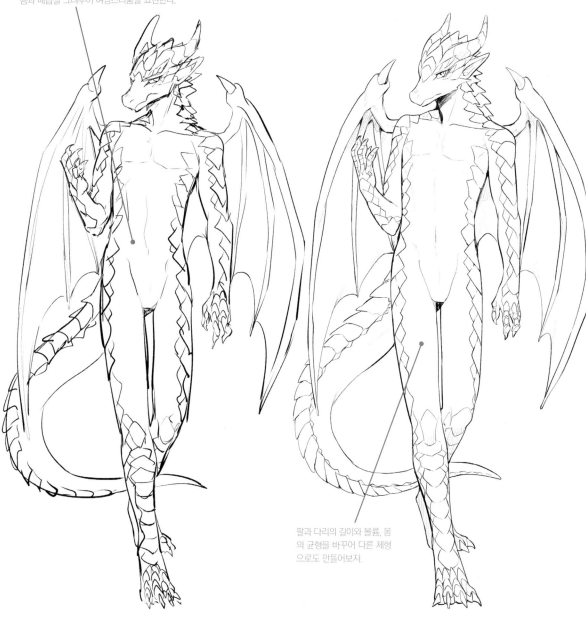

팔과 다리의 길이와 볼륨, 몸의 균형을 바꾸어 다른 체형으로도 만들어보자.

③ 선 그리기

러프 스케치를 정리하여 선 그림을 완성한다. 비늘은 4가지 정도의 형태를 규칙성있게 배치하여 현실감을 더해주자.

④ 마무리

디테일을 정리하여 완성한다. 비늘로 빈틈없는 몸을 표현하도록 의식한다. 가공의 생명체이므로 채색은 자유롭게 한다.

얼굴을 그리는 법 개의 특징을 참고하여 그린다

얼굴 형태
개를 상상하면서 원 형태의 얼굴에 원통 형태의 목, 원뿔 형태의 머즐을 연결한다. 원뿔과 원통의 각도를 평행하게 두면 균형감이 좋아진다.

머즐 형태
중심선을 긋고, 머즐의 윤곽이 되는 선을 평행하게 그려 넣는다. 그다음 코와 입 라인을 그려 넣는다.

윤곽 그리기
형태를 기반으로 용의 디테일을 넣는다. 여기에서는 전체의 윤곽을 정리하는데, 특히 눈의 위치를 신경써서 조절하자.

선 정리
비늘의 디테일을 정리하고 세부 사항을 결정한다. 코 끝이나 목의 라인, 눈의 크기 등의 변화에 주의하자.

표정을 그리는 법 눈의 크기로 감정을 표현한다

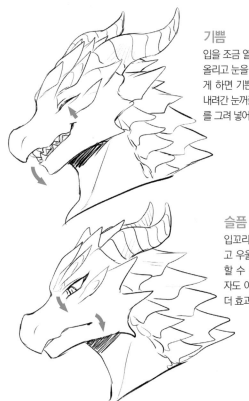

기쁨
입을 조금 열어서 입꼬리를 올리고 눈을 부메랑처럼 작게 하면 기쁜 표정이 된다. 내려간 눈꺼풀 밑에 눈동자를 그려 넣어도 좋다.

분노
입을 크게 벌리고, 날카롭게 뜬 눈에 눈동자를 넣어서 분노를 표현한다. 입을 더욱 크게 벌리거나 어금니를 크게 표현하는 것도 효과적이니 다양한 시도를 해보자.

슬픔
입꼬리를 내리면 슬프고 우울한 감정을 표현할 수 있다. 이때 눈동자도 아래로 향하면 좀 더 효과적이다.

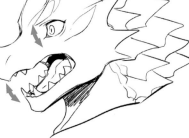

놀람
분노한 표정보다는 입을 작게 벌려서 놀란 감정을 표현한다. 눈은 인간과 마찬가지로 크게 뜬다.

얼굴의 각도 | 뿔의 각도에 신경을 쓰자

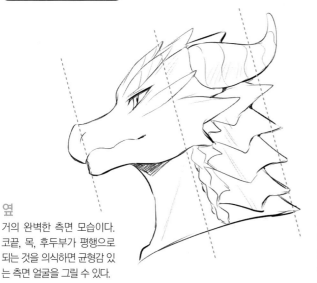

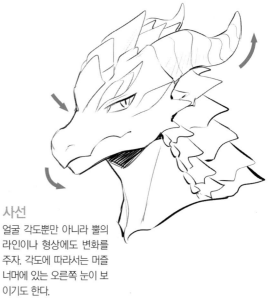

옆

거의 완벽한 측면 모습이다. 코끝, 목, 후두부가 평행으로 되는 것을 의식하면 균형감 있는 측면 얼굴을 그릴 수 있다.

사선

얼굴 각도뿐만 아니라 뿔의 라인이나 형상에도 변화를 주자. 각도에 따라서는 머즐 너머에 있는 오른쪽 눈이 보이기도 한다.

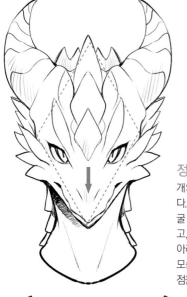

정면

개의 얼굴 형태가 기반이다. 개는 정면에서 보면 얼굴 윤곽이 마름모꼴 모양이고, 앞을 주시하면 코끝이 아래쪽으로 내려간다. 정면 모습을 그릴 때는 이러한 점을 신경써서 표현하자.

Check! 코, 눈, 뿔의 라인

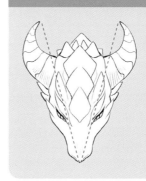

머리를 위에서 보면 코, 눈, 뿔이 하나의 선상으로 연결되어 균형감이 좋다. 이 일련의 배치를 기본으로 하여 뿔의 위치나 간격, 형태를 연구하면 더욱 매력 있는 얼굴로 그릴 수 있을 것이다.

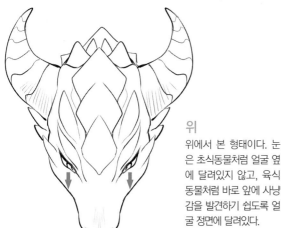

위

위에서 본 형태이다. 눈은 초식동물처럼 얼굴 옆에 달려있지 않고, 육식동물처럼 바로 앞에 사냥감을 발견하기 쉽도록 얼굴 정면에 달려있다.

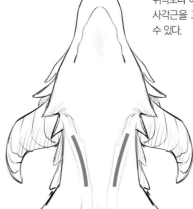

아래

위턱보다 아래턱이 좁고 작다. 목에 사각근을 그려주면 현실감을 더할 수 있다.

손의 짐승화 손톱과 비늘이 생기고 거칠어진다

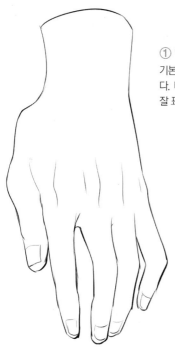

① 인간의 손
기본이 되는 인간의 손이다. 뼈와 관절의 디테일을 잘 표현해주자.

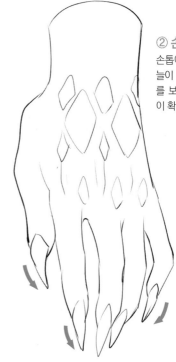

② 손톱과 비늘이 생긴 손
손톱이 날카로워지고 손등에 비늘이 더해졌다. 비늘의 크기 차이를 보여주면 갯수가 적어도 느낌이 확 달라진다.

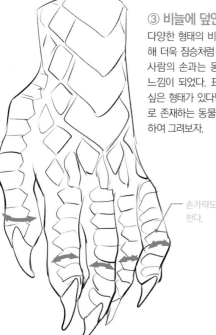

③ 비늘에 덮인 손
다양한 형태의 비늘로 인해 더욱 짐승처럼 보이고, 사람의 손과는 동떨어진 느낌이 되었다. 표현하고 싶은 형태가 있다면, 실제로 존재하는 동물을 참고하여 그려보자.

손가락도 두껍게 한다.

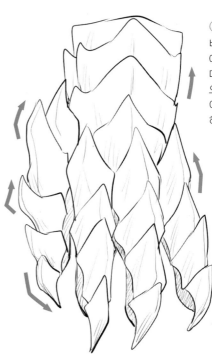

④ 용의 손
비늘이라기보다 껍데기에 가까운 거친 표현이다. 캐릭터를 거친 인상으로 설정하고 싶다면 이처럼 격렬하게 표현하는 것도 좋다.

Tips 다양한 동물로 응용이 가능한 용 수인

본문에서는 개를 기반으로 해서 용을 표현했지만, 다른 동물을 참고해서도 그릴 수 있다. 처음에는 개를 기본 모델로 표현하고 부분별로 다른 동물의 이미지를 가져와서 적용해보자. 다양하게 응용하여 여러 형태를 만들어보면 용 수인을 그리는 재미가 커질 것이다.

발의 짐승화 비늘이 생기고 강한 인상으로 변한다

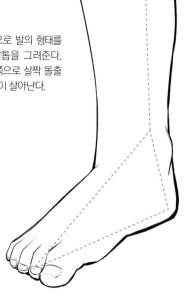

① 인간의 발
삼각형과 수직선으로 발의 형태를
잡고 발가락과 발톱을 그려준다.
복숭아뼈가 바깥쪽으로 살짝 돌출
되면 좀 더 현실감이 살아난다.

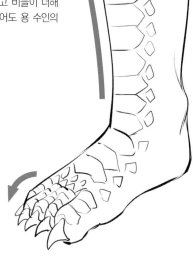

② 발톱과 비늘이 생긴 발
발톱이 날카로워지고 비늘이 더해
졌다. 이 정도만 되어도 용 수인의
표현이 가능하다.

④ 용의 발
다리가 구부러지고 발꿈치에도
발톱이 생겼다. 지금은 새보다
공룡에 더 가까운 형태가 되어
인상이 강해졌다.

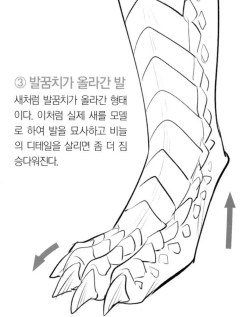

③ 발꿈치가 올라간 발
새처럼 발꿈치가 올라간 형태
이다. 이처럼 실제 새를 모델
로 하여 발을 묘사하고 비늘
의 디테일을 살리면 좀 더 짐
승다워진다.

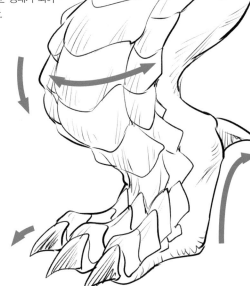

💡Tips 발톱의 기능을 생각한다

발톱을 그릴 때는 먼저 지면을 붙잡는 용도인지, 무기로 사용하는 용도인지를 생각해야 한다. 고양이는 평상시 발톱을 숨기고 있다. 이 발톱
은 고양이가 달릴 때 지면을 붙잡는 역할을 하는데, 끝부분이 둥글게 말려 있으므로 무기로는 잘 사용하지 않는다. 반면에 대부분 새는 먹이
를 잡을 때 발톱이 무기가 된다. 용의 발을 그릴 때는 이러한 기능을 생각하여 그에 맞는 모양을 정해야 한다.

용 수인의 체격　지방과 근육이 붙는 방식에 따라 차이가 나타난다

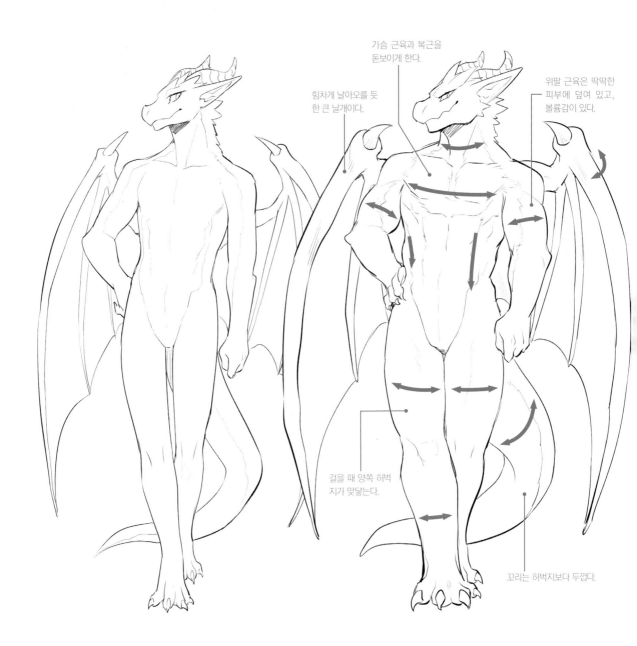

가슴 근육과 복근을
돋보이게 한다.

위팔 근육은 딱딱한
피부에 덮여 있고,
볼륨감이 있다.

힘차게 날아오를 듯
한 큰 날개이다.

걸을 때 양쪽 허벅
지가 맞닿는다.

꼬리는 허벅지보다 두껍다.

표준 체형
표준 체형은 적당한 키와 체중을 가진 인간에 가
깝게 표현한다. 인체 구조를 잘 파악하고 몸의 굴
곡을 묘사하자.

근육질 체형
강한 이미지로 그리려면 팔다리에 근육을 추가하고
날개의 볼륨을 키운다. 복근도 표현해주면 좋다.

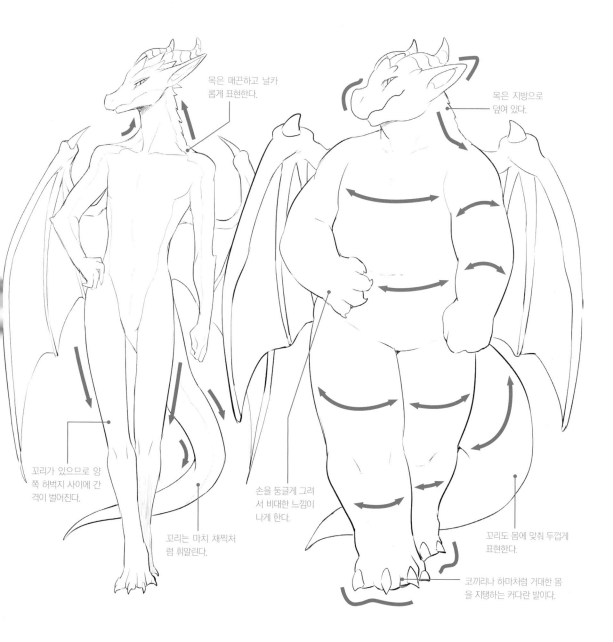

목은 매끈하고 날카
롭게 표현한다.

목은 지방으로
덮여 있다.

꼬리가 있으므로 양
쪽 허벅지 사이에 간
격이 벌어진다.

꼬리는 마치 채찍처
럼 휘말린다.

손을 둥글게 그려
서 비대한 느낌이
나게 한다.

꼬리도 몸에 맞춰 두껍게
표현한다.

코끼리나 하마처럼 거대한 몸
을 지탱하는 커다란 발이다.

마른 체형

전체적으로 몸과 팔다리를 가늘게 표현하지만, 관절의
형태가 명확히 보이게 그린다. 겹친 다리 사이에 간격이
보이는 것처럼 다른 곳의 표현도 섬세하게 신경 쓴다.

뚱뚱한 체형

얼굴, 몸, 팔, 다리 등에 둥그스름하게 지방을 표
현한다. 딱딱한 피부에 덮여 있으므로 그다지 말
랑말랑하지는 않다.

용 수인의 연령 　연령에 따른 특징을 알아보자

동물은 크게 알로 태어나는 난생(卵生)과 아기로 태어나는 태생(胎生)으로 구분된다. 대체로 난생은 파충류, 태생은 포유류에 해당한다. 그렇다면 용은 과연 어느 쪽일까? 만화나 게임에서 용을 보면 알에서 태어나는 장면이 많으며 '드래곤의 알'이라는 장난감도 시중에 판매하고 있다. 이처럼 용의 흔한 이미지는 난생인 듯하다.

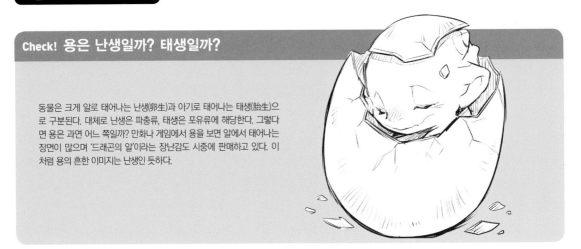

소년기(6~14살)
3등신으로 표현하고 유년기보다 얼굴의 디테일을 뚜렷하게 그려준다. 뿔, 날개, 꼬리처럼 용의 특징적인 부위도 명확하게 그려서 효과적인 성장을 표현한다.

유년기(0~5세)
용 수인의 유년기는 4족 보행하는 강아지를 상상한다. 얼굴, 몸, 팔다리가 전부 둥글고 짧아 귀여운 이미지다. 눈도 둥글고 크게 그리면 아이다워진다. 용인 것을 표현하려면 작더라도 뿔과 날개, 꼬리를 그려주자.

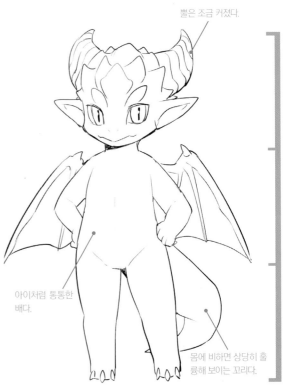

뿔은 조금 커졌다.

아이처럼 통통한 배다.

몸에 비하면 상당히 훌륭해 보이는 꼬리다.

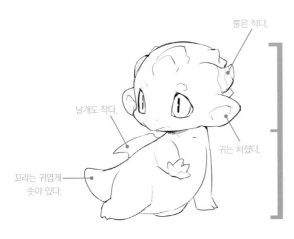

뿔은 작다.

날개도 작다.

귀는 처졌다.

꼬리는 귀엽게 솟아 있다.

※표시한 연령은 인간을 기준으로 하고 있다.

Check! 몸은 비율에 주의해서 그리자

용 수인을 그릴 때 인간의 등신이나 균형을 기억해두면 좋다. 다음 두 가지 포인트를 잘 기억하자. ① 손과 얼굴의 크기는 대체로 인간과 똑같이 그린다. ② 팔 길이는 손가락 끝이 허벅지의 중간쯤 오도록 그린다. 이 두 가지만 잘 지켜지면 안정감 있고 완성도 높은 그림이 된다.

성인기(20세~)

몸의 전체적인 균형감은 청년기와 크게 다르지 않지만, 목과 팔다리가 더 굵어진다. 또한 비늘, 뿔, 발톱, 날개, 꼬리와 같은 부분이 더 크고 명확해진다.

청년기(15~19세)

6~7등신이 되고 팔다리도 길어져서 균형이 잡힌다. 손톱과 발톱이 길고 날개도 기능적인 형태가 된다. 얼굴은 가늘고 길게, 귀와 뿔을 크게 표현하면 청소년처럼 날렵하게 보인다.

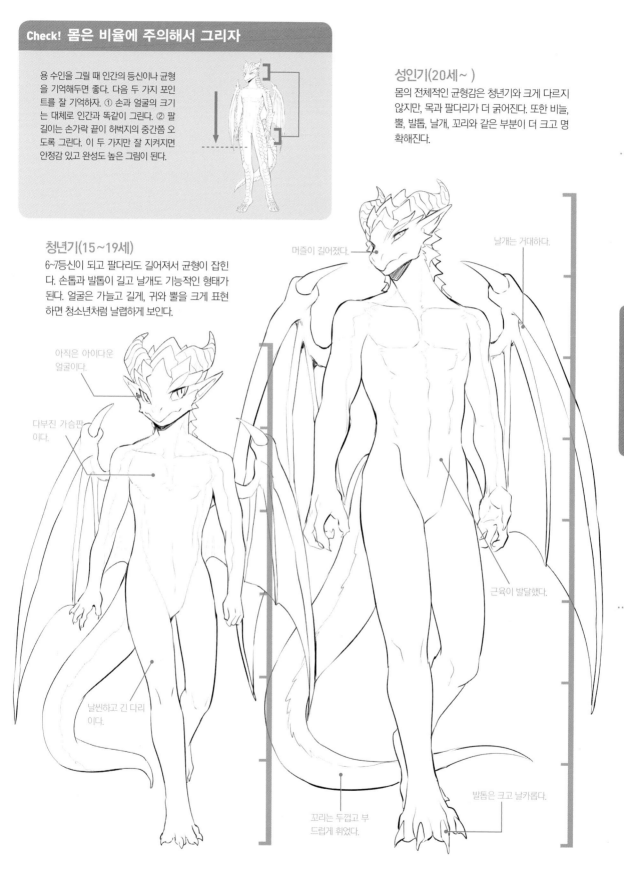

날개는 거대하다.

머즐이 길어졌다.

아직은 아이다운 얼굴이다.

다부진 가슴판이다.

근육이 발달했다.

날씬하고 긴 다리이다.

꼬리는 두껍고 부드럽게 휘었다.

발톱은 크고 날카롭다.

베리에이션 ① 신격화된 동양의 용

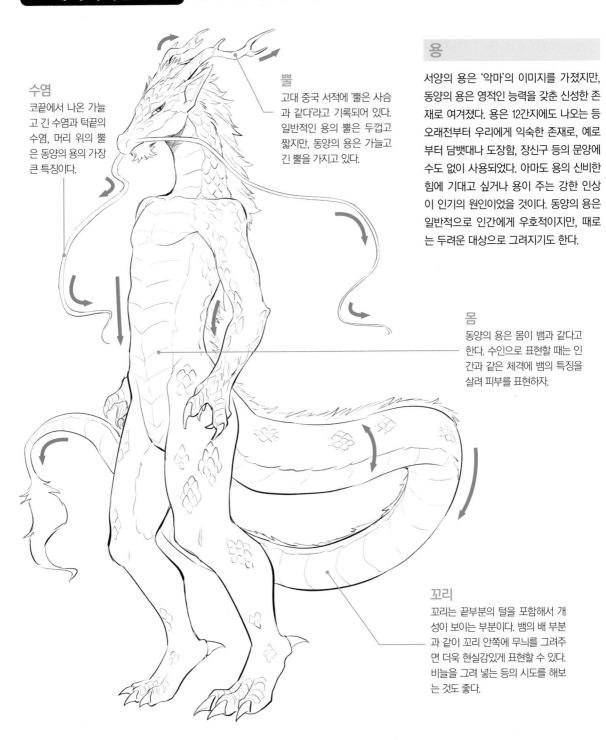

수염
코끝에서 나온 가늘고 긴 수염과 턱끝의 수염, 머리 위의 뿔은 동양의 용의 가장 큰 특징이다.

뿔
고대 중국 서적에 '뿔은 사슴과 같다'라고 기록되어 있다. 일반적인 용의 뿔은 두껍고 짧지만, 동양의 용은 가늘고 긴 뿔을 가지고 있다.

용
서양의 용은 '악마'의 이미지를 가졌지만, 동양의 용은 영적인 능력을 갖춘 신성한 존재로 여겨졌다. 용은 12간지에도 나오는 등 오래전부터 우리에게 익숙한 존재로, 예로부터 담뱃대나 도장함, 장신구 등의 문양에 수도 없이 사용되었다. 아마도 용의 신비한 힘에 기대고 싶거나 용이 주는 강한 인상이 인기의 원인이었을 것이다. 동양의 용은 일반적으로 인간에게 우호적이지만, 때로는 두려운 대상으로 그려지기도 한다.

몸
동양의 용은 몸이 뱀과 같다고 한다. 수인으로 표현할 때는 인간과 같은 체격에 뱀의 특징을 살려 피부를 표현하자.

꼬리
꼬리는 끝부분의 털을 포함해서 개성이 보이는 부분이다. 뱀의 배 부분과 같이 꼬리 안쪽에 무늬를 그려주면 더욱 현실감있게 표현할 수 있다. 비늘을 그려 넣는 등의 시도를 해보는 것도 좋다.

💡**Tips** 악마라고 불렸던 서양의 용

용이 서양에서 '악마'의 이미지로 알려진 이유는 기독교에서 신의 적으로 묘사되었기 때문이다. 성경에서는 신에게 징계받은 리바이어던 (Leviathan: 구약성서 욥기 41장에 나오는 바다의 괴물)이라는 바다 괴물로 등장하여 기독교가 널리 퍼진 유럽을 중심으로 서양에서는 용을 신의 적 또는 악마로 인식하게 되었다. 기독교의 보급이 늦었던 동양에서 용은 신 그 자체로 숭배되었다.

베리에이션② 비룡(와이번)

얼굴

비룡은 머리가 악어를 닮았고 가늘고 긴 입에는 날카로운 이빨이 있다고 있다고 전해진다. 하지만 이를 그대로 그릴 필요는 없다. 이 그림도 포유류를 기반으로 디자인했고, 뿔을 강조하였다.

날개

비룡은 빠르고 높이 날 수 있는 기동력이 특출나다. 날개 형태는 박쥐를 닮았으므로, 실제 박쥐 사진을 참고로 하여 그려주자.

발

일반적인 용과 크게 다른 점은 두 발로 직립하는 것이다. 수인이 되면 그 차이가 없어지므로, 물갈퀴나 뿔의 형태로 차이를 표현한다.

비룡

현재도 가문의 문장 등으로 사용되는 비룡은 와이번(wyvern)이라고도 불리며, 영국에서 유래된 두 다리로 걷는 용이다. 큰 특징으로는 날개가 박쥐를 닮았으며 가늘고 긴 꼬리 끝에는 독이 있는 가시가 있다. 몸은 다른 용과 마찬가지로 비늘로 덮여 있으며 육지에 사는 종과 물속이나 늪에 사는 종이 있다. 날렵하고 멋진 비행 능력은 용 중에서도 가히 1등급이다. 대부분의 유럽에서는 비룡을 용과 구분하지 않지만, 오직 영국에서만 와이번이라는 이름으로 명확하게 구분하고 있다.

꼬리

꼬리 끝에는 맹독이 있다는 설정을 하여 화살표 모양으로 그리기도 한다. 여기에서는 일반적인 형태로 그렸지만, 다양하게 차별화를 주는 것도 좋다.

💡**Tips** 다양한 종류와 형태의 비룡

비룡 또는 익룡으로도 불리는 와이번은 용의 일종이지만, 그 안에서도 다양한 종류가 있다. 해비룡(海飛竜)인 씨와이번(Sea-wyvern), 머리가 여러 개인 와이번 등이 있는데, 이들은 가문의 문장이나 군대의 문장 등으로 사용되고 있다.

다른 종의 동물① 새롭게 등장한 수룡

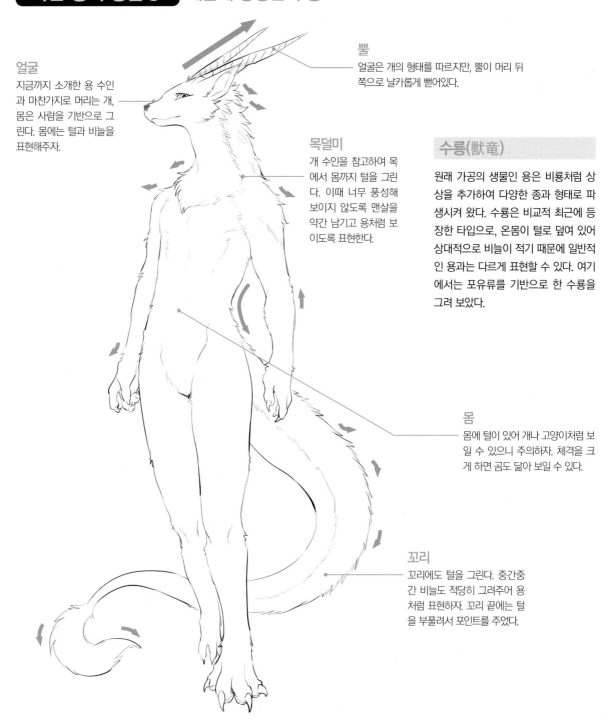

얼굴
지금까지 소개한 용 수인과 마찬가지로 머리는 개, 몸은 사람을 기반으로 그린다. 몸에는 털과 비늘을 표현해주자.

뿔
얼굴은 개의 형태를 따르지만, 뿔이 머리 뒤쪽으로 날카롭게 뻗어있다.

목덜미
개 수인을 참고하여 목에서 몸까지 털을 그린다. 이때 너무 풍성해 보이지 않도록 맨살을 약간 남기고 용처럼 보이도록 표현한다.

수룡(獸竜)

원래 가공의 생물인 용은 비룡처럼 상상을 추가하여 다양한 종과 형태로 파생시켜 왔다. 수룡은 비교적 최근에 등장한 타입으로, 온몸이 털로 덮여 있어 상대적으로 비늘이 적기 때문에 일반적인 용과는 다르게 표현할 수 있다. 여기에서는 포유류를 기반으로 한 수룡을 그려 보았다.

몸
몸에 털이 있어 개나 고양이처럼 보일 수 있으니 주의하자. 체격을 크게 하면 곰도 닮아 보일 수 있다.

꼬리
꼬리에도 털을 그린다. 중간중간 비늘도 적당히 그려주어 용처럼 표현하자. 꼬리 끝에는 털을 부풀려서 포인트를 주었다.

💡Tips 수룡의 다양한 정보

이 책에서는 수룡을 '온몸에 털이 자라나 있는 용 수인'으로 소개했지만, 좁은 의미로 수룡은 공룡에 해당하며 특히 '오르니토미무스'에 속하는 생물로 수각류에 해당한다. 수각류는 가늘고 긴 몸, 2족 보행, 날카로운 이빨이 특징인데, 여기에 속하면서 누구나 알 만한 공룡으로는 티라노사우루스나 알로사우루스 정도일 것이다. 최근에는 여기서 또다시 파생된 '화이트 드래곤'이라는 형태가 등장하였는데, 이것이 처음으로 알려진 건 '네버엔딩 스토리'에 등장하는 행운의 용인 팔콘을 들 수 있다.

수룡의 얼굴을 그리는 법　개를 기반으로 그린다

① 얼굴 형태
지금까지 보았던 용 수인과 마찬가지로 원과 원기둥을 조합하여 개의 얼굴처럼 그린다. 머즐도 간단하게 그려주자.

② 머즐 형태
코의 형태를 정하고 개처럼 얼굴 정면을 볼 수 있도록 눈의 위치를 정한다. 귀의 위치도 형태를 잡는다.

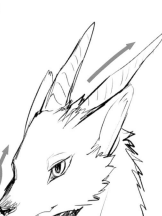

③ 윤곽 그리기
귀와 뿔을 명확하게 그린다. 뿔은 본래의 용처럼 코와 눈 라인에 맞게 배치하여 날카로운 인상으로 그린다.

④ 선 정리
선을 정리해서 완성한다. 오른쪽 귀는 이 각도에서 잘 보이지 않으므로, 살짝 보이는 정도로 수정하였다.

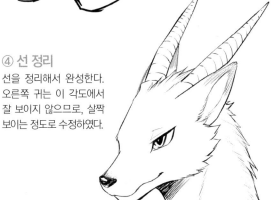

수룡의 표정　눈과 입뿐만 아니라 귀로도 감정을 표현할 수 있다

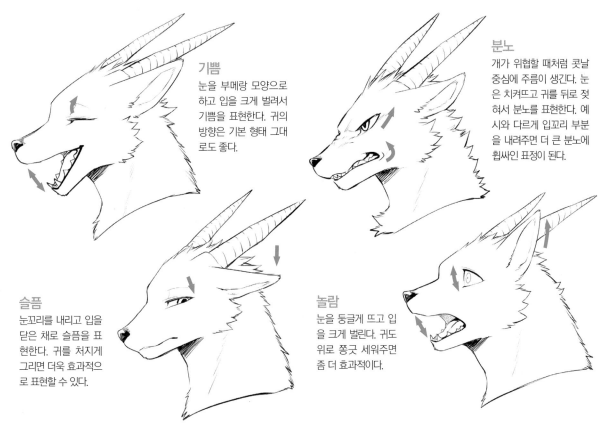

기쁨
눈을 부메랑 모양으로 하고 입을 크게 벌려서 기쁨을 표현한다. 귀의 방향은 기본 형태 그대로도 좋다.

분노
개가 위협할 때처럼 콧날 중심에 주름이 생긴다. 눈은 치켜뜨고 귀를 뒤로 젖혀서 분노를 표현한다. 예시와 다르게 입꼬리 부분을 내려주면 더 큰 분노에 휩싸인 표정이 된다.

슬픔
눈꼬리를 내리고 입을 닫은 채로 슬픔을 표현한다. 귀를 처지게 그리면 더욱 효과적으로 표현할 수 있다.

놀람
눈을 둥글게 뜨고 입을 크게 벌린다. 귀도 위로 쫑긋 세워주면 좀 더 효과적이다.

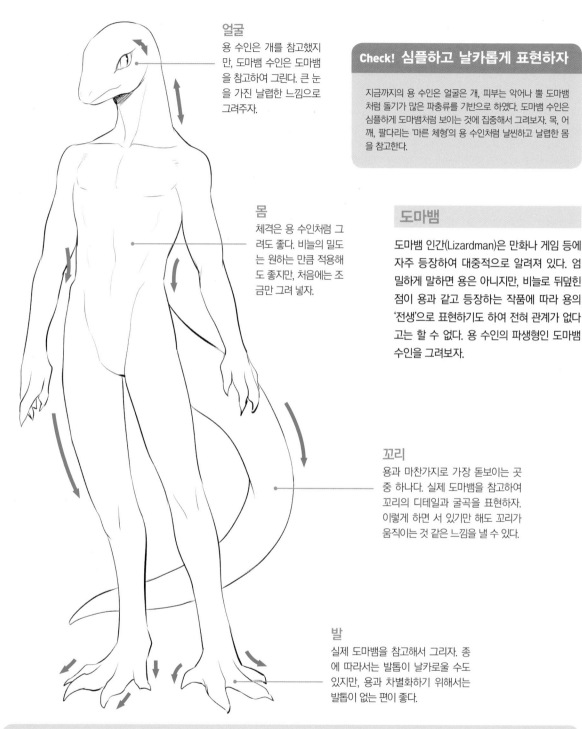

얼굴
용 수인은 개를 참고했지만, 도마뱀 수인은 도마뱀을 참고하여 그린다. 큰 눈을 가진 날렵한 느낌으로 그려주자.

몸
체격은 용 수인처럼 그려도 좋다. 비늘의 밀도는 원하는 만큼 적용해도 좋지만, 처음에는 조금만 그려 넣자.

꼬리
용과 마찬가지로 가장 돋보이는 곳 중 하나다. 실제 도마뱀을 참고하여 꼬리의 디테일과 굴곡을 표현하자. 이렇게 하면 서 있기만 해도 꼬리가 움직이는 것 같은 느낌을 낼 수 있다.

발
실제 도마뱀을 참고해서 그리자. 종에 따라서는 발톱이 날카로울 수도 있지만, 용과 차별화하기 위해서는 발톱이 없는 편이 좋다.

Check! 심플하고 날카롭게 표현하자

지금까지의 용 수인은 얼굴은 개, 피부는 악어나 뿔 도마뱀처럼 돌기가 많은 파충류를 기반으로 하였다. 도마뱀 수인은 심플하게 도마뱀처럼 보이는 것에 집중해서 그려보자. 목, 어깨, 팔다리는 '마른 체형'의 용 수인처럼 날씬하고 날렵한 몸을 참고한다.

도마뱀

도마뱀 인간(Lizardman)은 만화나 게임 등에 자주 등장하여 대중적으로 알려져 있다. 엄밀하게 말하면 용은 아니지만, 비늘로 뒤덮인 점이 용과 같고 등장하는 작품에 따라 용의 '전생'으로 표현하기도 하여 전혀 관계가 없다고는 할 수 없다. 용 수인의 파생형인 도마뱀 수인을 그려보자.

🐾Tips 판타지의 단골손님

도마뱀 수인이 용과 연계된 이유는 외견이 닮았고, 창작물에서 자주 함께 언급되기 때문이다. 카규쿠모(蝸牛くも)의 라이트노벨 〈고블린 슬레이어〉에서는 도마뱀 수인인 신관이 지위를 올리기 위해 용으로 변신한다. 이 작품상에서는 도마뱀보다 용이 더 높은 레벨이기 때문이다. 국민적인 인기를 얻은 게임 '드래곤 퀘스트' 시리즈에 등장하는 리자드맨은 '드래곤 계열' 몬스터로 설정되어 있어 날개를 가지고 있으며 외모는 거의 용과 같다.

도마뱀의 얼굴을 그리는 법 인간의 얼굴과 비슷하게 형태를 잡는다

① 얼굴 형태
원기둥에 원뿔을 더해서 얼굴의 형태를 잡은 뒤 십자 기준선을 긋고, 눈과 입의 위치를 정한다. 처음에는 인간의 얼굴을 그리는 것과 비슷한 느낌으로 형태를 잡는다.

② 눈의 형태
눈의 형태와 위치를 정한다. 도마뱀의 눈은 동공이 세로로 긴 형과 원형으로 나누어져 있다. 여기에서는 세로로 길게 하여 멋있는 분위기로 그렸다.

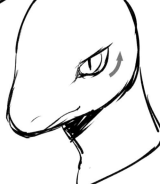

③ 윤곽 그리기
도마뱀은 눈꺼풀을 가지고 있으며 눈이 아래에서 위로 닫힌다. 사소하지만, 도마뱀의 특징이므로 표현해주면 좋다.

④ 선 정리
선을 정리하여 완성한다. 입과 콧날은 인간과 다르며, 코의 높이 표현은 거의 하지 않는다.

도마뱀의 표정 눈과 입으로 감정을 표현한다

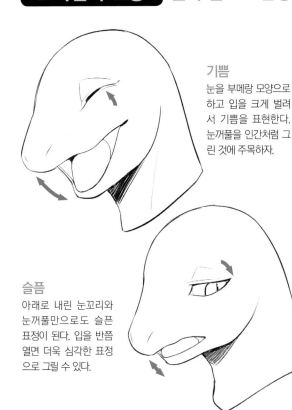

기쁨
눈을 부메랑 모양으로 하고 입을 크게 벌려서 기쁨을 표현한다. 눈꺼풀을 인간처럼 그린 것에 주목하자.

슬픔
아래로 내린 눈꼬리와 눈꺼풀만으로도 슬픈 표정이 된다. 입을 반쯤 열면 더욱 심각한 표정으로 그릴 수 있다.

분노
세로로 긴 동공이 효과적으로 활용되는 표정이다. 동공을 평소보다 작게 그리고 입꼬리도 내려주면 좋다.

놀람
눈을 휘둥그레 뜨고 입을 크게 벌린다. 얼굴 방향까지도 변화를 주면 놀라서 소리를 지르는 듯한 표정이 된다.

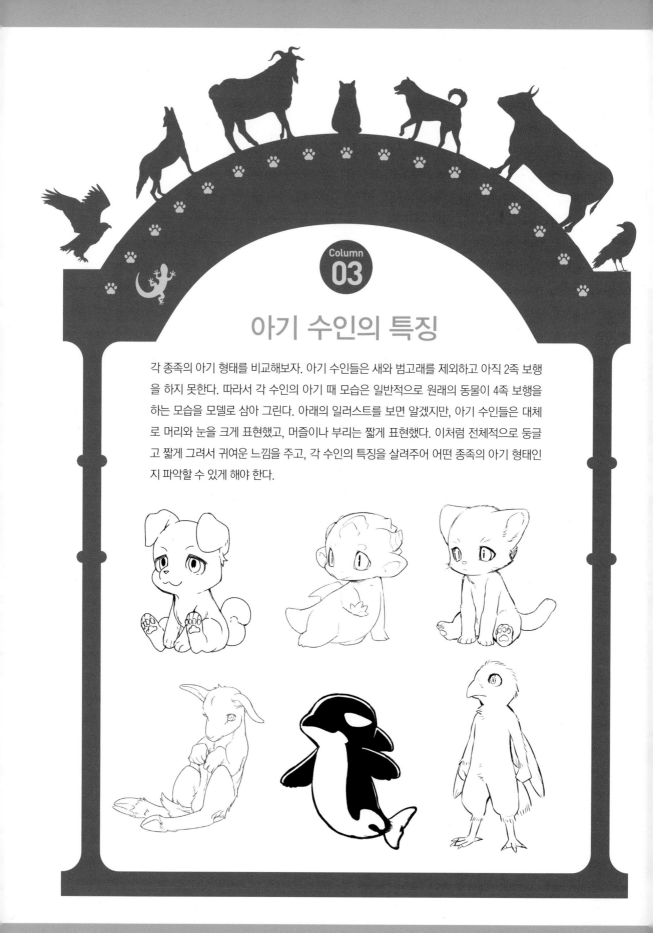

아기 수인의 특징

각 종족의 아기 형태를 비교해보자. 아기 수인들은 새와 범고래를 제외하고 아직 2족 보행을 하지 못한다. 따라서 각 수인의 아기 때 모습은 일반적으로 원래의 동물이 4족 보행을 하는 모습을 모델로 삼아 그린다. 아래의 일러스트를 보면 알겠지만, 아기 수인들은 대체로 머리와 눈을 크게 표현했고, 머즐이나 부리는 짧게 표현했다. 이처럼 전체적으로 둥글고 짧게 그려서 귀여운 느낌을 주고, 각 수인의 특징을 살려주어 어떤 종족의 아기 형태인지 파악할 수 있게 해야 한다.

바다 생명체

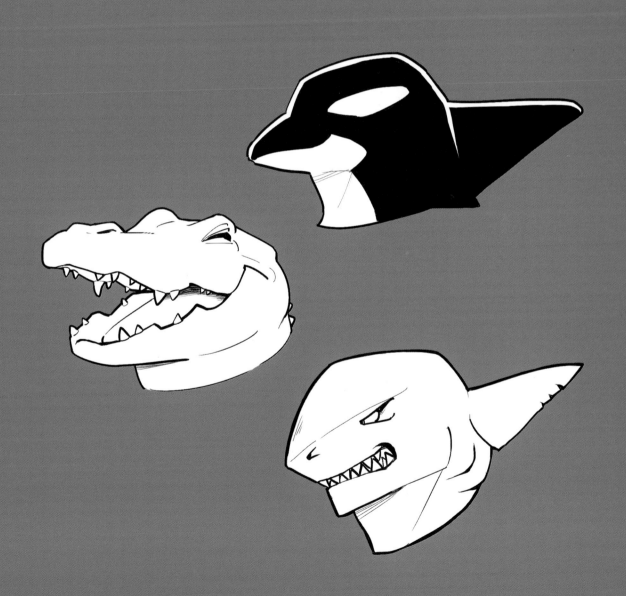

범고래 수인을 그리는 법

Lesson 06

범고래 수인은 가장 이색적이고 특별한 바다 포유류 수인이다. 몸은 어류에 가깝지만, 골격은 인간과 같은 부분이 남아있다. 범고래 수인과 그 외 다양한 해양 생물 수인에 대해 알아보자.

남성 수인 용맹한 바다의 왕자, 범고래

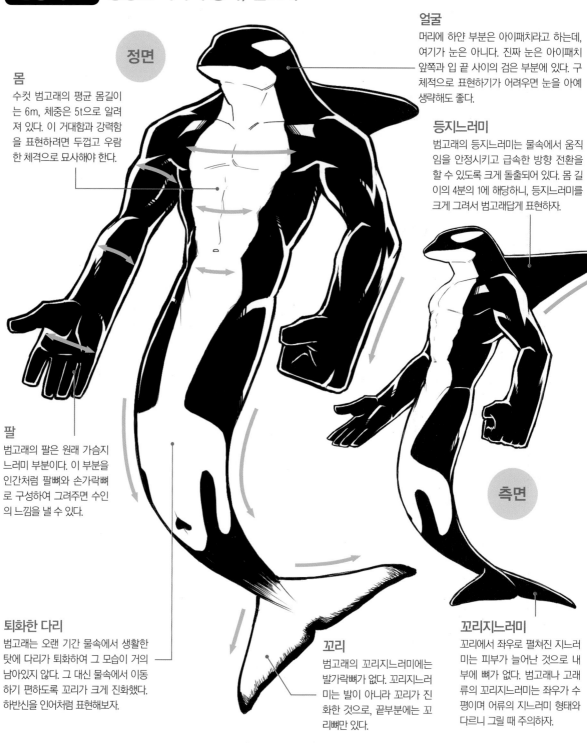

정면

몸
수컷 범고래의 평균 몸길이는 6m, 체중은 5t으로 알려져 있다. 이 거대함과 강력함을 표현하려면 두껍고 우람한 체격으로 묘사해야 한다.

얼굴
머리에 하얀 부분은 아이패치라고 하는데, 여기가 눈은 아니다. 진짜 눈은 아이패치 앞쪽과 입 끝 사이의 검은 부분에 있다. 구체적으로 표현하기가 어려우면 눈을 아예 생략해도 좋다.

등지느러미
범고래의 등지느러미는 물속에서 움직임을 안정시키고 급속한 방향 전환을 할 수 있도록 크게 돌출되어 있다. 몸 길이의 4분의 1에 해당하니, 등지느러미를 크게 그려서 범고래답게 표현하자.

측면

팔
범고래의 팔은 원래 가슴지느러미 부분이다. 이 부분을 인간처럼 팔뼈와 손가락뼈로 구성하여 그려주면 수인의 느낌을 낼 수 있다.

퇴화한 다리
범고래는 오랜 기간 물속에서 생활한 탓에 다리가 퇴화하여 그 모습이 거의 남아있지 않다. 그 대신 물속에서 이동하기 편하도록 꼬리가 크게 진화했다. 하반신을 인어처럼 표현해보자.

꼬리
범고래의 꼬리지느러미에는 발가락뼈가 없다. 꼬리지느러미는 발이 아니라 꼬리가 진화한 것으로, 끝부분에는 꼬리뼈만 있다.

꼬리지느러미
꼬리에서 좌우로 펼쳐진 지느러미는 피부가 늘어난 것으로 내부에 뼈가 없다. 범고래나 고래류의 꼬리지느러미는 좌우가 수평이며 어류의 지느러미 형태와 다르니 그릴 때 주의하자.

여성 수인 글래머 스타일로 몸을 표현한다

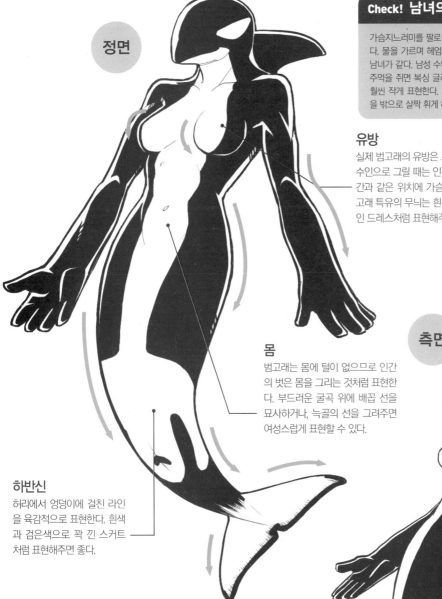

정면

측면

Check! 남녀의 손을 구분해서 그리자

가슴지느러미를 팔로 변형한 것이 범고래 수인의 최대 특징이다. 물을 가르며 헤엄치기 위해 손바닥은 크고 평평한데 이는 남녀가 같다. 남성 수인의 손은 펼치면 야구 글러브처럼 되고, 주먹을 쥐면 복싱 글러브처럼 된다. 여성 수인의 손은 이보다 훨씬 작게 표현한다. 또한 손가락도 곡선으로 그려주고, 손끝을 밖으로 살짝 휘게 하여 여성스러움을 강조한다.

유방

실제 범고래의 유방은 꼬리의 시작 부분에 있다. 하지만 수인으로 그릴 때는 인간을 기반으로 하고 있으므로 인간과 같은 위치에 가슴을 그려주고, 크게 표현한다. 범고래 특유의 무늬는 흰색과 검은색으로 가슴이 크게 파인 드레스처럼 표현해주면 좋다.

등지느러미

크게 수직으로 뻗은 수컷의 등지느러미와는 다르게 작고 낫처럼 휘어져 있다. 이는 남녀를 구분하는 특징 중 하나이다.

몸

범고래는 몸에 털이 없으므로 인간의 벗은 몸을 그리는 것처럼 표현한다. 부드러운 굴곡 위에 배꼽 선을 묘사하거나, 늑골의 선을 그려주면 여성스럽게 표현할 수 있다.

하반신

허리에서 엉덩이에 걸친 라인을 육감적으로 표현한다. 흰색과 검은색으로 꽉 낀 스커트처럼 표현해주면 좋다.

꼬리

꼬리 라인은 두 다리를 모은 여성의 다리처럼 표현하여 곡선을 강조해준다.

Check! 머리 부분과 등지느러미로 여성스러움을 강조한다

여성 수인은 날카로운 남성 수인과 다르게 부드러운 라인으로 이마를 강조한다. 또한 아이패치를 조금 더 작고 둥글게 그려주고, 아래턱 흰부분이 부드럽게 위로 향하도록 경사를 주면 여성스러움을 표현할 수 있다. 등지느러미는 뒤로 젖혀서 머리처럼 표현하는 것도 좋다.

골격 | 범고래와 인간의 골격을 조합한 수인의 골격

범고래 수인의 골격

견갑골은 크게 자리 잡아 두꺼운 팔을 지지하고 있다. 상완골과 전완골도 길이와 비율은 인간을 닮았으나 두꺼운 형태를 하고 있다. 지골도 커서 손이 마치 글러브처럼 보인다. 미추는 척추에서 이어져 내려와 하반신을 형성하는데, 중간에 퇴화한 골반을 잘 표현해주도록 하자.

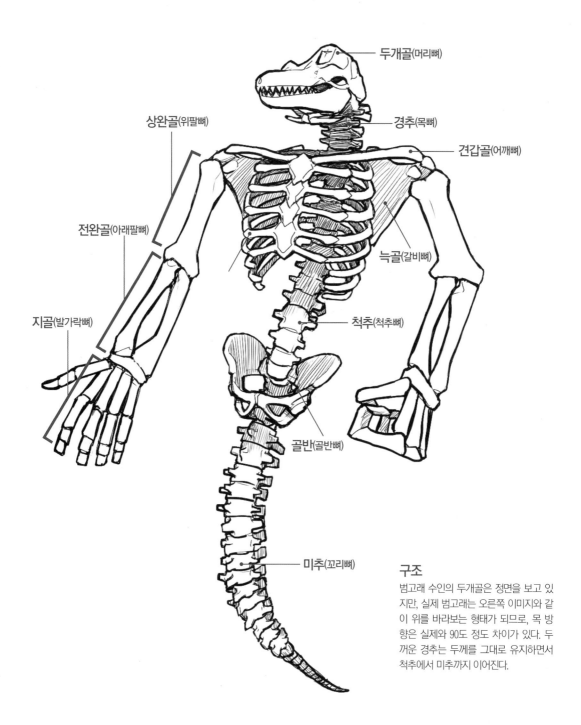

두개골(머리뼈)

경추(목뼈)

견갑골(어깨뼈)

상완골(위팔뼈)

전완골(아래팔뼈)

늑골(갈비뼈)

지골(발가락뼈)

척추(척추뼈)

골반(골반뼈)

미추(꼬리뼈)

구조

범고래 수인의 두개골은 정면을 보고 있지만, 실제 범고래는 오른쪽 이미지와 같이 위를 바라보는 형태가 되므로, 목 방향은 실제와 90도 정도 차이가 있다. 두꺼운 경추는 두께를 그대로 유지하면서 척추에서 미추까지 이어진다.

범고래의 골격

범고래로 대표되는 고래류는 육지에서 바다로 이동한 종족이다. 따라서 골격을 보면 육지에서 사는 포유류와 깜짝 놀랄 정도로 많은 부분이 닮았다. 크기는 다르지만, 팔뼈나 발가락뼈의 형상은 앞다리의 잔재이다. 뒷다리는 퇴화했지만 원래 골반의 흔적이 골격에 남아있다.

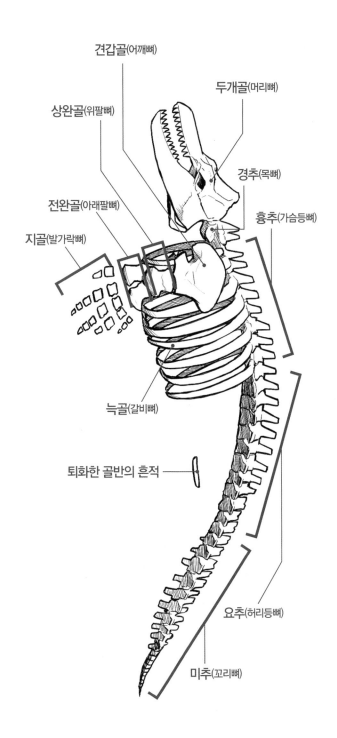

견갑골(어깨뼈)

두개골(머리뼈)

상완골(위팔뼈)

경추(목뼈)

전완골(아래팔뼈)

흉추(가슴등뼈)

지골(발가락뼈)

늑골(갈비뼈)

퇴화한 골반의 흔적

요추(허리등뼈)

미추(꼬리뼈)

몸을 그리는 법 강인한 근육을 가진 범고래 수인을 그려보자

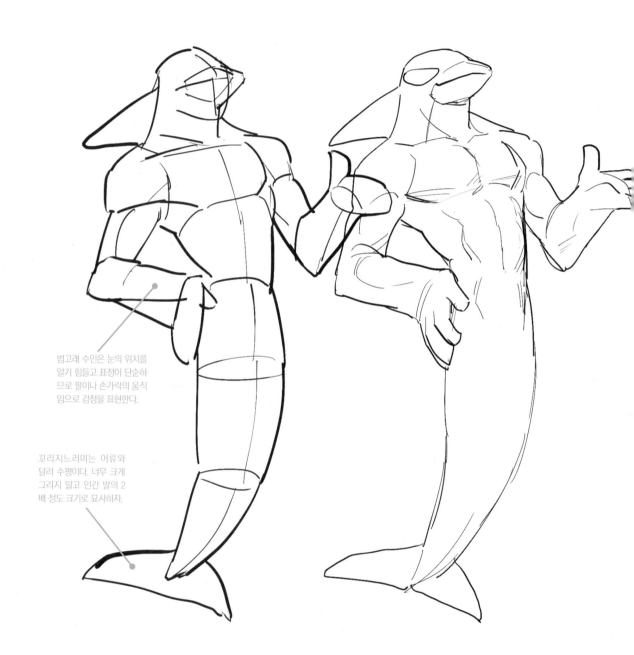

범고래 수인은 눈의 위치를 알기 힘들고 표정이 단순하므로 팔이나 손가락의 움직임으로 감정을 표현한다.

꼬리지느러미는 어류와 달리 수평이다. 너무 크게 그리지 말고 인간 발의 2배 정도 크기로 묘사하자.

① 형태 잡기

범고래 수인의 몸을 블록으로 나누어 형태를 잡는다. 하반신은 꼬리로 되어 있지만, 인간의 다리를 구분하는 것처럼 블록을 나누어준다.

② 러프 스케치

형태에 따라 근육을 그려 넣는다. 몸에 털이 없으므로 상반신은 인간과 매우 닮은 느낌으로 그린다.

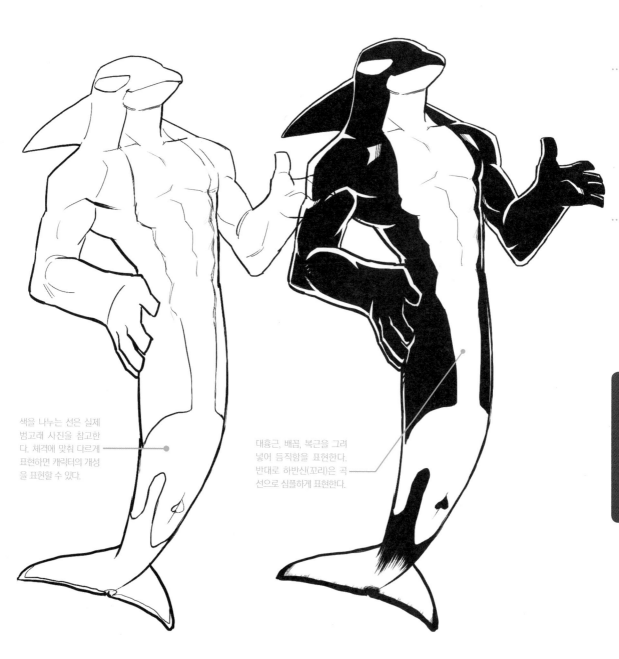

색을 나누는 선은 실제 범고래 사진을 참고한다. 체격에 맞춰 다르게 표현하면 캐릭터의 개성을 표현할 수 있다.

대흉근, 배꼽, 복근을 그려 넣어 듬직함을 표현한다. 반대로 하반신(꼬리)은 곡선으로 심플하게 표현한다.

③ 선 그리기

러프 스케치의 선을 정리한다. 범고래의 특징인 흰색과 검은색의 투톤 컬러 라인도 이 단계에서 그려 넣는다.

④ 마무리

흰색과 검은색 부분을 나누어 칠한다. 검은색 부분에는 근육 라인을 강조하기 위해 흰색으로 하이라이트 선을 넣어 입체감을 표현한다.

얼굴을 그리는 법 단순한 선으로 구성한다

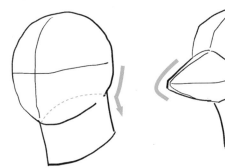

얼굴 형태

머리는 작고, 거의 타원형으로 그린다. 두꺼운 목도 머리와 일체감을 낼수 있도록 비슷한 크기로 형태를 잡는다.

주둥이와 등지느러미 형태

주둥이는 단면이 마름모꼴인 사각형으로 입체감 있게 그려준다. 뒷머리에는 머리의 가로 폭과 비슷한 길이로 길게 등지느러미를 붙인다.

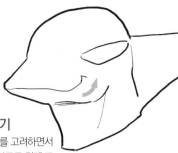

윤곽 그리기

실제 눈 위치를 고려하면서 아이패치를 가로로 길게 그린다. 입꼬리를 조금 끌어올리면 표정이 생긴다.

선 정리

흰색과 검은색으로 칠한다. 이때 이마나 등지느러미의 가장자리에 하이라이트를 넣으면 범고래 특유의 광택과 입체감이 생긴다.

표정을 그리는 법 입모양과 아이패치로 감정을 표현한다

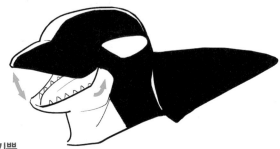

기쁨

위턱을 올리고 입꼬리가 올라간 부분을 강조한다. 날카롭지 않은 이빨과 부드러운 느낌으로 혓바닥을 그려 넣으면 매우 기분이 좋아 보인다. 아이패치도 위쪽을 둥글게 해주면 효과적이다.

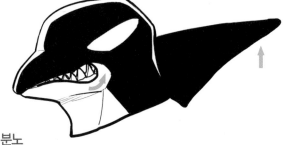

분노

어금니를 크게 강조하고 잇몸을 드러낸다. 또한 아이패치를 매우 날카롭게 끌어올리고 등지느러미도 살짝 올려서 분노를 표현한다. 얼굴 윤곽도 각지게 하면 좀 더 효과적이다.

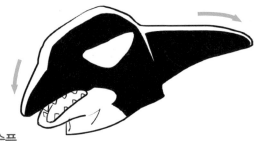

슬픔

위턱과 등지느러미를 극단적으로 내리고 전체적으로 풀이 죽은 느낌을 표현한다. 아이패치도 윗면을 조금 푹 꺼지게 그려주면 매우 슬피하는 표정이 된다.

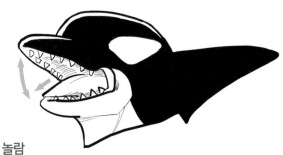

놀람

윗잇몸이 보일 정도로 입을 크게 벌린다. 아이패치도 조금 둥글게 그려주면 눈을 크게 뜬 느낌이 된다. 여기에서 혀를 조금 돌출시키면 놀라서 소리지르는 것처럼 보인다.

얼굴의 각도 다양한 방향에서 입체감을 파악한다

옆

두꺼운 목을 토대로 정사각뿔 모양의 머리를 측면으로 올린다. 둥근 이마에서 머즐까지 내려오는 면은 약간 굴곡이 있고, 뒷머리와 등지느러미가 만나는 면은 굴곡이 거의 없이 평평하다.

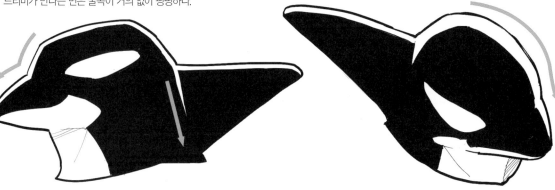

사선

사선 위에서 본 범고래 수인의 머리이다. 야구 헬멧을 부드럽게 표현한 형태로 보인다.

정면

사실 범고래 수인의 진짜 눈은 아이패치 앞쪽 끝부분 가까이에 있고, 정면을 응시하고 있다. 머리와 목의 폭은 거의 같다.

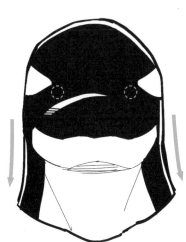

Check! 돌출된 이마의 비밀

범고래의 돌출된 이마에는 '멜론'이라는 지방조직이 있는데, 이를 통해 전방으로 초음파를 쏘아서 물속의 물체를 파악한다. 범고래에게는 눈 이상으로 중요한 감각기관이므로, 돌출된 이마를 잘 표현해주어야 한다.

위

위에서 본 범고래 수인의 머리이다. 주둥이 부분의 날카로운 라인은 범고래 수인을 표현하는데 중요한 포인트가 된다.

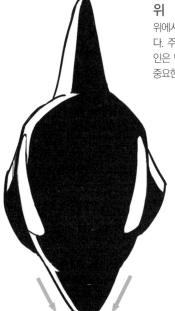

아래

목에서 아래턱까지는 거의 흰색이다. 하악골과 목근육선을 그려주면 입체감과 듬직함을 표현할 수 있다.

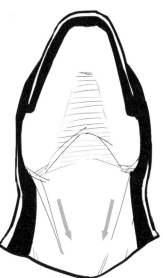

손의 짐승화 │ 손이 가슴지느러미로 변화한다

① 인간의 손

인간과 같은 모양의 손이다. 범고래는 몸이 검고 손톱이 없으므로 가죽 장갑을 낀 것처럼 표현한다.

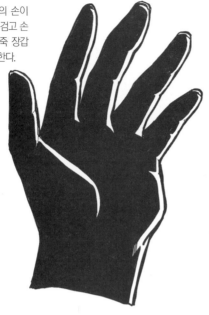

② 각지고 커진 손

물속을 힘차게 가르며 헤엄칠수 있도록 각지고 커진 손이다. 손은 평평하지만 아직까지는 물건을 쥘 수 있다.

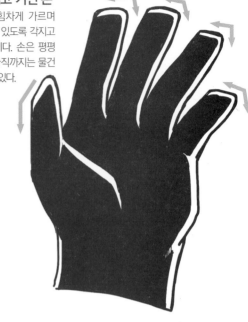

③ 지느러미인 손

손가락이 더욱 넓어지고, 평평해진다. 손가락을 펼치면 거의 지느러미 모양이 되는데, 이는 실제 범고래 등지느러미의 내부 골격에 가까운 모습이다.

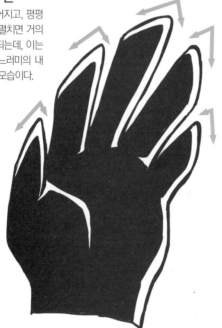

④ 지느러미

완전히 가슴지느러미와 같은 상태가 되었다. 캐릭터에 적용시킬 때는 손바닥 부분만 지느러미로 표현할 수도 있고, 팔 전체를 지느러미로 표현할 수도 있다.

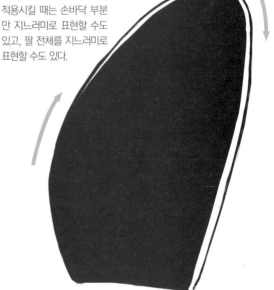

💡**Tips** 고래와 하마는 동족이다!?

범고래를 포함한 고래의 조상은 원래 육지에서 생활했다. 골격을 보면 하반신에 있는 골반의 흔적을 통해 땅 위를 걸었던 시기가 있었다는 것을 짐작할 수 있다. 바다로 돌아가기 전 고래의 조상은 어떤 동물이었을까? 최근에 DNA 해석에 따른 조사연구 결과를 보면 하마와 조상이 같은 우제류(偶蹄類)의 일종이라는 것이 유력한 설이다.

발의 짐승화 두 다리가 꼬리지느러미로 변화한다

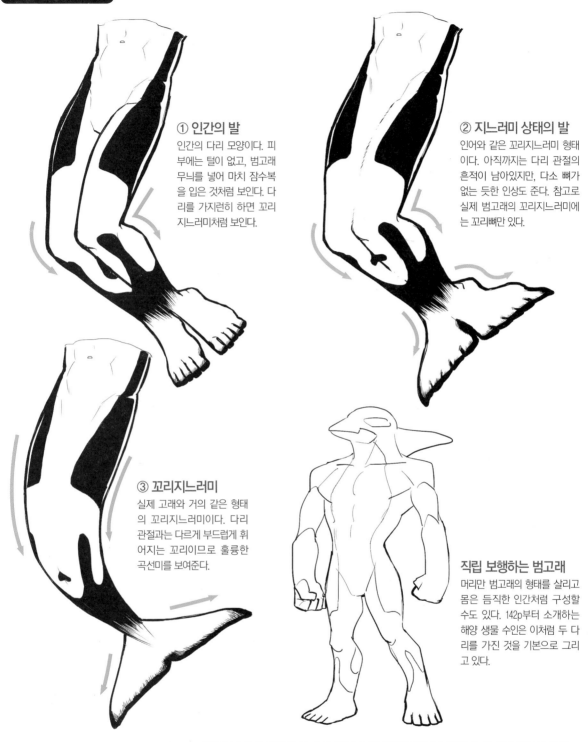

① 인간의 발
인간의 다리 모양이다. 피부에는 털이 없고, 범고래 무늬를 넣어 마치 잠수복을 입은 것처럼 보인다. 다리를 가지런히 하면 꼬리지느러미처럼 보인다.

② 지느러미 상태의 발
인어와 같은 꼬리지느러미 형태이다. 아직까지는 다리 관절의 흔적이 남아있지만, 다소 뼈가 없는 듯한 인상도 준다. 참고로 실제 범고래의 꼬리지느러미에는 꼬리뼈만 있다.

③ 꼬리지느러미
실제 고래와 거의 같은 형태의 꼬리지느러미이다. 다리 관절과는 다르게 부드럽게 휘어지는 꼬리이므로 훌륭한 곡선미를 보여준다.

직립 보행하는 범고래
머리만 범고래의 형태를 살리고 몸은 듬직한 인간처럼 구성할 수도 있다. 142p부터 소개하는 해양 생물 수인은 이처럼 두 다리를 가진 것을 기본으로 그리고 있다.

💡Tips 다리가 꼬리지느러미가 된 동물들

위의 '② 지느러미 상태의 발'은 바다사자나 바다표범의 뒷다리에 가까운 형태이다. 바다사자나 바다표범은 고래류처럼 바다에서 헤엄치는 포유류이다. 그들은 기각류(鰭脚類)로 분류되며 한자 그대로 팔다리가 지느러미처럼 생긴 포유류이다. 이들은 바다표범이나 바다사자과, 해마과로 나누어져 있으며 꼬리지느러미 같은 뒷다리가 특징이고, 육상에서도 이동할 수 있다.

범고래 수인의 체격 지방과 근육이 붙는 방식에 따라 차이가 나타난다

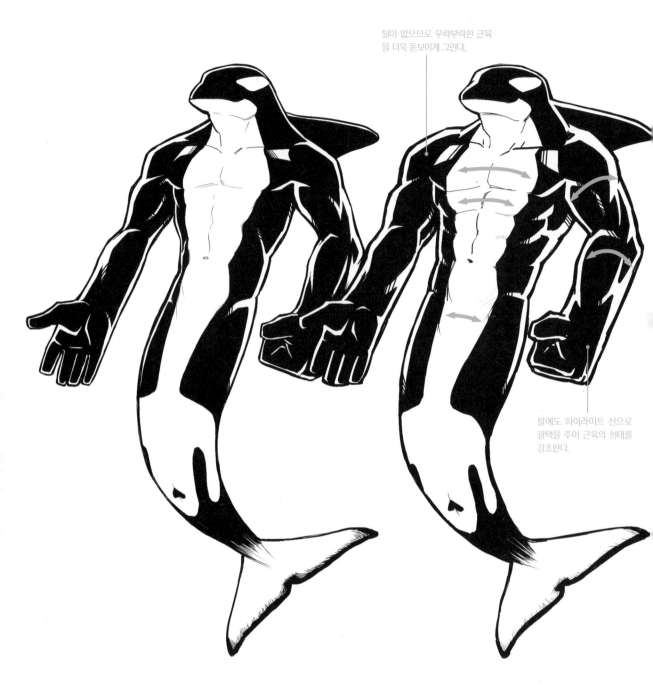

털이 없으므로 우락부락한 근육을 더욱 돋보이게 그린다.

팔에도 하이라이트 선으로 광택을 주어 근육의 형태를 강조한다.

표준 체형
거친 파도를 헤엄치는 범고래 수인은 기본적으로 근육질의 듬직한 몸을 하고 있다. 또한 그와 동시에 물의 저항을 덜 받기 위한 곡선형의 몸을 가진 아름다운 종족이다.

근육질 체형
근육질 체형은 더욱 체격이 좋고 우락부락하다. 가슴 근육과 복근을 팽팽하게 표현하고, 삼각근과 상완근을 하이라이트 선으로 형태를 표현하여 근육을 강조한다.

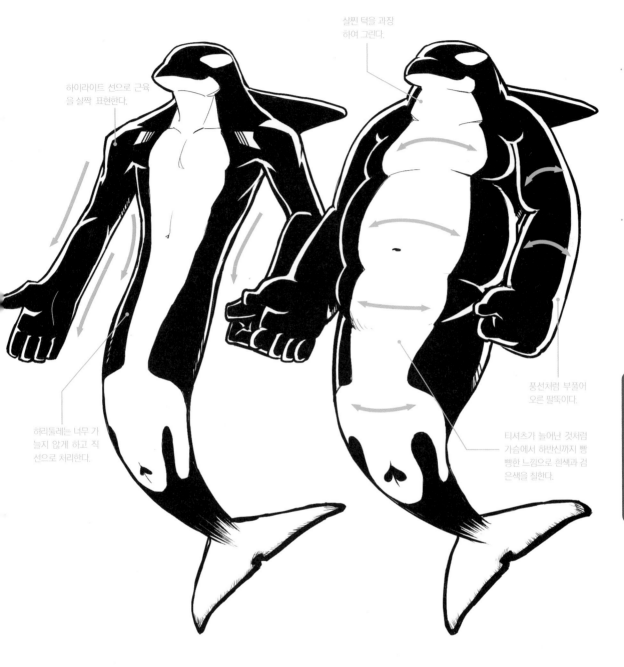

하이라이트 선으로 근육을 살짝 표현한다.

살찐 턱을 과장하여 그린다.

허리둘레는 너무 가늘지 않게 하고 직선으로 처리한다.

풍선처럼 부풀어 오른 팔뚝이다.

티셔츠가 늘어난 것처럼 가슴에서 하반신까지 빵빵한 느낌으로 흰색과 검은색을 칠한다.

마른 체형

말라도 두꺼운 목과 듬직한 어깨가 있어 마른 근육질 몸이 된다. 이때는 가슴 근육과 복근을 과장하지 말고, 팔도 직선으로 처리하여 날씬함을 표현한다.

뚱뚱한 체형

매우 특이한 비만 체형의 범고래 수인이다. 둥그스름한 선으로 뚱뚱한 몸을 표현한다. 어깨 폭을 넘어서는 배 둘레가 압권이다.

연령에 따른 특징을 알아보자

💡**Tips** 범고래의 체형은 달라지지 않는다!?

갓 태어난 아기 범고래는 부모와 거의 같은 형태이다. 태어난 후 바로 자력으로 헤엄쳐서 수면 위로 올라가 호흡해야 살 수 있기 때문이다.

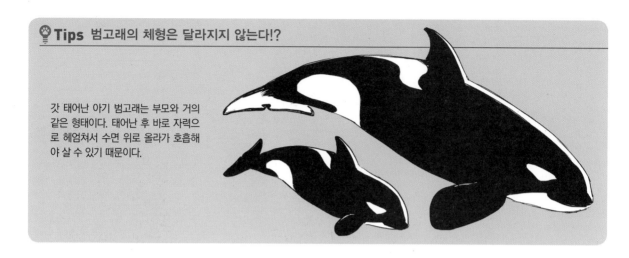

소년기(6~14살)

5등신 정도의 비율로, 아직 머리가 크고 목이 짧다. 어깨는 흘러내리게 해서 소년답게 표현하자. 몸에는 아직 근육이 없어 직선적인 느낌으로 그린다.

유년기(0~5세)

머리가 크고 배도 통통하게 나온 유아 체형이다. 팔 부분은 손가락을 짧게 표현했지만, 거의 지느러미 상태이다. 범고래 인형처럼 사랑스럽게 표현해보자.

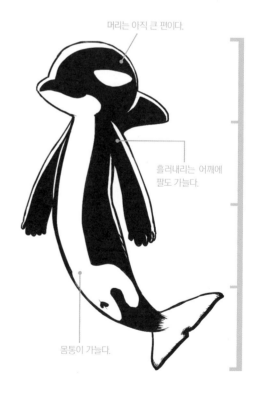

머리는 아직 큰 편이다.

흘러내리는 어깨에 팔도 가늘다.

몸통이 가늘다.

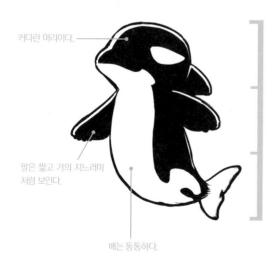

커다란 머리이다.

팔은 짧고 거의 지느러미처럼 보인다.

배는 통통하다.

※표시한 연령은 인간을 기준으로 하고 있다.

성인기(20세~)

어깨와 직접 이어지는 두꺼운 목과 훌륭한 등지느러미가 어른의 징표라고 할 수 있다. 팔의 두께와 손의 크기도 소년보다 2배 이상 크게 그리고, 단단한 근육을 표현해준다.

청년기(15~19세)

머리가 둥글어 아직 어리게 보이지만, 머리를 받치고 있는 두꺼운 목은 확실하게 그려준다. 어깨와 팔도 아직 가늘지만 근육을 표현해준다.

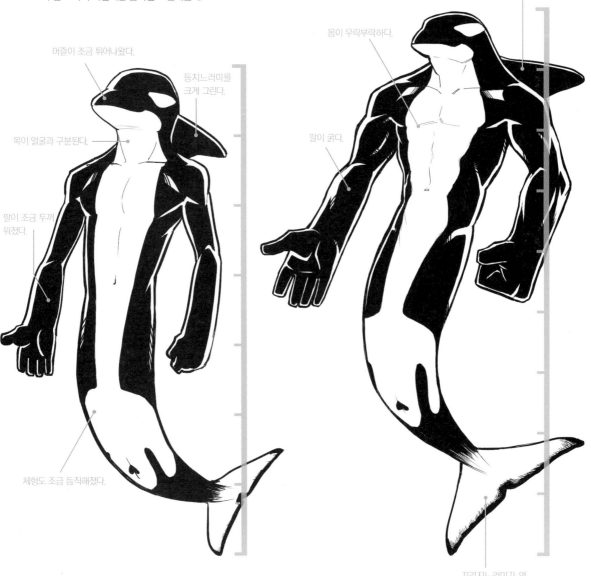

머즐이 조금 튀어나왔다.

등지느러미를 크게 그린다.

목이 얼굴과 구분된다.

팔이 조금 두꺼워졌다.

체형도 조금 듬직해졌다.

등지느러미가 크다.

몸이 우락부락하다.

팔이 굵다.

꼬리지느러미가 옆으로 넓게 퍼졌다.

베리에이션 ① 날렵한 바다의 인기 동물, 돌고래

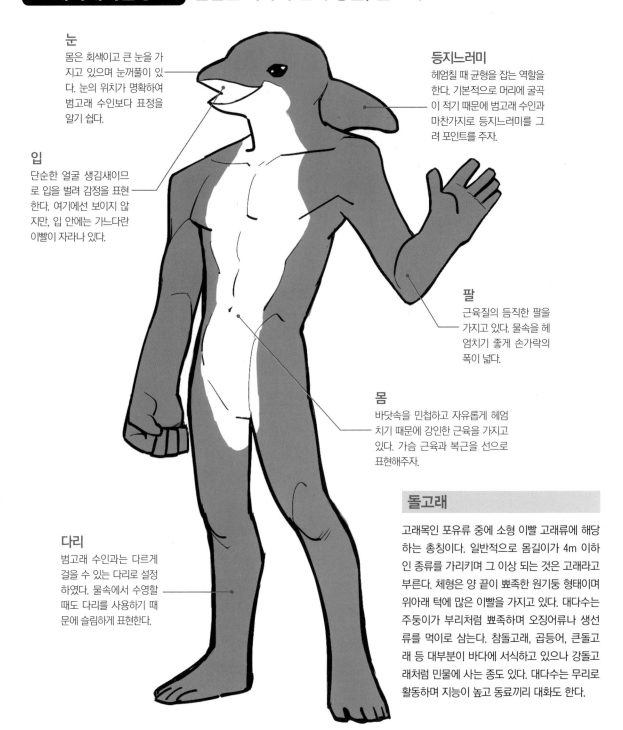

눈
몸은 회색이고 큰 눈을 가지고 있으며 눈꺼풀이 있다. 눈의 위치가 명확하여 범고래 수인보다 표정을 알기 쉽다.

입
단순한 얼굴 생김새이므로 입을 벌려 감정을 표현한다. 여기에선 보이지 않지만, 입 안에는 가느다란 이빨이 자라나 있다.

등지느러미
헤엄칠 때 균형을 잡는 역할을 한다. 기본적으로 머리에 굴곡이 적기 때문에 범고래 수인과 마찬가지로 등지느러미를 그려 포인트를 주자.

팔
근육질의 듬직한 팔을 가지고 있다. 물속을 헤엄치기 좋게 손가락의 폭이 넓다.

몸
바닷속을 민첩하고 자유롭게 헤엄치기 때문에 강인한 근육을 가지고 있다. 가슴 근육과 복근을 선으로 표현해주자.

다리
범고래 수인과는 다르게 걸을 수 있는 다리로 설정하였다. 물속에서 수영할 때도 다리를 사용하기 때문에 슬림하게 표현한다.

돌고래

고래목인 포유류 중에 소형 이빨 고래류에 해당하는 총칭이다. 일반적으로 몸길이가 4m 이하인 종류를 가리키며 그 이상 되는 것은 고래라고 부른다. 체형은 양 끝이 뾰족한 원기둥 형태이며 위아래 턱에 많은 이빨을 가지고 있다. 대다수는 주둥이가 부리처럼 뾰족하며 오징어류나 생선류를 먹이로 삼는다. 참돌고래, 곱등어, 큰돌고래 등 대부분이 바다에 서식하고 있으나 강돌고래처럼 민물에 사는 종도 있다. 대다수는 무리로 활동하며 지능이 높고 동료끼리 대화도 한다.

💡Tips 돌고래 피부의 비밀

돌고래의 피부는 강력하고 고무처럼 반들반들하다. 이는 두꺼운 가죽과 지방으로 만들어져 있어 빠르게 헤엄칠 때 도움이 된다. 피부세포의 대사가 매우 빨라 거의 2시간 정도면 재생하므로, 외부 적에게 공격당하거나 상처가 생겨도 출혈로 사망하는 일이 적다. 하지만 피부가 마르면 매우 약해지며 직사광선에 장시간 노출되면 온도조절이 잘 안 되므로 탈수증이나 일사병에 걸린다.

거대한 몸을 가진 고래

입
위턱과 아래턱에는 부스럼처럼 각질층이 올라와 있다. 개체에 따라 갯수나 형태가 다르므로 캐릭터별로 차이를 두기에 좋다.

눈
얼굴 뒤쪽으로 내려간 고래의 눈은 물의 저항을 덜 받도록 주변보다 함몰되어 있다. 눈이 아래로 치우쳐 있어 아래 방향으로 넓은 시야를 가지고 있다. 조금 졸린 듯해 보이는 것은 그 때문이다.

고래
몸길이 1.2~30m, 체중 450kg~170t 정도 되는 거대한 포유류이다. 고래는 거대한 몸에 커다란 가슴지느러미, 넓은 꼬리지느러미가 있어 수중 생활에 최적화되어 있다. 장시간의 수중 잠행이 가능하지만, 가끔 분기공을 수면 밖으로 내고 폐로 호흡을 한다. 현재는 가장 큰 대왕고래를 포함하여 80종 남짓 남아있는 것으로 알려져 있다.

몸
거대한 몸을 표현하기 위해 땅딸막한 역삼각형 모양을 하고 있다. 비만이 아니기에 안쪽에는 강인한 근육이 숨어 있다.

팔
고래는 종류에 따라 몸길이의 3분의 1 정도 되는 가슴지느러미를 가지고 있기도 하다. 따라서 다른 해양 생물 수인보다 길고 두꺼운 팔을 하고 있다. 여기에 각질층을 더해주면 좀 더 힘이 느껴진다.

다리
땅딸막한 몸과 긴 팔에 어울리도록 다리는 굵고 짧게 그린다. 체형을 다르게 표현할 수도 있지만, 여기에서는 전체적으로 고릴라처럼 표현해 보았다.

PART1 기초편

PART2 육지 생명체

PART3 하늘 생명체

PART4 바다 생명체

PART5 수인을 구분하여 그리는 법

☼Tips 이빨고래와 수염고래
고래는 크게 이빨고래와 수염고래로 구분된다. 이빨고래는 범고래와 돌고래, 향고래로 대표되며 입속에 날카로운 이빨을 가진 종류다. 주로 바다에 서식하는 생선이나 다른 포유류를 먹이로 삼는다. 수염고래는 이빨이 없고 위턱에 '고래수염'이 자라나 있다. 주로 크릴새우나 작은 물고기처럼 매우 작은 생물을 바닷물과 함께 대량으로 흡입하여 먹는다. 수염은 수염고래 종류에만 있는 특별한 기관으로 이빨이나 털이 변화한 것이 아니라 피부가 변화한 것이다.

다른 종의 동물① 　바다를 누비는 최강의 사냥꾼, 상어

등지느러미
삼각형의 지느러미는 상어의 트레이드마크로서 수면 위로 드러내 그 존재를 나타낸다. 범고래와 마찬가지로 머리 뒤에서 목 사이에 배치한다.

아가미
상어의 호흡기관으로 반달 모양의 틈이다. 실제 상어의 아가미구멍은 목 측면에 각 5개 정도가 있다. 이 역시 상어를 표현하는 중요한 포인트가 된다.

지느러미
상어는 몸의 각 부분에 지느러미가 있다. 가슴지느러미는 팔로 표현하고, 배지느러미는 허리 좌우에, 뒷지느러미는 종아리 바깥쪽에, 등지느러미는 엉덩이 부분에 배치해 보았다.

다리
설정상으로는 꼬리지느러미가 변화한 것이다. 매끈하면서도 근육으로 우락부락한 몸선을 해치지 않도록 표현하자. 발끝을 날카롭게 해서 꼬리지느러미의 느낌도 더한다.

눈

눈빛이 날카롭고 단색이며 눈동자는 그려 넣지 않는다. 상어는 원래 동그란 눈을 하고 있지만, 수인으로 표현할 때는 눈의 윗부분을 치켜올려서 표정을 짓게 할 수도 있다.

이빨
이빨은 얇은 삼각형으로 입속에 여러 개가 자라나 있다. 실제 상어처럼 이빨을 겹겹이 무작위로 겹치면 현실감이 살아난다.

상어
상어목의 연골어로 아가미구멍이 몸의 측면에 있는 것을 총칭한다. 아가미구멍은 몸의 측면에 5~7개가 나란히 있다. 몸은 가늘고 길며 등지느러미가 2개이다. 세로로 긴 꼬리지느러미는 위쪽이 더 길고, 이빨은 여러 줄로 늘어져 있으며 항상 새롭게 자라서 바뀐다. 상어의 기원은 4억 년 전까지 거슬러 올라간다. 다소 형태는 바뀌었지만, 기본적인 구조는 거의 고대의 종과 다르지 않다. 상어는 전 세계 바다에 널리 분포하고 있으며 현재 250종 정도가 존재하는 것으로 알려져 있다. 일부 종은 심해나 민물 지역에 서식한다.

🐾Tips 식인상어는 없다!?
실제로 사람을 주로 잡아먹는 '식인상어'는 없다. 대부분 상어 근처에 우연히 사람이 있는 경우에 상어가 먹이로 착각해서 덮치는 형태로 사고가 발생한다. 위험도가 높은 상어는 황소상어, 뱀상어, 백상아리뿐이다. 이외의 거의 모든 상어는 사람에게 위험하지 않다.

상어의 얼굴을 그리는 법　뾰족한 면으로 날카로운 얼굴 생김새를 표현한다

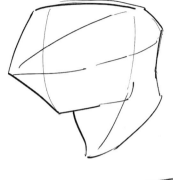

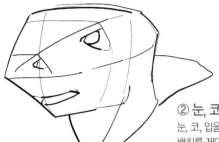

① 얼굴 형태
삼각형을 기본으로 한다. 면을 조립하는 느낌으로 상어처럼 날카롭게 표현한다.

② 눈, 코, 입 형태
눈, 코, 입을 그려 넣는다. 눈의 배치를 제대로 신경 쓰지 않으면 이상해 보이니 주의하자.

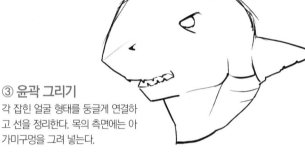

③ 윤곽 그리기
각 잡힌 얼굴 형태를 둥글게 연결하고 선을 정리한다. 목의 측면에는 아가미구멍을 그려 넣는다.

④ 선 정리
선을 정리하면서 윤곽선을 두껍게 그린다. 코에서 눈 위까지 보일락 말락하게 들어간 선은 그대로 두어 각진 얼굴을 표현한다.

상어의 표정　눈과 입으로 감정을 표현한다

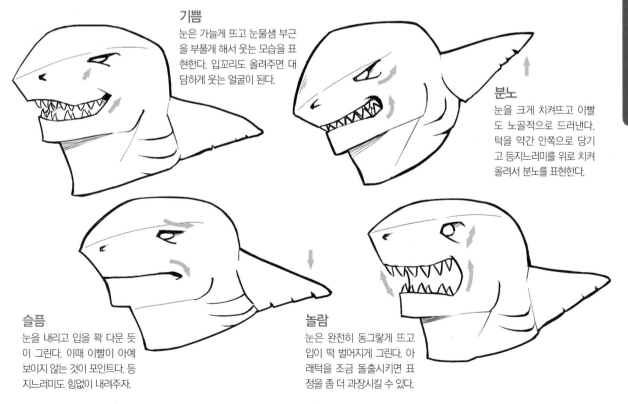

기쁨
눈은 가늘게 뜨고 눈물샘 부근을 부풀게 해서 웃는 모습을 표현한다. 입꼬리도 올려주면 대담하게 웃는 얼굴이 된다.

분노
눈을 크게 치켜뜨고 이빨도 노골적으로 드러낸다. 턱을 약간 안쪽으로 당기고 등지느러미를 위로 치켜올려서 분노를 표현한다.

슬픔
눈을 내리고 입을 꽉 다문 듯이 그린다. 이때 이빨이 아예 보이지 않는 것이 포인트다. 등지느러미도 힘없이 내려주자.

놀람
눈은 완전히 동그랗게 뜨고 입이 떡 벌어지게 그린다. 아래턱을 조금 돌출시키면 표정을 좀 더 과장시킬 수 있다.

다른 종의 동물② 완강한 몸을 가진 대형 파충류, 악어

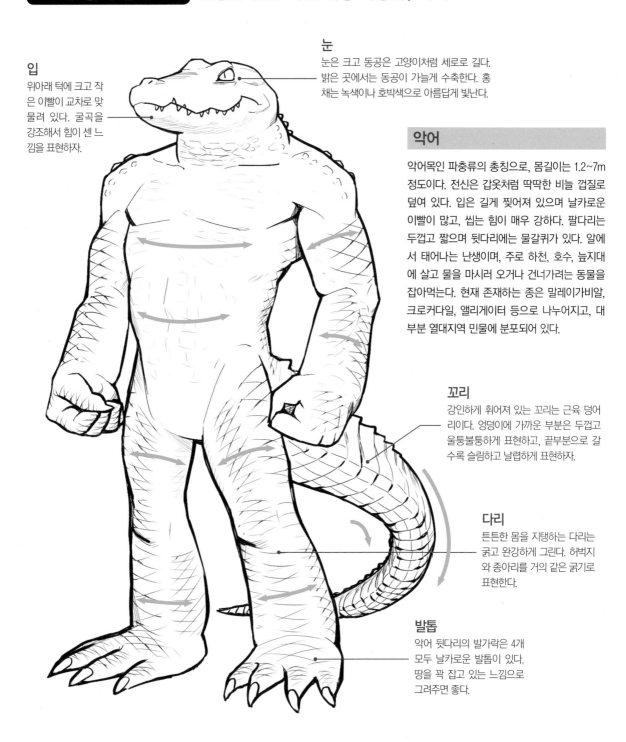

눈
눈은 크고 동공은 고양이처럼 세로로 길다. 밝은 곳에서는 동공이 가늘게 수축한다. 홍채는 녹색이나 호박색으로 아름답게 빛난다.

입
위아래 턱에 크고 작은 이빨이 교차로 맞물려 있다. 굴곡을 강조해서 힘이 센 느낌을 표현하자.

악어

악어목인 파충류의 총칭으로, 몸길이는 1.2~7m 정도이다. 전신은 갑옷처럼 딱딱한 비늘 껍질로 덮여 있다. 입은 길게 찢어져 있으며 날카로운 이빨이 많고, 씹는 힘이 매우 강하다. 팔다리는 두껍고 짧으며 뒷다리에는 물갈퀴가 있다. 알에서 태어나는 난생이며, 주로 하천, 호수, 늪지대에 살고 물을 마시러 오거나 건너가려는 동물을 잡아먹는다. 현재 존재하는 종은 말레이가비알, 크로커다일, 앨리게이터 등으로 나누어지고, 대부분 열대지역 민물에 분포되어 있다.

꼬리
강인하게 휘어져 있는 꼬리는 근육 덩어리이다. 엉덩이에 가까운 부분은 두껍고 울퉁불퉁하게 표현하고, 끝부분으로 갈수록 슬림하고 날렵하게 표현하자.

다리
튼튼한 몸을 지탱하는 다리는 굵고 완강하게 그린다. 허벅지와 종아리를 거의 같은 굵기로 표현한다.

발톱
악어 뒷다리의 발가락은 4개 모두 날카로운 발톱이 있다. 땅을 꽉 잡고 있는 느낌으로 그려주면 좋다.

💡Tips 앨리게이터와 크로커다일의 차이

악어의 종류는 크게 앨리게이터와 크로커다일 두 종류로 구분된다. 앨리게이터의 입을 옆에서 보면 아래턱의 4번째 이빨이 위턱의 구멍에 묻혀 있어서 밖에서는 안 보인다. 반면 크로커다일은 어금니처럼 밖으로 튀어나와 있는데, 풍채로 봐도 크로커다일이 더욱 사납게 보인다.

악어의 얼굴을 그리는 법 눈, 코, 입을 균형감 있게 배치한다

① 얼굴 형태
얼굴 형태는 타원형으로 잡고, 그 위에 평평한 직사각형 모양의 입을 배치한다. 튀어나온 눈도 형태를 그려서 균형을 잡는다.

② 눈, 코, 입 형태
악어 수인의 특징인 입을 그려 넣는다. 턱이 교차로 맞물려 있는 것을 의식하며 그리고, 고양이같은 눈도 그려 넣는다.

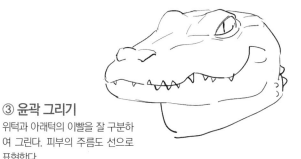
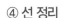

③ 윤곽 그리기
위턱과 아래턱의 이빨을 잘 구분하여 그린다. 피부의 주름도 선으로 표현한다.

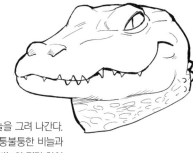

④ 선 정리
피부의 주름과 비늘을 그려 나간다. 머리 뒤에 있는 울퉁불퉁한 비늘과 목젖 부분에 있는 비늘의 질감 차이에도 신경을 쓰자.

악어의 표정 눈과 입으로 감정을 표현한다

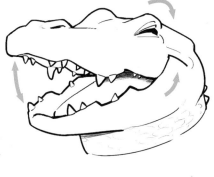

기쁨
눈을 감고 웃는 듯이 그린다. 입을 벌리고 입꼬리 부분을 위로 올리면 기분 좋게 웃는 얼굴이 된다.

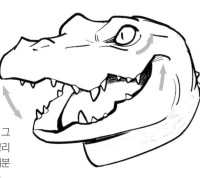

분노
눈썹을 치켜들고 입꼬리를 올린다. 눈동자는 흰자위가 많이 드러나도록 한다.

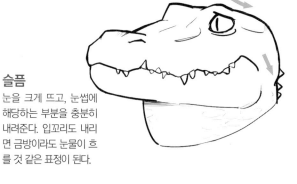

슬픔
눈을 크게 뜨고, 눈썹에 해당하는 부분을 충분히 내려준다. 입꼬리도 내리면 금방이라도 눈물이 흐를 것 같은 표정이 된다.

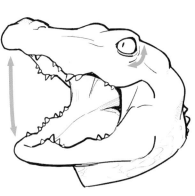

놀람
최대한 입을 크게 벌린다. 눈도 크게 뜨고 눈동자를 거의 점으로 표현하면 너무 놀라서 경악한 표정이 된다.

수인 캐릭터의 감정 표현

'기쁨'은 인간에게 있어서 매우 친숙한 감정이지만, 안면 근육을 사용하여 기쁨을 표현하는 동물은 소수이며 영장류 외에는 거의 웃지 않는다. 본래 인간처럼 얼굴로 감정을 표현하는 동물은 거의 없기에 '감정'이라는 개념 자체가 동물 세계에서는 특이하다고 할 수 있다. 수인의 감정을 표현할 때는 인간의 감정 표현을 많이 참고하면 도움이 된다. 기쁠 때는 어떤 특징이 있었는지, 슬플 땐 어떤 표정인지 잘 관찰하여 그림에 적용시키면 미세한 차이라도 표정의 변화가 자연스럽게 나타날 것이다.

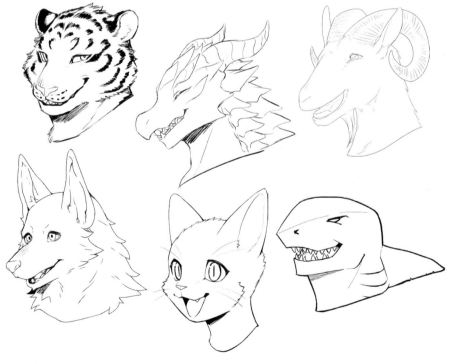

수인을 구분하여 그리는 법

수인의 크기

지금까지는 수인의 신장을 모두 비슷하게 다루었다. 이 장에서는 '수인의 모델이 된 동물의 표준 크기'를 비교해 보겠다. 각 동물의 크기를 똑같이 통일할지 각각 원래 크기로 표현할지는 캐릭터 설정에 있어서 중요한 부분이다.

체격의 차이를 보자 실제 동물의 표준 크기로 신장을 비교한다

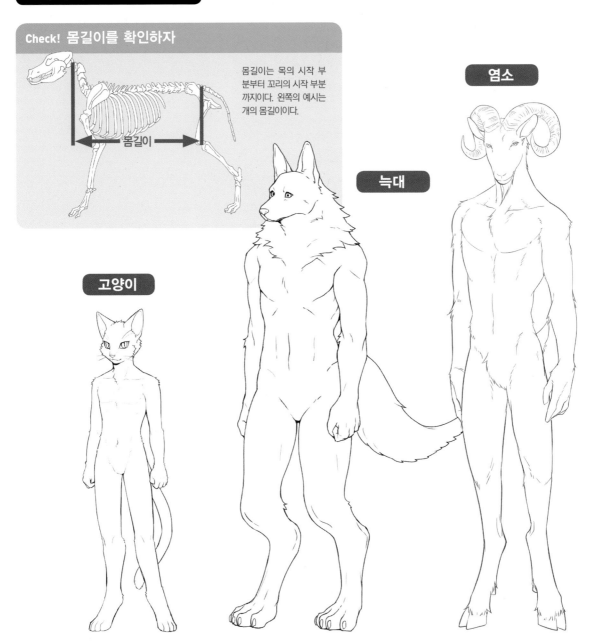

Check! 몸길이를 확인하자

몸길이는 목의 시작 부분부터 꼬리의 시작 부분까지이다. 왼쪽의 예시는 개의 몸길이이다.

몸길이

염소

늑대

고양이

40~50cm
이 중에서 가장 작다. 민첩성이 좋고, 사냥감에게 들키지 않고 다가갈 수 있는 몸이다.

80~100cm
사슴이나 멧돼지, 엘크같은 대형 초식동물을 노리기 때문에 그에 걸맞은 체격을 하고 있다. 하지만 사냥감을 장시간 추적해야 하므로 몸집이 그다지 크지는 않다.

100~150cm
염소는 실제로 몸길이가 길고 하반신의 길이는 늑대를 넘어선다. 빠른 이동에 빼놓을 수 없는 것이 바로 이 긴 다리이다.

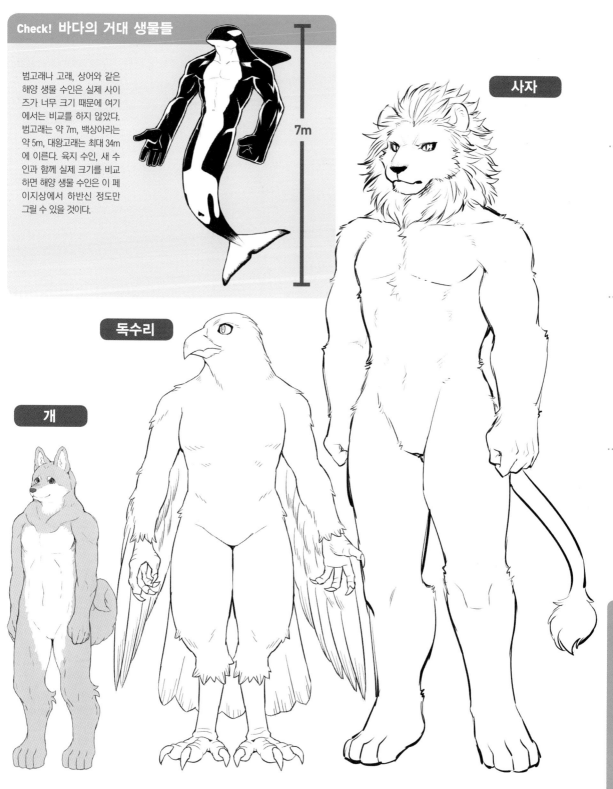

Check! 바다의 거대 생물들

범고래나 고래, 상어와 같은 해양 생물 수인은 실제 사이즈가 너무 크기 때문에 여기에서는 비교를 하지 않았다. 범고래는 약 7m, 백상아리는 약 5m, 대왕고래는 최대 34m에 이른다. 육지 수인, 새 수인과 함께 실제 크기를 비교하면 해양 생물 수인은 이 페이지상에서 하반신 정도만 그릴 수 있을 것이다.

7m

사자

독수리

개

40~55cm

중형견은 늑대의 절반 정도 크기이다. 예부터 산악 지대에서 새나 토끼같은 작은 동물을 사냥하는데 보조해 왔다.

80~100cm

실제 흰머리수리가 날개를 펼치면 2m가 넘는다. 수인으로 그리면 몸의 비율을 맞추기 위해 다리가 길어져 본래보다 키가 크게 표현된다.

170~190cm

사자는 이 중에서 가장 크다. 수인화해도 거대하므로 전체적으로 균형감이 좋다.

손과 발의 형태

수인은 주변 환경에 맞춰서 제각각의 진화 과정을 거쳤기 때문에 손발의 형태가 크게 달라진다. 여기에서는 손가락의 갯수나 걷는 법에 따라 크게 4가지로 나누었다. 각각의 형태를 확인해보자.

발바닥으로 걷기

발꿈치를 포함한 발의 뒤쪽을 사용하여 보행하는 형태다. 5개의 발가락과 발바닥 전체를 바닥에 붙이고 있으므로 서 있을 때 안정감이 있다. 반면에 빠른 이동에는 적합하지 않으므로, 달릴 때는 발꿈치를 들고 뛰기도 한다.

발가락으로 걷기

발꿈치를 올려서 까치발로 걷는 형태다. 4개의 발가락으로 땅을 차면서 빠르게 달릴 수 있다. 또한 조용히 살금살금 다가오거나 급하게 방향을 바꾸는 세세한 동작도 할 수 있다.

발굽으로 걷기

발꿈치를 올려서 발굽으로만 땅을 딛고 걷는 형태다. 2개의 발가락으로 땅을 힘차게 차면서 달릴 수 있고, 발가락으로 걷는 형태보다 더욱 빠르게 달릴 수 있다.

지느러미

고래류는 물속에 살아서 발로 몸을 지탱할 필요가 없기에 지느러미로 진화했다. 단지 지느러미 한 장으로 보이지만, 5개의 발가락뼈가 안에 있어 한때 육지에서 살았음을 알 수 있다.

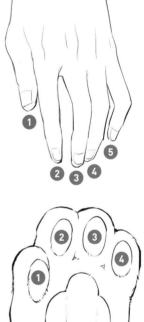

꼬리의 구분

꼬리는 기본적으로 감정을 표현하며, 달릴 때 균형을 잡기 위한 추가 되기도 하고 방향 전환을 위한 키가 되기도 한다. 여기에서는 외견상의 차이에 주목하여 개과와 고양잇과의 꼬리를 비교해보겠다.

꼬리의 구조

꼬리에는 미추라는 꼬리뼈가 있다. 이는 여러 개의 뼈로 구성되어 있으며, 이를 중심으로 여러 근육이 있다. 각각의 근육은 수축하면서 다양한 움직임을 만들어낸다.

개과의 꼬리

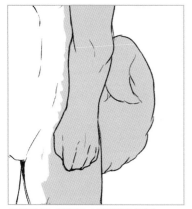

등쪽으로 휘말린 시바견의 꼬리
둥글게 말려있는 표현에 주의하자.

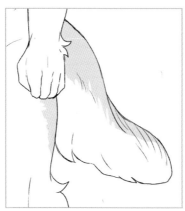

풍성하게 털이 흘러내린 늑대의 꼬리
털의 흐름을 표현하는 선을 최소한으로 그린다.

폭신폭신한 털을 가진 여우의 꼬리
군데군데 털이 삐친 듯이 표현한다.

고양잇과의 꼬리

가늘고 나긋나긋한 고양이의 꼬리
위 또는 아래를 향하거나 원을 그리는 등 다양하게 표현한다.

힘세고 듬직한 호랑이의 꼬리
무늬를 넣는 방식에 따라 다양하게 꾸밀 수 있다.

꼬리 끝에 털 송이가 붙은 사자의 꼬리
털끝만 움직이는 것처럼 표현하는 것도 재미있다.

만화체로 표현한 수인

늘씬하고 스타일리시한 수인의 체형을 귀여운 만화체로 바꾸어 보자. 골격을 생략하거나 비율에 변화를 주기도 한 만화체 수인은 소년기 수인과 무엇이 다른지 알아보자.

만화체로 그린 고양이 수인 캐릭터의 특징을 만화체에 반영한다

여기에서는 머리카락이 있고 호리호리한 타입의 만화체 수인을 소개한다. 만화체 수인은 지금까지 그렸던 타입의 수인과 특징이 매우 다르다. 턱시도 고양이를 모델로 비교해보자.

구조
만화체 수인은 4.5등신 정도로 표현한다. 전체적으로 체격이 작지만, 유아 체형과는 다르게 늘씬하고 균형이 잘 잡힌 형태를 갖추고 있다.

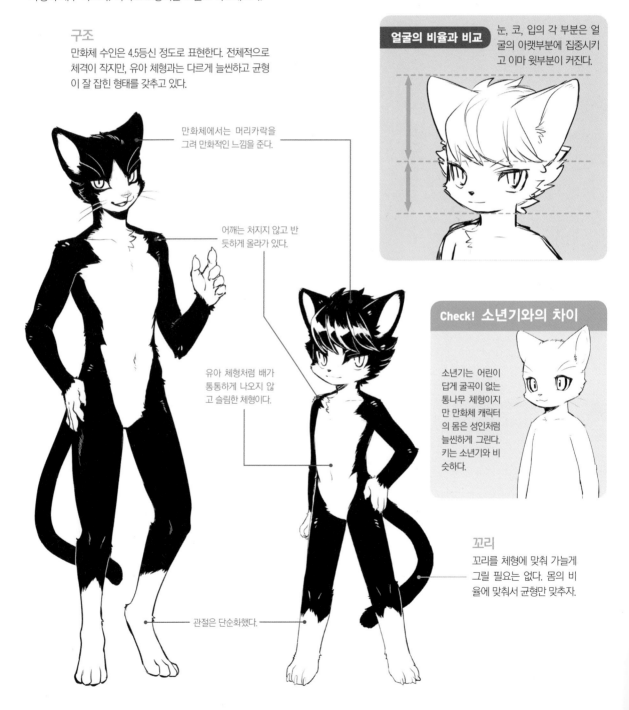

얼굴의 비율과 비교
눈, 코, 입의 각 부분은 얼굴의 아랫부분에 집중시키고 이마 윗부분이 커진다.

만화체에서는 머리카락을 그려 만화적인 느낌을 준다.

어깨는 처지지 않고 반듯하게 올라가 있다.

유아 체형처럼 배가 통통하게 나오지 않고 슬림한 체형이다.

Check! 소년기와의 차이
소년기는 어린이답게 굴곡이 없는 통나무 체형이지만 만화체 캐릭터의 몸은 성인처럼 늘씬하게 그린다. 키는 소년기와 비슷하다.

꼬리
꼬리를 체형에 맞춰 가늘게 그릴 필요는 없다. 몸의 비율에 맞춰서 균형만 맞추자.

관절은 단순화했다.

몸을 그리는 법 만화체로 턱시도 고양이 수인을 그려보자

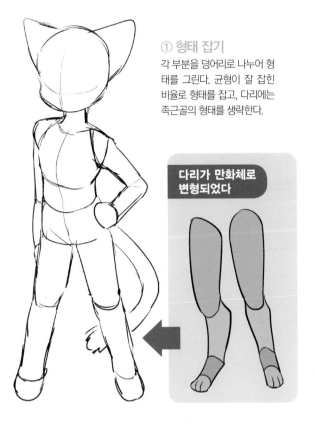

① 형태 잡기

각 부분을 덩어리로 나누어 형태를 그린다. 균형이 잘 잡힌 비율로 형태를 잡고, 다리에는 족근골의 형태를 생략한다.

다리가 만화체로 변형되었다

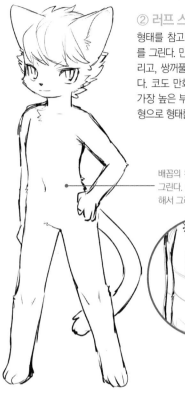

② 러프 스케치

형태를 참고로 러프 스케치를 그린다. 만화체로 눈을 그리고, 쌍꺼풀과 눈썹을 그린다. 코도 만화답게 변형하여 가장 높은 부분에 작은 삼각형으로 형태를 표현한다.

배꼽의 위치는 중심선을 따라 그린다. 몸의 방향을 잘 파악해서 그려주자.

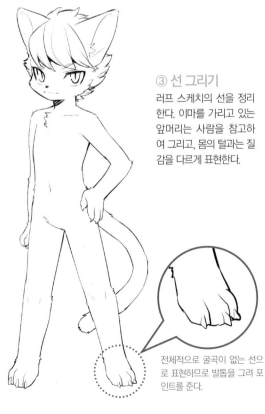

③ 선 그리기

러프 스케치의 선을 정리한다. 이마를 가리고 있는 앞머리는 사람을 참고하여 그리고, 몸의 털과는 질감을 다르게 표현한다.

전체적으로 굴곡이 없는 선으로 표현하므로 발톱을 그려 포인트를 준다.

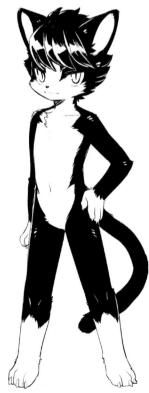

④ 마무리

선을 정리하고 색을 칠해 완성한다. 앞머리와 털에 하이라이트를 넣어 방향감과 광택 효과를 준다. 특히 앞머리에는 하이라이트를 많이 넣어 주변의 털과 다른 느낌을 주고 돋보이게 하자.

만화화하기 전

만화체로 그리기 전에는 머리 털이 이것뿐이다. 하이라이트 선도 훨씬 적게 표현한다.

155

커버 일러스트 제작 과정

이 책의 표지에는 옷을 입은 수인이 소개되었다. 여기에서는 표지 일러스트가 만들어지기까지의 과정과 그리는 법 등 노하우를 설명한다. 그리고 안타깝게 탈락한 일러스트도 공개한다.

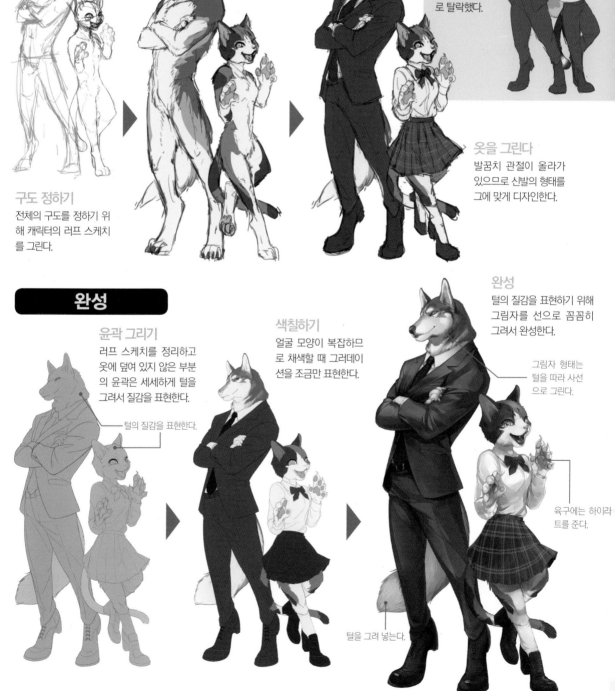

러프 스케치

구도 정하기
전체의 구도를 정하기 위해 캐릭터의 러프 스케치를 그린다.

채색 러프 스케치
털의 모양을 칠한다. 털 무늬와 색이 개성있는 동물들이므로 색을 칠하면 시선을 끌 수 있다.

풍성한 털이 옷깃에 걸린다.

탈락한 일러스트
시바견과 턱시도 고양이가 귀여운 디자인이지만, 너무 귀엽다는 이유로 탈락했다.

옷을 그린다
발꿈치 관절이 올라가 있으므로 신발의 형태를 그에 맞게 디자인한다.

완성

윤곽 그리기
러프 스케치를 정리하고 옷에 덮여 있지 않은 부분의 윤곽은 세세하게 털을 그려서 질감을 표현한다.

털의 질감을 표현한다.

색칠하기
얼굴 모양이 복잡하므로 채색할 때 그러데이션을 조금만 표현한다.

완성
털의 질감을 표현하기 위해 그림자를 선으로 꼼꼼히 그려서 완성한다.

그림자 형태는 털을 따라 사선으로 그린다.

육구에는 하이라이트를 준다.

털을 그려 넣는다.

156

ILLUSTRATOR PROFILE

🐾 무라키 むらき

프리랜서 일러스트레이터입니다. 주로 서적, 게임 관련 일러스트 제작이나 캐릭터 디자인을 메인으로 활동하고 있어요. 인간이든 짐승이든 대체로 좋아합니다.

이 책에서 담당 파트:
개 수인을 그리는 법 24~43p

HP	https://iou783640.wixsite.com/muraki
Pixiv	https://www.pixiv.net/member.php?id=10395965
Twitter	@owantogohan

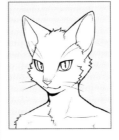

🐾 히츠지로보 ひつじロボ

짐승 모습의 캐릭터가 사는 세계를 일러스트나 만화로 한가로이 그리는 사람입니다! 일로는 캐릭터 디자인 업무를 하고 있어요! 이번에 많이 그릴 수 있어서 공부가 되었습니다! 감사합니다!

이 책에서 담당 파트:
고양이 수인을 그리는 법 44~63p
용 수인을 그리는 법 106~125p

| Pixiv | https://www.pixiv.net/member.php?id=793067 |
| Twitter | @hit_ton_ton |

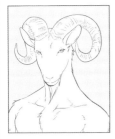

🐾 야마히츠지 야마 山羊ヤマ

근육과 수인과 소녀가 좋은 프리랜서 일러스트레이터입니다. PBW(Play by web)나 소셜게임에서 몬스터, 사람 외의 것, 근육, 남성을 중심으로 그리고 있습니다.

이 책에서 담당 파트:
유제류 수인을 그리는 법 64~83p

| HP | https://arcadia-goat.tumblr.com/ |
| Twitter | @singapura_ar |

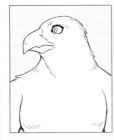

🐾 yow

공적이든 사적이든 잡다하게 일러스트와 만화를 그리고 있습니다. 요즘은 수인 캐릭터가 많이 보여서 너무 감사한 마음을 가지고 있어요. 옷 입은 짐승이 좋아요! 감사합니다!

이 책에서 담당 파트:
새 수인을 그리는 법 86~105p

HP	https://vish4ow.tumblr.com/
Pixiv	https://www.pixiv.net/member.php?id=60058
Twitter	@vish4ow

🐾 마다칸 マダカン

의인화가 메인인 일러스트를 그리는 것이 취미입니다. 기본적으로 곤충이나 심해 생물, 범고래에서 아이디어를 얻습니다. 최근에 트위터에 연재했던 범고래를 의인화한 만화를 출간하였습니다.

이 책에서 담당 파트:
범고래 수인을 그리는 법 128~147p

HP	https://morderwal.jimdofree.com/
Pixiv	https://www.pixiv.net/member.php?id=13426936
Twitter	@morudero_2

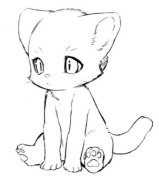

참고문헌

● **ビジュアル博物館　骨格**：スティーブ パーカー著、リリーフ・システムズ翻訳／同朋舎出版
● **ビジュアル博物館　哺乳類**：スティーブ パーカー著　リリーフ・システムズ翻訳／同朋舎出版
● **獣医さんがえがいた動物の描き方**：鈴木 真理著／グラフィック社
● **動物の描き方**：ジャック・ハム著、島田照代・翻訳／建帛社
● **幻獣デザインのための動物解剖学**：テリル・ウィットラッチ著、大久保 ゆう翻訳／マール社
● **人体解剖図から学ぶキャラクターデッサンの描き方**：岩崎こたろう＋カネダ工房著／誠文堂新光社

※ 참고문헌의 도서들은 일본에 출간된 도서들입니다.

수인 일러스트 테크닉

1판 1쇄 | 2020년 5월 25일
1판 4쇄 | 2023년 2월 6일
지 은 이 | 무라키 · 하츠지로보 · 야마히츠지 야마 · yow · 마다칸
옮 긴 이 | 김 영 혜
발 행 인 | 김 인 태
발 행 처 | 삼호미디어
등 록 | 1993년 10월 12일 제21-494호
주 소 | 서울특별시 서초구 강남대로 545-21 거림빌딩 4층
 www.samhomedia.com
전 화 | (02)544-9456(영업부) / (02)544-9457(편집기획부)
팩 스 | (02)512-3593

ISBN 978-89-7849-619-3 (13600)

Copyright 2020 by SAMHO MEDIA PUBLISHING CO.

이 도서의 국립중앙도서관 출판예정도서목록(CIP)은
서지정보유통지원시스템 홈페이지(http://seoji.nl.go.kr)와
국가자료종합목록 구축시스템(http://kolis-net.nl.go.kr)에서 이용하실 수 있습니다.
(CIP제어번호 : CIP2020016864)